# 날아가는 비둘기 똥구멍을 그리라굽쇼?

## 디자인, 디자이닝, 디자이너의 보이지 않는 세계

# 날아가는 비둘기 똥구멍을 그리라굽쇼?
## 디자인, 디자이닝, 디자이너의 보이지 않는 세계

©홍동원, 2009

**초판 1쇄 펴낸날** 2009년 6월 1일
**초판 5쇄 펴낸날** 2013년 11월 15일

**지은이** 홍동원
**펴낸이** 이건복
**펴낸곳** 도서출판 동녘

**전무** 정락윤
**주간** 곽종구
**편집** 구형민 윤현아 이정신 조유나 현의영
**미술** 조하늘 고영선
**영업** 김진규 조현수
**관리** 서숙희 장하나 김영옥

**디자인** 글씨미디어
**인쇄·제본** 영신사 **라미네이팅** 북웨어 **종이** 한서지업사

**등록** 제311-1980-01호 1980년 3월 25일
**주소** (413-120) 경기도 파주시 회동길 77-26
**전화** 영업 031-955-3000 편집 031-955-3005 **전송** 031-955-3009
**블로그** www.dongnyok.com **전자우편** editor@dongnyok.com

ISBN 978-89-7297-596-0 03600

디자인, 디자이닝, 디자이너의

홍동원 지음

동녘

# 책을 내면서 하는 이야기

"홍 실장, 독일서 디자인 공부했다며? 디자인이 뭔지 한번 간단히 설명해 봐."
신문사 기자를 하는 친구 이규창이 내게 다짜고짜 물었다. 디자인에 대한
특집 면을 만들어야 하는데, 내가 그 설명을 잘 해 줄 듯 싶었나보다. 나는
침을 튀겨 가며 열심히 설명했다.

"아아, 그런 말은 너무 어려워, 좀 쉬운 말로 알아듣게 해 줄 수 없어?"

"그러니까, 디자인을 한마디로 뭐라고 하는데?"

사람들은 그렇게 디자인을 물었다. 나는 그래서 쉽게 대답하는 방법을 찾아
보았다.

"디자인은 도깨비 방망이야. 그런데 이놈의 도깨비 방망이가 서양에서 들
어온 거라 아직 시차 적응을 못해서 신통력이 별로야."

그랬다. 사람들은 디자인을 도깨비 방망이로 알았다. 도깨비 방망이의 효력
이 별로일 때면, 약발을 올리기 위해 여러 가지 시도를 해 봤지만 특효가 보
이지 않았다. 그럴 때마다 사람들은 내게 물었다.

"도대체 디자인이 뭐야?"

변변한 답을 못하니 궁색해지기 시작했다. 그래서 내가 일을 하면서 느낀 점,
클라이언트와 나눈 대화, 그리고 내가 일상에서 사물을 보며 느낀 점 등을
떠올리며 디자인이라고 생각이 되는 이야기들을 하나씩 해 주기 시작했다.

"그래, 홍 실장은 그걸 그렇게 느껴?"

사람들은 내 이야기를 재미있어 했다. 처음엔 그 이야기가 술자리 안줏거리로 적당했다. 이야기가 반복되면 구라가 된다고 했다. 내 '구랏발'이 반열에 오를 즈음, 월간 ≪디자인≫에 글을 연재하지 않겠냐는 제안이 들어왔다. 3년이면 서당 개도 풍월을 읊는다는데, 내가 그렇게 글을 쓰기 시작한 지 10년이 넘었다. 그러면서 '도깨비 방망이'로만 알았던 디자인이 '한마디'로는 아니지만, 얼추 쉬운 이야기로 설명이 가능해지기 시작했다.

책을 내보지 않겠냐는 제안을 받았을 때, 디자인을 쉽고 재미있게 써 보고 싶다는 도전의식이 생겼다. 외국에서 들여온 디자인이라는 것은, 번역서 하나 변변치 못했고 또 우리의 생활이나 문화와는 상당한 괴리가 있어 나조차 매우 답답해 하던 차였다.

낙천적인 성격인지라 글 쓰는 시간을 즐겼다. 마치 오래된 앨범을 펼쳐 사진을 한 장 한 장 바라보며 설명하듯 글을 썼다. 디자이너들은 시각적으로 상상한다. 그래서 내 글은 상당히 시각적이다. 그래서 글이 쉽다고들 한다. 비록 내 글이 디자인을 한마디로 명쾌하게 설명하지는 못했을지라도, 디자인을 쉽게 이해하는 데 도움이 되리라 감히 자부한다.

맛있는 음식을 처음 먹은 사람들은 그 음식을 다시 찾게 된다. 비록 다시 먹어 본 음식의 맛이 처음과 같지 않을지라도 그 맛을 기억하며 자신의 입맛으로 익혀 나간다. 더러 재미있게 글을 쓰려고 이야기를 과장도 했다. 그 과장이 음식의 맛을 돋보이게 하는 역할을 한다는 생각이다. 혹여 어려운 디자인을 만나더라도 재미있는 이야기를 연상하면서 즐긴다면 이미 그 디자인은 더 이상 어려운 말이 아닐 수 있다는 생각에 부린 수작이니, 지천명의 디자이너가 호기로 쓴 글을 애교로 봐주기를 돈수백배한다.

# 차례

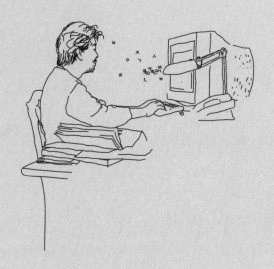

책상에 앉아 모니터를 바라보는 이 자세가 일을 하는 모습이다. 디자인
작업은 대부분 그리는 행위다. 그러니까 대부분의 디자인 작업은 마우스로
한다. 글을 쓰는 행위는 그것과는 좀 다르다. 키보드를 두드린다. 컴퓨터를
바라보고 있는 자세는 같아도 손의 위치에 따라 작업의 성격이 다른 것이다.
한 손은 키보드 위에 다른 손은 마우스를 잡고 있으면 디자인을 하고 있는
중이다. 두 손이 다 키보드 위에 올라가 있으면 십중팔구 글을 쓰고 있는
중이다. '타그닥 타그닥' 키보드 소리가 경쾌하다. 갑자기 키보드가 격렬한
소리를 낸다. 십중일이의 경우다. 게임 중이다.

# 노느니 글을 쓰자

우뇌를 사용하는 디자이너가 글을 쓴다는 것은 좌뇌를 쓰는 먹물들의 영역을 침범한 대역죄다. 내가 글을 쓰게 된 동기는 스승이신 권명광 교수께서 '꼭 글을 쓸 줄 아는 디자이너가 되라'는 당부의 말씀을 하셔서다. 그러나 더 결정적인 것은 나와 일하는 두 팀장의 '개김의 시간'이었다.

디자이너들은 근본이 고집불통이고 조직에 맞지 않는다.

"언제 보여 줄거야?"

팀장들이 하는 일의 진도를 확인하려고 기다리다, 기다리다 지르는 고함이다.

"10분만요."

두 팀장이 늘 하는 거짓말이다. 그들이 나와 죽이 맞아 일한 지 벌써 10년이 넘는다. 디자이너가 한 직장에 10년 넘게 있는 경우는 아주 드물다.

## 아트디렉터와 '노가다'

디자이너로 오래 살다보면 '디렉터'라는 직함을 단다. 아트디렉터. 원래 이 직업은 영화판에서 돌던 직업이다. 1960년대 미국에서 잡지들이 대거 탄생하면서 디자인 분야에도 아트디렉터라는 직책이 생겨났다. 요즈음은 2~3년만 디자이너로 일해도 아트디렉터라는 직책을 명함에 내거는 세상인데, 나는 30년 정도 디자인을 했으니 나도 당연히 아트디렉터다. 그런데 이 아트디렉터는 허울만 좋을 뿐 만날 기다리는 인생이다.

우선 클라이언트가 일을 주길 기다려야 한다. 클라이언트가 일을 주지 않으면 굶어 죽는다. 그래서 클라이언트는 하늘이라고도 한다. 이 하늘같은 클라이언트는 일을 주며 날짜를 못 박는다.

"OO일까지 해 와."

하늘의 지엄한 분부를 듣고 코딱지 만한 사무실로 돌아오면, 팀장들은 둥지 안 제비 새끼들 같이 일을 받아 든다. 김 팀장, 내가 몰래 혼자서 일을 하면 투덜댄다. 생색나는 일은 아트디렉터가 하고 자기는 밤새는 '노가다'만 뛴다고 신세타령을 한다. 같이 살려면 할 수 없다. 하던 일 던져 주는 수밖엔.

'하늘이 급한 일이라고 해서 빨리하려고 내가 한 건데…….' 김 팀장 일 받아 가서는 함흥차사다. 그러면 나는 기다려야 한다.

"아직도 안됐나?"

물으면 곧 된다고 답을 한다. 하지만 똑같은 질문을 하루에도 수십 번 한다는 것은 뭔가 문제가 있어 보이지 않겠나. 나도 질문을 해 놓

날아가는 비둘기 똥구멍을 그리라굽쇼?

고 아차 싶다. 성급한 마음에 너무 빨리 물었다. 그럼 오늘은 더 이상 물을 수 없다. 왜냐고? 내가 디자이너는 고집쟁이라고 하지 않았나. 같은 질문 두 번 받으면 고집은 '똥고집'으로 변한다. 당해 보지 않은 사람은 모른다.

노느니 글을 쓰자

기다림은 심심함을 동반한다. 컴퓨터에 기본으로 깔려 있는 게임이란 게임은 다 해 본다. 나는 게임의 고수가 되었다. 그래도 김 팀장은 내가 원하는 시간 그리고 클라이언트가 원하는 시간에 절대 맞추지 않는다. 자신도 그런 줄 안다. 아는 놈이 더 무섭다. 자기가 시간을 딱딱 지킬 줄 알면 아트디렉터하지 뭐 하러 나와 일하냐고 대든다.

나는 할 수 없이 기다린다. 김 팀장이 밤을 새면 나도 새야 한다. 밤새한 번 물어볼까말까 할 질문을 기다리면서……. 사실 물어보지 않는 밤이 99%다. 그런데 그놈은 꼭 내가 같이 밤을 새지 않는 날 궁금한 것이 생기고, 확인할 것이 생긴다. 그리고 사고를 친다. 1%. 그 1% 때문에 하염없이 기다린다. 나는 당연히 그 99%가 아깝다는 생각을 했다.

"그래 노느니 장독을 깬다고, 글을 쓰자. 내 존경하는 스승도 글을 쓰라고 하지 않았나."

때마침 월간 ≪디자인≫의 김신 편집장이 글을 쓰지 않겠냐는 제안을 했다. '이거 거의 족쇄 아니야?' 나는 미래를 예감했다. 혹시나 해서 매달 쓰겠다고 하지는 않았다. 석 달에 한 번 쓴다고는 했지만 그

것도 힘들지 않나 생각했다. 그런데 그때부터 지금까지 나는 한 번도 원고 마감을 어긴 적이 없다. 아니 원고 마감일 훨씬 전에 그동안 써 놓았던 원고 중에 골라서 보낼 수 있었다. 내 글을 담당했던 전은경 기자는 늘 놀라워했다.

나와 일하는 두 팀장에게 감사한다. 그들이 내게 물어 봐 주길 기다리는 동안 손가락이 간지러워 컴퓨터를 똑딱거리면서 만든 문장 경력이 벌써 6년이 넘었다.

나는 김 팀장이 일하는 모습을 보며 내 과거를 생각한다.

"저놈, 저러다 저거 실수하지."

혼잣말로 중얼거리는데도 그 말은 주문이 된다.

김 팀장 실수한다. 그러면 김 팀장은 밤을 샌다. 나도 따라 샌다. 나는 그날 밤, 글 한 편을 또 완성한다. 나를 가르치신 선생님에게 느꼈던 고마움을 느낀다.

그 양반 말씀대로 언젠가는 우리나라의 디자인에 대한 이야기를 써 볼 생각도 든다. 그러려면 김 팀장이 실수를 많이 해야 할 것 같다. 김 팀장에게 고맙기도 하고 미안하기도 하다.

"그래 노느니 장독을 깬다고, 글을 쓰자.
내 존경하는 스승도 글을 쓰라고 하지 않았나."
때마침 월간 《디자인》의 김신 편집장이
글을 쓰지 않겠냐는 제안을 했다.
'이거 거의 족쇄 아니야?' 나는 미래를 예감했다.

디자인을 통해 친절한 검찰 이미지를 만들 수 있을까? 디자인이란, 그 디자인을 보는
사람들이 공통적으로 가지고 있는 느낌을 형태화한 것이다. 그러니까 모두가 그렇게 알고
있어야 하며 또 인정을 해야 한다는 말이다. 우리나라 국민들은 검찰에 대하여 어떤 느낌을
가지고 있을까? 친절한 검찰의 느낌을 가지고 있다면 그런 경험을 했을 터인데, 과연 그것은
어떤 경험이었을까? 그 경험을 형태화하면 모두가 인정하는 검찰의 이미지가 될 것이다.
경찰은 민중의 지팡이라고 말한다. 그리고 포돌이와 포순이를 경찰의 마스코트로 정했다.
내가 검찰청 로고를 디자인하면서 마스코트로 검돌이와 검순이란 단어를 떠올리자마자
머리에서 지워버렸다. 귀여운 마스코트는 어디에나 적용할 수 있는 디자인이 아니란
생각이다. 검찰 스스로 부단히 친절한 모습을 보여 준다면 마스코트는 필요 없다.

# "친절하고 예뻐 보이는
# 검찰 명함을 만들어 주세요."

"친절하고 예뻐 보이는 검찰 명함을 만들어 주세요."
하얀 셔츠에 맨 위 단추는 풀었지만 옷깃이 풀 먹인 듯 날카롭게 날이 선 담당 검찰이 어울리지 않게 애교 섞인 목소리로 말했다.

## 검찰청 가는 길

검찰청 로고 디자인을 의뢰 받았을 때, 전화 벨소리에도 바짝 쫄았다.
"검찰청 금태섭 검삽니다."
아주 단호한 목소리로 자신이 이번 검찰청 로고 작업의 담당 검사라고 밝히고, 빠른 시간 안에 검찰청으로 들어와 달라고 했다.
"빠른 시간? 지금 오라는 소리 아니야. 자진 출두하지 않으면 잡아 가나!"
애써 농담으로 마음을 풀려고 했지만, 별별 생각이 다 들었다. '지금 들어가면 오늘 안에 나올 순 있는지, 차를 몰고 가면 주차는 할 수 있는지……' 결국 택시를 타고 가기로 했다.

김 팀장, 평소 자리에 앉아 나를 배웅하던 놈인데, 그날따라 유독 사무실 앞까지 배웅 나왔다.

"요 앞 슈퍼에서 살 게 있어서요……."

이놈, 말은 그리하지만, 쌤통이란 표정이 역력하다.

반포대교 건너고 드디어 서초동 도로 언덕 위로 향나무가 보이면서 나는 큰기침 한번하고 차에서 내렸다. 텔레비전에서 봤다. 현관을 들어서면 포토라인이 있고, 그리로 지나가면 엘리베이터가 나오고…….

'5층이라고 했지.' 현관문을 여는데 수위가 양손 저으며 뛰어왔다. 이리로 들어가면 안된단다. 아래로 돌아가면 들어가는 입구가 나오고 거기 안내가 있단다. 공항 검색대 같은 문을 지나고, 안내 데스크에 다가가 입을 열었다.

"금 검사님이 보자고 해서……."

안내에 앉아 있는 양반, 나를 쳐다보지도 않고 빨간색 플라스틱 바구니를 손가락으로 가리키며, 짧은 한마디를 날린다.

"신분증!"

신분이 확인되고 안내하는 양반의 말투는 한결 부드러워졌다.

"복도 중간 엘리베이터를 타고 5층으로 올라가서서 오른쪽 두 번째 방입니다."

신분증을 담아 준 바구니에 파란색의 방문 목걸이를 내밀 때까지도 그 양반은 내 얼굴을 보지 않고 그저 모니터만 쳐다보고 있다. 엘리베이터까지 이어진 복도의 조명은 그야말로 어슴푸레한 게 검찰다웠다. 방문 앞에 걸린 푯말을 보고 노크했지만, 도무지 안에서 답이 없었다.

날아가는 비둘기 똥구멍을 그리라굽쇼?

생각을 해 보자. 전화를 받고부터 내 간은 콩알 크기를 향해 점점 줄고 있었고, 문 앞에 서 있는 나는 이미 간을 까맣게 태워 버린 상탠데, 답이 없다고 어찌 문을 열 수 있겠나. 만일, 때마침 여직원이 방문을 열고 들어가지 않았다면 하루 종일이라도 문 앞에 서 있었을 것이다. 복도의 분위기와 방의 분위기는 밝기 차이부터 달랐다. 하기야 창문이 있는 양쪽으로 방을 만들고, 복도는 방 안을 들여다볼 창문 하나도 만들지 않고 길게 만들었으니, 불을 밝히지 않는다면 나 같은 초짜에게 그 길은 음습한 고난의 골짜기 자체로 느껴질 뿐이다. 어디 에너지 절약으로 낮에는 복도에 불을 켜지 않고 사는 것으로 생각하겠는가.

## 친절한 검찰로 보이는 명함

방에 들어가 아주 개구진 검사의 농담 몇 마디에 숨을 좀 돌리고 마음이 진정되어 갈 즈음 나는 다시 긴장하기 시작했다.
"친절한 검찰의 이미지로 변신하기 위해 이번 로고 작업을 합니다."
담당 검사는 명함을 한 장 내밀며 내게 말했다.
"왜 사람들은 이 명함만 보면 다들 질색하는지 모르겠어요."
나도 지금 화들짝 놀라겠는데, 이 검찰 명함을 보고 놀라지 않을 사람이 어디 있나. 담당 검사 줄기차게 친절한 검찰로 보이는 명함을 디자인해 줄 것을 요구했다.
"아, 이 사람이 나의 수호천사구나라고 느낄만한 디자인."
'내가 신이냐.'

그동안 쌓아 온 검찰의 이미지가 있는데 어떻게 하루아침에 사람들 머리에 들어 있는 인식을 정반대로 바꿀 수 있나. 디자인은 도깨비 방망이가 아니다. 흐흐! 속으로만 생각하지 어찌 이 말을 입 밖으로 낼 수 있겠나.

"네, 알겠습니다."

빠짝 쫀 신병이 고참 앞에 점호받듯 대답한다.

"에이, 홍 실장님, 긴장 푸세요."

담당 검사 얄궂은 톤으로 말을 맺는다. 회의는 의외로 10분 정도로 끝났다. 검찰 정말 바쁘구나. 자신이 할 말 정확하게 하고, 상대에게 다짐 받고 확인사살하면서 기록하고 회의는 끝난다. 이제 나가라는 분위기다.

웬 떡이냐! 얼른 일어나 들어온 역순으로 잰걸음을 놓으며 쪼르륵 나왔다. 입구에 서 있는 전경 앞을 지나자마자 담배를 꺼내 물었다. 서초동 도서관 쪽 언덕을 오르면서 담배를 깊게 빨았다. 이럴 때 담배를 피우지 못하는 사람은 뭘 할까? 긴장을 풀려면 뭐라도 해야 할텐데. 강 건너로 남산이 보이면서 내 생각은 현실로 돌아왔다.

## 명함이 만들어지기까지

보통, 기업의 로고 작업을 하면, 거의 모든 담당자들이 명함을 최우선 순위로 정한다. 헌데 명함을 만들려면 로고도 완성되어야지, 어떤 글자체가 로고의 이미지와 어울리는지 실험도 해 봐야지, 이 시안들을 가지고 단계별로 최고 책임자의 확인 과정을 거쳐야 한다. 그 기간

이 적어도 3개월은 걸린다.

왜냐고? 최고 책임자라는 위치가 절대 한가한 자리가 아니다. 날밤새워 만든 시안 들고 뛰어가면, 해외 출장 나가 있을 때가 다반사다. 그나마 미팅 시간을 잡아 달려가 준비하고 있으면 적어도 한 시간은 문 앞에 세워놓는 일을 상식으로 알고 있다.

이들을 설득하려면 두괄식 문장을 써야 한다. 만일 장황한 사설을 늘어놨다가는 바쁜 다른 일정으로 중간에 나가버린다. 그럼 결정을 내리지 못한 채 사무실로 돌아와 처분만 기다리는 신세가 된다. 이 정도 눈치 없이 일을 진행시켰다가는 3개월 아니라 1년이 넘어도 일은 진척되지 않고 끊임없이 담당자 선에서 시안만 반복해 만들어 댄다.

덜컥 겁이 났다. 그런데 나는 지금 무엇을 하고 나왔나. 아무리 되새겨 봐도 내가 분명 명함을 디자인하겠다 했다. 그것도 제일 먼저.

"아뿔싸, 큰일이다."

검찰이란 단어 하나에 이렇게 벌벌 떨며 말 한마디 제대로 못하고 나왔으니, 사무실로 돌아가 김 팀장 눈치를 볼 것이 뻔하고 쩔쩔매며 일에 끌려 다닐 생각을 하니 이대로 도망가고 싶은 마음이 굴뚝같았다. 나는 사무실로 돌아가는 것을 포기했다. 오랜만에 강을 넘어 남쪽에 왔으니 강남 간 친구 찾아가 팔자타령이라도 해야겠다 싶었다.

두 번째 미팅

이번 기회에 명함의 표정들을 조사해 보고 싶었다. 그래야 검찰이 원하는 친절한 명함이 어떤 형태인지 알 수 있겠다는 생각이 들었다.

갑자기 일이 신나졌다. 나는 길을 돌려 다시 사무실로 향했다. 사무실로 들어와 서둘러 자리에 앉아 전 세계에 뻗어 있는 내 촉수들에게 이메일을 날렸다. 내 촉수들은 유학 간 후배와 제자들이다. 내가 외국에 나가면 없는 돈에도 관리 정성스럽게 해 주는 스파이들. 맛있는 것 사 주고 재미있는 이야기 해 주고 마치고 돌아오면 찾아오라고 호언장담한다. 그리고 그들에게 이런 자료 수집을 지령한다. 옛날엔 꿈도 꾸지 못할 일이다. 외국 검찰의 명함부터 경찰 명함, 박물관 명함, 미술관 명함, 그리고 물장사 명함까지 사진들을 붙인 이메일이 연일 도착한다. 디지털의 위력을 실감한다.

검찰청에 가서 '네가 원하는 명함이 금도끼 명함이냐? 아니면 은도끼 명함이냐' 묻고 싶지만, 그럼 혼난다. 왜냐하면 내가 봐도 친절하게 생긴 명함은 하나도 없고, 다 위엄과 권위를 나타내는 검은색 글자들로 빡빡하게 디자인된 것들이었다.

"왜 우리나라 검찰은 친절한 명함이 필요한가요?"

물어보고 싶은 마음이 굴뚝 같으나, 그러면 안될 것 같다.

겁먹은 인생, 시간만 죽이고 있는데 검찰청에서 전화가 왔다. 나는 다시 빈손으로 불려갔다. 다시 신분증을 빨간 바구니에 담고 지난 순서대로 방을 찾아갔다. 지난 번과 차이는 아무 말도 하지 않았다는 것이고, 그래도 아주 일사천리로 출입증을 받고 들어갔다는 것이다. 나중에 알고 보니 내부 인사가 먼저 안내에 몇 시에 누가 오는지를 알리고, 그 양반이 오면 신분증을 확인하고 출입증을 내주는 거의 자동화된 시스템이었다.

담당 검사와 두 번째 미팅.

일주일 만인데 공부를 많이 했다. 이 정도 학습능력이라면, 한 달도 되지 않아 나보다 디자인에 대해 이론적으론 훨씬 더 해박하겠다는 생각이 들 정도다.

"진행 스케줄을 짜 봤습니다."

거의 완벽한 스케줄을 내놓으며 내 눈치를 살핀다. 그리고 담당 검사 곧 알아차린다.

"검찰이 피의자 두들겨 패고 협박하는 사람인 줄 아십니까. 공부하고 조사합니다. 꼼짝 못하게."

의기양양한 표정이다.

"홍 실장님, 그럼 이 스케줄대로 일을 진행하지요."

100점 맞은 학생처럼 싱글거리며 나를 본다. 등골이 오싹하다. 디자인을 잘 안다고 떠드는 어떤 클라이언트도 이런 적이 없었다.

수호천사 같은 명함

나는 이제 교과서처럼 일해야 한다. 책 보고 배우는 사람만큼 무서운 놈이 없다. 검찰 로고 만드는 일은 가끔 무섭고 때에 따라 박장대소도 해 가며 아주 흥미진진하게 진행됐다. 담당 검사는 내 예상대로 아주 무서울 정도로 디자인 전문가가 되었다. 나를 최고 결정자의 문앞에 세워놓은 적이 한 번도 없었다. 자기 방에서 적절히 시간 안배해 디자인에 대한 질문으로 나를 진땀나게 만들거나, 검찰만이 알 수 있는 아주 재미있는 이야기로 내 진땀을 식혀 주었다.

"친절하고 예뻐 보이는 검찰 명함을 만들어 주세요."

드디어 텔레비전 9시 뉴스에 하얀 깃발 속 파란 검찰 로고가 등장했다. 다른 일이었다면, 이 정도 진도가 나가면 나머지 일은 일사천리로 진행되는데, 내가 처음 담당 검사를 만났을 때 받았던 주문이 뭐였던가?

"수호천사 같은 명함!"

나는 입에 침이 마르도록 담당 검사를 설득했다. 경찰의 포돌이를 보자. 포돌이가 친절한 경찰의 상징인지는 몰라도 그런다고 노래방 주인에게 '삥'이나 뜯고, 범인과 짜고 뒷돈 챙기고 풀어 준다면 포돌이가 어떻게 친절해 보이겠냐. 그러니까 쓸데없이 웃기는 캐릭터 만들지 말고 검찰 서류나 간판 그리고 모든 시각적인 디자인 요소들에서 권위적인 요소를 일단 빼자. 그리고 부드러운 정도로 만족하자.

내 진정에 드디어 담당 검사도 감동했다. 적어도 디자인에 관한한 담당 검사의 권한이 가장 많았다. 어떤 기업체도 담당자가 그 정도 결정권이 없다.

"검찰은 모두 같은 권한이지요. 담당 검사의 의견을 가장 존중합니다."

검찰 총장도 자신의 의견이 반영되지 않은 것에 못내 아쉬워하는 표정이었지만 담당 검사의 의견을 따랐다.

지금 검찰 명함을 보면 아쉬움이 몇 가지 있다. 정부기관이라는 내 선입견을 넘어서지 못해 주저했던 몇 가지가 눈에 걸린다.

## 문화가 반영된 명함

"아! 조법종 교수가 부탁한 명함!"

전주 우석대 교수로 있는 친구 조법종이 학교 박물관장으로 취임하면서 기념으로 명함을 만들어 달라 한 적이 있다. 교수 명함이 너무 권위만 보여주니 구태의연하기만 하다는 말이었다.

"뭔가 세련된 박물관장이란 느낌이 드는 명함을 만들어 줘."

권위 빼고, 구태 빼고 만들어 주었다. 전주가 완판의 고장이니 완판에 사용되었던 글자를 잘 다듬어 역사성과 문화적인 느낌이 물씬 나게 만들어 주었다.

자료수집 핑계로 뻑하면 전주에 가 차 태워 달라, 밥 사 달라, 어느 박물관에 있는 자료를 복사해 서울로 부쳐 달라는 등 수많은 주문을 해 댔다.

그 친구에게 디자인 비용은 받지 않았지만, 그 친구를 앞세워 정말로 원 없이 자료 수집을 할 수 있었다. 그리고 덤으로 전주에 사는 글자의 대가들과 연결되어 아직도 만나고 있다. 나로서도 손해 볼 것 없는 장사다. 아니, 그 친구가 서울에 있는 디자이너 덕에 명함 하나 얻어 보려고 내게 베푼 시간과 경비는 보통의 명함을 만드는 디자인

비용을 훌쩍 뛰어넘었으리라.

그 친구와의 재미있었던 일을 생각하면서, '친절한'이 잘못하면 오해의 소지가 있지 않을까라는 질문이 떠올랐다. 조법종 명함을 만들어 보면서, 친절하게 보이려고 디자인 했던 여러 가지 시안들을 보면서 그 친구와 나누었던 대화가 생각났다.

"이 명함 디자인은 너무 친절해 보이니, 고물상 혹은 중고 매매상 같은 느낌이 드네." 라며 피식 웃었던 기억이다.

검찰 명함을 친절하게 만들면 어떤 오해가 있을 수 있을까? 청부업자 명함? 아니면, 사설탐정 명함? 그쪽 업에 대한 별의 별 생각이 다 들었다. 그래서 검찰 명함은 상대적으로 권위적으로 만들어 보았다. 디자인은 절대적이지 않다. 특히 개인을 설명하는 명함은 어떤 것도 절대적이지 않다. 대형컴퓨터를 만드는 IBM사에는 전 세계 직원들의 명함을 만드는 매뉴얼이 있다. 처음 그 매뉴얼에는 한 가지 통일된 구조의 명함만 있었다. 직원 한 사람 한 사람을 존중한다는 의미에서 회사 로고 위에 사람 이름을 표기하는 방법이었다. 그런데 IBM사가 일본에 지사를 만들면서 문제가 생겼다. 일본은 전통적으로 집단을 존중하는 문화가 있다. 그러니 회사 로고 위에 절대로 직원 이름을 쓰면 안된다는 것이었다. 아무리 훌륭한 디자인이라도 문화와 전통을 거스르면 안된다는 것이 IBM사의 경영철학이다 보니 당연히 매뉴얼을 고친 것이다. 그러면서 IBM사는 컴퓨터 팔아 먹고 돈만 챙겨가는 장사꾼이 아닌 그 나라 문화를 이해하려고 노력하는 기업으로 바뀌게 된 것이다.

날아가는 비둘기 똥구멍을 그리라굽쇼?

금태섭 검사에게 좀 미안하다. 일본 놈들처럼 좀더 떼를 썼어야 했는데.

그 양반에게 속죄하는 마음으로 나는 지인들에게 명함을 만들어 주고 있다. 새로운 직업이 나타나고 사람들은 점점 더 다양한 일을 하고 있다. 우리나라가 개화되면서 디자인이란 업종이 들어왔다. 그런데 그땐 먹고 살기 바빠서 그저 먼 산 바라보듯 했다. 서구화라고 해도 모양 베끼기에 급급했던 시절, 디자인은 사회적 욕구에 충실한 하수인 역할도 서슴없이 했다. 디자인이란 말을 강 건너 동네 이야기로만 알고 살다가 이젠 좀 호기심을 가져볼 때가 된 것 같다.

그래서인지 명함은 사람들이 관심 갖는 디자인이다. 특히 새로운 직업을 갖고 일을 하는 젊은 사람들은 좀더 개성 있는 명함을 찾는다.

내가 사람 사귀는 방법. 명함을 만들어 준다. 조선일보에 글을 쓰는 조용헌 씨의 명함은 그의 날카로운 눈매가 인상적이어서 글자의 획 끝을 날카롭게 디자인하였다.

그래서 명함집이나 한번 해 볼까 하는 생각까지 든다. 하지만 아직까지 호구지책은 아니지 싶다. 그래도 언젠가는 금 검사 찾아가 명함을 디자인해 주고 싶다. 그가 그렇게 원했던 "수호천사 같은 명함".

한밤중에 벌이는 포장마차 우동집 아저씨의 공연은 숙연하다. 관객 모두
30촉 전열등 밑에서 펼쳐지는 공연을 '꼴까닥' 침을 삼켜가며 넋 놓고
바라본다. 팔팔 끓는 솥에서 우동을 쭉 치켜 올린다. 그리고 다시 우동
가닥들을 솥으로 집어넣는다. 이 과정을 서너 번 반복한다. 그리고 찬물 한
바가지를 솥 안으로 들이붓는다. 솥뚜껑을 스르르 덮는다. 뚜껑 덮인 솥을
조용히 응시한다. 마치 주문을 외는 것 같다. "숫자를 세고 있나?" 솥뚜껑
사이로 새어 올라오는 하얀 김은 우동집 아저씨를 안개 속 마술사로 만든다.
그가 솥뚜껑을 열면 침묵했던 사람들은 중얼거린다.
"저 우동은 내 거야."

# 자료 수집은 내 장사 밑천

"우동 얼큰한 걸로 세 개, 보통 한 개 그리고 어묵 한 개요."

우리 사무실 직원은 다섯. 철야 작업을 하면서 배가 출출해 사무실
근처의 우동집을 찾았다.

"19,500원이요. 선불입니다."

언제나 그렇듯 아주 무뚝뚝한 어투로 우동집 주인장은 인사를 한다.
이 우동집을 드나든 지가 벌써 몇 년이니 그동안 안면이 트여 주인장
얼굴에 작은 웃음이라도 서비스할 수 있건만, 아주 찬바람이 쌩쌩
분다.

주인장을 처음 봤을 때 얼굴은 아주 어두웠다. 나는 밤일을 하다가
머리가 복잡해지면 똥 마려운 강아지처럼 사무실 근처를 배회한다.
오밤중에 30촉 전구 하나 켜고 우동 좌판을 펼친 모습이 정말로 초
라했다. 뭘 물어도 대답을 통 하지 않으니 우동이 나올 때까지 잠시
주인장의 과거를 상상한다.

요즈음 누구나 그렇듯, 아마도 추락하는 경제 탓에 직장에서 구조조

정을 당했거나 그 비슷한 경우일 것이다. 그리고 특별한 재주가 없어 국수 장사를 시작한 것이다. 가게 얻을 돈도 없으니 장사하는 시간은 밤 11시부터 새벽 2시 정도까지. 은행 주차장 담벼락에 딱 달라붙어 모판을 펼치고 부지런히 우동을 끓였다.

주인장이 특별한 재주가 없다고? 아니다. 그 주인장 우동은 끝내준다. 은행 주차장 담벼락에 펼친 모판은 하루가 다르게 늘어갔고, 오밤중에 우동을 먹으러 몰려든 차량은 도로의 차선을 점거하며 늘어서기 시작했다.

주인장 얼굴이 우동을 끓이는 수증기로 아주 반질반질해질 때 즈음 은행 측은 오밤중의 주차장 무단 사용을 알았지만, 아무런 대처를 할 수 없었다. 주인장은 이미 은행의 짱짱한 고객이었기 때문이었다. 사세가 확장일로를 달리고 드디어 은행 주차장 옆의 가게를 얻었다. 그래도 우동을 먹으려고 몰려드는 손님은 줄을 서야 했고, 우동그릇을 나르는 다섯 명의 아주머니들은 자리에 앉을 시간이 없다. 선불을 외치는 그 집, 우동은 오로지 맛으로 승부한다. 지금 그 우동집 주인장, 벤츠타고 퇴근한다는 소문이다.

## 디자인이 고부가가치 문화 사업이라고?

경기가 나빠지면 경기를 타고 동반 하락하는 업종이 있다. 디자인도 그 추락 반열에서 예외는 아니다. 아니 가장 민감하게 반응한다. 지난 세기 말부터인가 보다. IMF라는 말이 온 국민들의 머릿속을 지배하더니 기업들은 디자인에 등을 돌리기 시작했다.

그래, 그때부터였나 보다. 요즈음 어떻게 지내냐는 주변 사람들의 질문에 내 입에서는 '수입은 반으로 줄고, 일은 두 배로 늘고'라는 타령이 흘러나왔다. 자연스레 그 우동집을 찾는 날이 잦아졌고 나날이 번창하는 우동집을 바라보며 격세지감을 느꼈다.

나는 대학을 졸업하면서 대기업 입사를 희망하는 부모님의 소망을 여지없이 어그러뜨리고 백수 생활과 같은 '프리랜서' 선언을 했다. 그렇다고 청춘을 놀고먹을 수 없어 대학원을 다니며 닥치는 대로 날품을 팔았다. 그래서 사회로부터 얻은 공식 명칭이 '일용잡급직'.

몇 달 지나지 않아 학교 연구조교라는 어엿한 명칭을 얻기는 했지만, 내 역마살은 나를 가만히 두지 않았다. 유학을 다녀올 때만 해도 부모님은 내가 대학교수가 될 것을 믿어 의심치 않았다. 1990년대 시간강사로 아주 순탄한 출발을 한 나도 내 인생 행로를 전혀 의심하지 않았다.

디자이너라면 당연한 꿈이 있다. 으리빵빵한 건물 앞에 빨간 람보르기니를 세우고 내려 아르마니 정장을 추스르며 포트폴리오 가방을 들고 계단을 올라가는 모습.

그 꿈을 30대에 이루기에 교수란 직업은 좀 멀게만 느껴졌다. 마음이 뽕밭에 가 있으니 강의가 제대로 될 리가 없었다. 88서울올림픽 이후로 달아오른 경제는 끊임없이 나를 유혹했다. 꿈의 람보르기니는 그리 먼 이야기로 생각되지 않았다. 나는 이번에도 여지없이 부모님의 꿈을 깨고 보따리 장사(대학의 시간강사를 그리 부른다)를 때려치우고 일용잡급직을 선언했다. 대학의 강의 자리는 넘치고 쳐졌다. 차비나

겨우 되는 '강사질'은 허우대는 좋았으나, 실속이 없었고 막 노가다 같은 디자인 실무는 정말로 청춘을 불사르기엔 최적이었다. 무엇보다도 수입이 짭짤했다.

드디어 람보르기니가 현실로 다가왔다고 생각했을 때, IMF의 태풍이 세차게 불었다. 그 바람에 내 꿈은 날아갔다. 람보르기니뿐인가? 한 해 한 해를 넘기면서 자그마한 디자인 사무실을 운영하는 입장에서 '월급날의 공포'는 이미 이력이 붙어 어느 정도 여유를 부릴 수 있었으나, 끝도 모르고 추락하는 경기는 도대체 어떤 대책을 세워야 하는지 알 수 없는 무장해제된 상태로 지내게 되었다.

그럼에도 불구하고 나는 프레젠테이션, 일명 '피티'에 들어가지 않는다. 얼마나 잔인하면 프레젠테이션을 '피티기는' 경쟁이라고 할까. 내 이런 고집에는 초지일관 '선불'을 외치는 우동집 주인장의 배짱도 한 몫을 했다.

"디자인이 고부가가치 문화 사업이라고?" 전혀 아니다.

디자인은 공산품처럼 경력과 질에 상관없이 클라이언트가 제안한 정찰제로 묶인 지 이미 10년이 넘었다. 인건비가 오르고 재료비가 올라도 클라이언트는 눈 하나 깜짝하지 않고, 해를 넘길 때마다 예산 축소를 들먹이며 전년도 대비 10% 삭감을 외쳐댔다. 디자이너들은 외통수로 몰리기 시작했다.

한 해에 2만 명이 넘게 대학에서 쏟아져 나온 청춘들은 단가를 상관하지 않고, '디자인 베끼기'를 서슴지 않고 새로운 저가 비즈니스의 사례를 만들고 있다. 기업들은 '경쟁 피티'라는 절묘한 과정을 통해

날아가는 비둘기 똥구멍을 그리라굽쇼?

디자이너들의 패를 까게 만들고 제안 가격이 가장 싼 디자이너에게 패를 몰아주는 사례를 심심치 않게 보였다. 그렇게까지 하지 않더라도 이미 패를 깐 디자이너에게 가격을 깎자는 제안은 당연한 과정이 되었다. "노!"를 하면 어떤 결과가 되는지 뻔히 알고 있는 디자이너들은 울며 겨자를 먹을 수밖에 없었다.

## 콧대 높은 디자이너

최근 매스컴에서 디자인만이 수출경쟁력이라고 외쳐대면서 디자인은 양극화 현상을 보이기 시작했다. 디자인 가격이 연일 바닥을 치고 있는데 초고가 디자인이 나타나기 시작했다. 그러나 그런 일은 국내 디자이너들에게는 그림의 떡이다. 아주 당연하게 외국의 내로라하는 디자이너들의 차지다. 이런 선택을 하는 기업들의 생각에도 일리는 있다. 지하자원도 변변한 것이 없고 오직 수출만이 살길인 나라에서 디자인은 국제적 감각을 필수로 하고 있는데, 우리나라 대부분의 디자이너들이 외국어에 관한한 '어버버'다.

먹고살기도 힘든데 외국에 나가 디자인에 대한 세계적 경향을 알아보는 것은 그야말로 꿈이다. 혹여 푼돈 아껴 외국에 나갈 기회를 만든 디자이너들은 단체여행에 몸을 맡기기 일쑤니 그 수준이 일천할 수밖에 없다.

나는 '경쟁 피티'를 하지 않기로 선언하면서 콧대 높은 디자이너로 클라이언트의 블랙리스트에 올랐다. 나는 디자이너가 많다고 말하

자료는 나의 힘! 백만 번 강조를 해도 지나치지 않다.
지금까지 디자인으로 밥 먹고 살게 해 준 나의 보고다. 그 진리를 믿어 의심치
않는다. 내가 이렇게 자료들을 가지런히 정리한 그림을 그렸더니, 김 팀장이
나를 힐끔 쳐다보며 웃는다. "그래, 나도 안다." 외국에 나가 바리바리 지고
온 자료들을 삼지 사방에 쓰레기 더미 쌓아 놓듯 널어놓고 일을 하는 날 10년
넘게 바라보고 그 뒤치다꺼리에 이골이 났을 만 하다. 그래, 내 언젠간 이리
정리를 하고 살 테니 두고 보라고.

는 클라이언트들에게 클라이언트도 많다고 되쳐 말한다.

언젠가 내가 주장한 가격에서 한 푼도 깎지 못하고 계약서에 도장을 찍으며 클라이언트는 반 농담으로 내게 '대통령 빽'이냐고 물었다.

"대통령 빽? 나라님도 조달청 단가표를 들이대며 깎자고 드는데, 무슨."

계약도 했으니 자리를 털고 일어나려는 나를 잡으며 클라이언트는 밥을 사겠다며 내 '똥배짱'의 출처를 물었다. 뭘 믿고 그리 배짱인가? 나도 궁금해졌다. 그 흔한 골프 비즈니스도 한번 하지 않고, 일 끝내고 클라이언트와 소주 한잔 정도가 고작인데, 뭘 믿고 그리 배짱일까? 내가 요구하는 디자인 비는 보통 기업에서 제안하는 액수의 몇 배인데, 그 돈 받아서 다 뭐하냐고 묻는다. 우리 사무실 살림살이를 맡고 있는 10년차 김 팀장, 남는 거 없다며 웃는다. 클라이언트는 엄살피지 말라고 눈을 째린다.

술이 서너 잔 들어가고 취기가 올라 나는 천기누설을 한다.

"그 돈 다 어디다 쓰냐고요?"

그게 뭐 그리 궁금하냐는 말투로 나는 일장 연설을 시작한다.

"자료 수집이지요. 이 나라는 삼면이 바다에 그나마 땅 길로 대륙과 이어진 한쪽은 철조망으로 가로막혀 있잖아요. 그건 지리적인 문제고, 정보의 문제는 정말 심각하잖아요."

그렇다. 우린 세상을 정말로 모르고 살아간다. 우물 안 개구리처럼 오골오골 한반도 남쪽에 몰려 살며 세상 이야기엔 먹통이다. 말이 한반도 남쪽이지 디자이너는 서울에서나 존재하는 직업이다. 지방에

디자인 산업이 존재하나 싶다. 그러니 당연하게 서울은 전국 방방곡곡에 빨대를 꽂아 인재를 빨아대고 국제화엔 수수방관하다보니 서울에 모인 청춘들은 우물 안 개구리로 전락하는 것이다.

이런 현실에서 내가 살아남을 수 있는 첫 번째 방법은 클라이언트에게 한 푼이라도 더 뜯어내 외국으로 자료 수집을 나가는 것이다. 나는 일을 시작하기 전에 하다못해 일본이라도 아니 중국이라도 나간다. 우리나라는 전 세계 디자인 브랜드 소비국 10위 안에 당당히 들어 있지만, 디자인 트렌드 분석 자료는 아무리 눈 씻고 봐도 찾을 길이 없다. 그러니 스파이로 변신해 배낭 들쳐 메고 외국으로 날아가야 한다.

스파이가 단체 관광하는 거 봤나? 외국으로 자료 수집을 나간다고 하면 사람들은 보통 외국에 방점을 찍고 부러운 눈초리를 보낸다. 흐흐, 부러워 마라. 자료 수집 단계는 그야말로 '엔테베작전'이다.

우리나라 클라이언트는 돈에만 인색한 것이 아니다. 시간도 넉넉히 주지 않는다. 그런 시간과 경비로 외국에 나가서 자료 수집을 하려면 길거리에서 먹고 자는 것은 기본이고, 모은 자료를 그때그때 우체국으로 달려가 긴급 소포로 날려야 한다. 그렇지 않으면 입술을 씹으며 고생해 모은 자료들을 공항에서 버려야 한다. 비행기가 허락하는 최대한의 짐을 우격다짐으로 싣고 난 다음 마시는 커피 한잔은 정말로 유일한 호사다.

그런데 이런 노가다를 마지막으로 반기는 곳이 우리나라 공항 검색대다. 애써 모은 자료를 하나라도 더 가지고 오려고 입던 '빤스'까지

날아가는 비둘기 똥구멍을 그리라굽쇼?

버리고 왔건만, 검색대 앞에 선 요원들의 눈초리는 예사롭지 않다. 내가 모은 자료라는 것이 대부분 책이니 그 무게는 만만치 않다. 그리 짐을 들여오는 사람이 드무니 책 무게를 상식적으로 감지하지 못하고 뭔가 특별한 것이 가방에 들었다고 의심한 채 시간을 죽이며 뒤진다. 늘 그렇듯 그들은 내 가방의 지퍼를 닫으며 허탈한 웃음을 짓는다. 포르노 사진 책이라도 들어 있는 줄 알았나 보다.

## 디자인은 도깨비 방망이가 아니다

계절과 관계없이 그런 짐을 둘러 메고 다니면 온몸은 땀범벅이 된다. 몇 날을 제대로 씻지도 못하고 다녔으니 따뜻한 물에 몸을 담그고 싶은 마음 굴뚝같지만, 지체 없이 사무실로 향한다. 클라이언트의 재촉이 시작된 지는 이미 오래다.

이런 자료 수집 과정은 여간한 베테랑이 아니면 할 수 없다. 자료의 가치를 판단하는 안목과 신속하게 이동할 수 있는 체력이 기본이다. 교통비는 정말로 살인적이다. 삼시 세 끼 먹고 버텨야 하니 식당에서 밥을 시켜 먹는 것은 상상도 못한다. 골목시장에서 빵과 과일을 사서 가방 속에 넣고 다니며 먹어야 하고 잠은 야간열차를 골라 탄다.

이탈리아에 소매치기가 많다는 얘기를 심심치 않게 듣는다. 하지만 그들은 나를 거들떠 보지도 않는다. 털어 봐야 책 쪼가리 밖에 없다는 것을 이미 알고 있다. 나의 자료 수집에 대한 무용담이 이쯤에 이르면 내 앞에서 입을 짝 벌리고 얼이 빠져 가는 클라이언트가 흐트러진 자세를 추스르며 묻는다.

"에이, 디자인하는 데 무슨 자료 수집을 그리 세게 하나. 홍 실장, 뻥이지?"

나는 두 눈 똑바로 뜨고 물어 본다.

"디자인이 무슨 도깨비 방망이 같은 건 줄 아시나?"

그 자료가 내 장사 밑천이다. 그런 자료는 클라이언트는 쉽게 구할 수 없는 것이다. 그런 자료를 바탕으로 분석을 해서 디자인 보고서를 만든다. 이 과정은 비밀이다.

나도 우동집 주인장처럼 클라이언트가 돈을 통장으로 쏴 주기 전까지는 절대 보여 주지 않는다. 우동집 주인장은 우동 만드는 대부분을 비공개로 진행한다. 어떤 밀가루를 쓰는지, 반죽은 어떻게 하는지, 우동국물은 어떻게 만드는지 아줌마들은 그릇만 나를 뿐 우동을 삶는 일조차 주인장이 직접 한다. 아무래도 그 흔한 원조 시비에 휘말리기 싫어 선택한 방법인 듯하다.

우동을 먹으러 온 사람들은 돈을 지불한 후 주인장이 벌이는 우동 삶는 멋진 쇼를 본다. 30인분을 한번에 끓여 내는 실력을 유감없이 발휘한 후, 한 치의 오차도 없이 서른 개의 우동 그릇에 순식간에 담는다. 달인의 경지를 느낀다. 어쨌든 그 주인장의 백미는 우동 맛이다.

경제가 어려워질수록 밤샘작업은 늘어가고 그 달인을 알현할 기회가 많아지면서 나는 람보르기니의 꿈 대신 새로운 꿈을 만들었다.

"우동집 주인장이 만드는 우동 맛 같은 디자인을 하자."

나는 오늘도 늦은 밤 우동 한 그릇의 유혹에 빠져 주인장을 찾는다.

날아가는 비둘기 똥구멍을 그리라굽쇼?

그리고 파란색 플라스틱 간이의자에 앉아 주인장에게 5,000원을 건넨다.

"어묵 우동, 얼큰한 걸로."

주인장은 돈을 받아 챙기곤 솥에 우동을 삶기 시작한다. 커다란 둥근 채로 연신 우동을 솥 위로 꺼내 찬바람을 쏘인다. 화려한 손놀림이다. 뜨거운 김이 올라오는 솥 안으로 찬물을 한 바가지 붓는다.

내 입안에는 이미 침이 고인다. 나무젓가락을 포장지에서 꺼내 조심스럽게 쪼갠다. 아주 가지런히 쪼개져 보기 좋다. 아주머니들은 부지런히 우동그릇을 나른다. 내 앞에도 우동 한 그릇을 놓고 바람처럼 지나간다. 나는 김이 무럭무럭 올라오는 우동을 바라보며 다짐을 한다.

"그래, 선수는 후반전이야. 이 우동을 맛있게 먹고 이 맛을 살려 막판 스퍼트를 올려야지. 내가 부리는 똥고집의 원천은 그 막판 스퍼트에 있는 거야. 그래야 타의 추종을 불허하지. 이 우동 맛 같은 경지의 디자인을 만들 때까지, 못 먹어도 고!"

그 촌놈을 내가 그리는 것이 부담스러웠다. 그래서 그에게
부탁했다. "제 아내가 저를 그렸는데, 선생님이 말씀하신
내용과 아주 딱 맞습니다." 그는 주저 없이 말했다.
그림 속에 있는 그의 허리춤에는 아직도 미숫가루 보따리가
둘러 있는 듯하다. 내 눈에는 똥배로 보이지 않는다.

# 촌놈, 디자이너 만들기

"아래께 먹었던 자루찌개가 정말로 맛있던데요……."

사무실 막내인 그를 몸보신 시키려고 뭘 먹고 싶냐 물었더니 알 수 없는 대답을 한다.

"뭐, 자루찌개?"

곰곰이 생각해 보니 며칠 전 부대찌개를 맛있게 먹던 그 친구 얼굴이 떠올랐다.

"자루가 아니라 부대찌개."

그는 상주에서 태어난 경상도 '싸나이'. 내가 대학에서 가르칠 때만 해도 그 친구에 대한 인상적인 기억은 없다. 하지만 그는 졸업을 앞두고 내 사무실에 처음 들어설 때부터 매우 인상적이었다. 촌티 물신 풍기고 사투리 꽉꽉 쓰며 막무가내로 사무실에서 일하고 싶다고 했다. 당시 시각디자인을 전공하는 모든 학생들이 꿈꾸는 직업은 광고였다. 월급도 월급이지만, 얼마나 화려한 직업이냐. 그때나 지금이나 편집디자인은 정말로 '학고방' 노가다 일이다. 그런데 이 친구 그런 현

실을 아는지 모르는지 무작정 덤벼든 것이다. 안된다고 하면 어디 가서 전봇대에 머리라도 박을 기세다. 그와의 인연은 그렇게 시작됐다. 그를 받고 며칠 후 안 이야기지만, 그 친구 돈 한 푼 없이 미숫가루 허리춤에 차고 상경했다. 입사한 첫날은 사무실 근처 공원에서 잠을 잤고, 다음 날은 지하철 역사에서 잠을 자다 쫓겨나 오밤중에 사무실 문을 빠끔히 연 것이다. 정말로 오갈 데 없는 놈을 받았구나 생각이 들었다. 그는 그날 이후 아주 노골적으로 사무실에서 기식을 했다.

그가 뺀질뺀질한 디자이너가 아닌 촌놈이란 게 당시 사무실 상황으로 본다면 더 어울렸다. 사무실이라고 해봐야 사진식자 집 한 귀퉁이에 달랑 책상 두 개인 '모찌고미'에다, 에어컨도 없어 날이 더우면 옥상에 올라가 호수로 물을 뿌리면서 열 받은 옥상도 식히고 덩달아 물총장난을 한판 치루며 더위와 싸웠다. 또 밤이 되어 나아질까 하면 사무실 옆 양재천에서 날아온 모기와 한판 승부로 벽에 핏자국을 내며 살았던 시절이니 말이다.

그는 디자인은 몰라도 의리 하나는 끝내줬다. 쥐꼬리 같은 월급 한 푼 쓰지 않고 모아 변두리에 반지하 단칸방 하나를 얻어 놓고, 뻑하면 올라오는 고향친구들을 재워 주고, 고기를 사다 포식시키고, 게다가 용돈까지 들려 보냈다. 그 단칸방은 한마디로 상주, 영주, 예천 쪽의 또래 친구들 중 한다하는 놈들의 아지트가 된 것이다.

그가 그런 인간성으로 나를 스승으로 모시는데 내가 불만있으면 나쁜 놈이다. 그런데 나는 나쁜 놈인가 보다. 시간이 지나면서 그에게 불만이 생겼다. 내가 그 친구 때문에 세운 당대 목표인 첫 번째 '지상

날아가는 비둘기 똥구멍을 그리라굽쇼?

으로 올리기', 두 번째 '조그마한 아파트 한 채 장만하기'를 무참히 무너뜨렸기 때문이다. 도서출판 길벗 이종원 사장이 전 직원 아파트 장만하기 프로젝트를 시작했다고 아주 자랑스럽게 한 말에 나도 호기를 부린 것이다. 당시 비슷한 제목의 책을 출판하면서 실제로 출판사 직원 모두 그대로 실천을 했고, 그래서 상당수의 직원들이 아파트를 장만한 것으로 알고 있다.

이놈이 나를 처음 실망시킨 행동은 명절을 앞두고 자동차를 덜커덕 산 것이다. 분명 나는 그에게 지상으로 방을 옮기기 전에 차를 사지 말 것을 명했다. 사무실 땡땡이 치고 면허증 따러 다닐 때 알아봤어야 하는데 설마 했다. 추석 때 고향가면서 금의환향하고 싶었단다. 생각해 보면 미숫가루 차고 홀홀 단신 서울 올라올 때 입술 깨물며 다짐했을 법한 생각이다. 그 일 이후 나는 그를 가일층 쪼아대기 시작했다. 내가 세운 목표를 그 정도에서 무너뜨리고 싶지 않아서이기도 하지만, 말을 듣지 않은 얄미운 생각이 더했다. 정말로 무수한 날들을 나는 그 경상도 '싸나이'를 울렸다. 월급도 동결했다. 돈 쥐 봐야 친구들과 '먹고 죽자' 잔치나 벌리고 차 샀다고 으스대느라 뻑하면 차 몰고 고향 내려가고, 할 짓이 뻔해서였다.

그러던 어느 날 이놈이 내가 말한 금기를 또 하나 어긴 것이다. '몰래 바이트를 하지 말 것'. 말 뜻 그대로 몰래 사무실에서 다른 일을 하지 말라는 것인데, 의리를 목숨처럼 여기는 놈이 그 짓을 한 것이다. 나는 한마디 묻지도 않고 나가라 했다. 정말로 돈 한 푼 안 주고 내쫓아 버린 것이다. 노동청에 고발하면 고스란히 악덕업주로 걸릴 일이다.

그런 일을 치루면서 나는 한 가지 고민이 생겼다. 그 친구 '지상으로 올리기' 프로젝트를 돌리기 시작하면서 모아두었던 돈을 어떻게 하느냐였다. 바득바득 모아 천만 원 돈이 되었는데 그걸 그냥 그 친구에게 줬다간 고생해서 모은 보람도 없이 공중으로 날릴 것이 뻔하다는 생각이 들었다. 그래서 사무실에서 번역 일을 하는 친구 정호영에게 부탁을 했다. 이리저리 모은 천만 원을 너에게 줄 테니, 그 친구에게 꿔주라고. 그리고 돈을 갚으러 오거든 그 돈을 돌려주며 지상으로 셋방을 옮기라고. 그러고 나서 돈의 출처를 밝혀도 된다고 했다. 머리 좋은 호영이는 금방 알아들었다. 그래서 나는 그를 아주 보란 듯이 사무실에서 내친 것이고 호영이는 뒤따라가 돈을 꿔줬고, 사무실 얻고 집기를 사는 데 쓰라고 그 돈의 용처를 알려주었다. 호영이와 나는 내기를 했다. 그놈이 평소 일하던 실력이면, 한 1년 정도 시간이면 돈을 갚을 것이라고.

호영이는 더 걸리지 않을까 생각했다. 그러나 우리의 예상은 여지없이 빗나갔다. 이놈 3개월이 조금 지나 눈물이 그렁그렁한 눈으로 돈을 들고 나타났다.

"내가 얼마나 미웠으면, 그렇게 열심히 일을 했냐?"

던지는 내 농담에 그놈은 눈물만 뚝뚝 흘렸다.

"이제 열심히 하란 말은 안 해도 되겠다. 그 돈 가지고 셋방, 지상으로 올려라. 나 네 놈이 지하 단칸방에서 사는 것이 너무 싫어서 그동안 한번도 찾아가지 않았다. 이사하면 내 필요한 세간 하나 사들고 찾아가마. 집들이나 해라."

날아가는 비둘기 똥구멍을 그리라굽쇼?

그는 지금까지도 그 탄력으로 일을 한다. 자랑스럽다 못해 얄밉기까지 하다.

나는 일이 힘들다고 엄살을 부리다가도 그를 떠올리며 마음을 다잡는다. 그리고 슬며시 웃는다. 그는 어느 순간부터인가 내 스승 역할을 하고 있다. 지금 그놈과 나는 스승과 제자 사이라기보다는 인생을 같이 사는 친구 사이가 되었다.

그는 요즈음 출판디자인계에서 잘나가고 있는 안광욱이다.

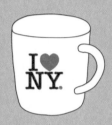

내가 머그잔이 무슨 뜻인지도 몰랐던 학생시절, 종로 거리 리어카에
컵을 쌓아 놓고 팔고 있었다. 그땐 그렇게 좋아 보이면 마구 베껴 팔던
시절이었다. 커피 잔보다는 덩치가 큰 하얀 컵에 빨간 하트가 눈에 들어오고
그 다음 까만 영어 글자들이 눈에 들어왔다. 언뜻 무슨 뜻인지 몰랐지만,
빨간 하트를 보며 '내가 뭘 사랑하는구나' 정도를 떠올렸다(NY가 무슨
뜻인지 몰랐다). 디자인 공부를 하면서 그 컵이 유명한 디자이너가 만든
것을 알고 뿌듯했던 기억이다.

# 사랑 바이러스 'I ♥ NY'

"나는 개똥 밟고 다니는 게 싫어!"

1970년대 중반 뉴욕의 길거리에서는 엄청난 개똥으로 인해 행인들이 이맛살 찌푸리는 광경을 흔히 볼 수 있었다. 시 당국은 더 이상 시민들의 도덕적 해이함을 간과할 수 없어 개를 산책시키며 길거리에 몰래 똥을 누이는 행위를 적발해 100달러의 벌금을 물리기 시작했다. 그렇다고 개 주인들이 무서워할까? 천만의 말씀, 만만의 콩떡이다.

뉴욕이 어떤 도시냐.

세계 오만 군데에서 돈 좀 벌어 보겠다고 모여든 사람들이 바쁘게 돌아다니는 정말로 어느 나란지 모르는 도시, 길거리 여기저기에 미국을 상징하는 성조기를 축제분위기처럼 걸어놔도 자기 나라의 습관을 버리지 못하는 사람들이 모여 사는 도시, 정말 말도 많고 탈도 많은 도시다.

그러니 길거리에 나뒹구는 개똥은 전혀 줄지 않았고, 시 당국은 담

당공무원이 부족하다는 둥, 백방으로 애쓰고 있다는 둥 이런저런 핑계로 시민들의 불만에 답을 하고 있었다. 결국 관광객들도 뉴욕을 떠올리면 인상을 찌푸릴 정도로 뉴욕의 길거리가 망가져 가고 있을 때, 디자이너인 밀튼(Milton Glaser)과 주변 몇 사람은 뉴욕 구석의 카페에 모여 캠페인을 생각했다. 뉴욕 사람들의 생각을 바꿀 수는 없을지라도, 뉴욕에 살면서 더 이상 길거리를 더럽히지 않게 할 만한 캠페인.

개똥 때문에 만든 로고, 'I ♥ NY'

캠페인의 상징으로 밀튼은 'I ♥ NY'을 디자인한다.
"티셔츠를 만들어 팔아 기금을 만들어 볼까?"
아주 소박하고 평범한 생각으로 출발한 이 캠페인은 상상하지 못할 정도로 영향력이 커지기 시작했다. 그럼, 밀튼은 디자인으로 얼마나 벌었을까? 누군가 액수가 궁금해 물었다.
"프로 보노(pro bono)."
밀튼은 아주 간단하게 대답했다. 공짜란 말이다.
1929년 뉴욕의 변두리 브롱크스에서 재단사의 아들로 태어난 그는 여느 천재들이 그러하듯, 학교 시험에 떨어지고, 장학금이 날아가고 미술로 장사를 하면 먹고 살 만할 수 있을지 아무런 미래가 보장되어 있지 않았다. 그런 그가 미국의 디자인 시장에서 '20세기의 미켈란젤로'라는 칭호를 받으며 디자인한 'I ♥ NY'은 공짜였다.
뉴요커들은 반성했다. 이제 더 이상 길거리에서 개똥을 찾아볼 수 없

다. 뉴욕 시청의 담당자들은 그 일을 자신들의 공로로 만들려고 했다. 시간이 흐르면 진실은 드러나는 법.

사람들은 'I ♥ NY'의 글자가 써 있는 티셔츠를 입고 길거리를 활보하기 시작했다. 그리고 곧 이어 머그잔 그리고 온갖 선물용품에 'I ♥ NY' 글자가 새겨지기 시작했다. 전 세계에서 모여든 뉴요커들은 미국보다 뉴욕을 더 사랑하기 시작했다.

밀튼이 말한 '프로 보노'의 위력은 여기서 그치지 않았다. 뉴욕을 찾은 관광객들은 'I ♥ NY' 디자인에 열광했고, 드디어 'I ♥ ……'의 시리즈를 만들어 내기 시작했다. 사랑 바이러스. 'I ♥ NY'은 개 주인들에게 제발 길거리에서 개의 똥을 누이지 말라고 호소하는 차원을 넘어 도시의 상징이 되었고, 전 세계 사람들에게 자신이 살고 있는 도시를 그리고 나라를 사랑하는 마음을 표현할 방법을 알려준 것이다.

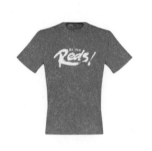

붉은 티셔츠 위 하얀 글씨, 'Be the Reds!'

우리도 한때 그런 디자인이 있었다.
'Be the Reds!'
2002월드컵은 우리나라 축구만 세계에 알린 것이 아니었다. 세계는 붉은 티셔츠를 입고 모여든 한국 응원단의 에너지에 놀랐다. 처음 'Be the Reds!'가 흰색으로 새겨 있는 붉은 티셔츠가 사람들에게 선보였을 때, 디자인에는 아무도 관심이 없었다. 사람들이 히딩크의 마법에 열광하며 누가 먼저라고 할 것 없이 'Be the Reds!'를 입고 길거

리로 나섰을 때, 월드컵 조직위가 엄청난 돈을 들여 만든 기념품들은 그 위력에 슬그머니 자리를 내주어야 했다.

그리고 조직위는 돈을 들고 'Be the Reds!'를 만든 디자이너를 찾아나섰다. 말이 많았다. 그 내용을 열거하기 너무도 수치스럽다. 자랑스러운 일에 송사가 걸린다는 것은 참으로 부끄러운 일이다. 그러나 어쩌겠나. 거의 모든 기업들이 'Be the Reds!' 디자인의 에너지를 상업적인 목적으로 이용하고 등을 돌릴 즈음 법정 판결이 났다.

디자이너의 승소.

하이에나가 다 뜯어먹고 난 다음 일개 디자이너가 무엇을 더 어떻게 할 수 있을까? 우리는 그 뒤 한참 죽은 자식 불알만 만지는 신세가 됐다.

## 내 '안내자'였던 신명우 선배

이런 글을 쓰리라 생각을 가다듬고 있을 즈음 명동성당에 신부로 계시는 친구로부터 전화 한 통을 받았다.

"신명우 씨 별세."

"아, 명우 형이!"

대학 졸업반일 때 이름도 모르는 선배의 호출을 받았다. 선배를 밟고 넘어서야 내가 먹고 살 수 있다고 배우던 시절, 일면식도 없는 선배의 호출은 마이동풍일 수 있었다.

"누군데 이 잘난 나를……."

건방짐의 극을 달리던 나는 자존심에 이름 없는 선배의 호출을 그냥 넘길 수 없었다. 잘난 콧대를 세우려고 물어물어 찾아간 곳은 연희동 월세방. 선배의 단칸방이었다. 돈이 없어 한 평 남짓하게 마련한 서재는 문을 제외한 나머지 벽에 이중삼중으로 일본 문고판 서적들이 빽빽하게 꽂혀 있었다.

방 한 구석에서 책을 읽다 일어서며 나를 반기던 빼빼 마른 선배는 아주 날카로운 목소리로 나의 모난 구석구석을 깎아내리기 시작했다. 방안에 꽂혀 있는 책들에 이미 기가 죽은 나는 선배의 나무람에 찍소리 못하고 고개를 숙여야만 했다. 독실한 크리스천인 명우 형은 천둥벌거숭이 같은 나를 무척 아껴주었다.

하지만 바쁜 세상, 돈 되지 않는 선배는 만남의 우선순위에서 멀어진다. 같은 서울 하늘 아래 살면서 만나 보기 힘든 사람을 프랑크푸르트 행 비행기에서 우연히 만났다. 여전히 삐쩍 마른 명우 형은 나와 독일로 유학을 같이 떠났던 친구 유경촌 학사를 만나러 가는 길이라고 했다. 세상 참 좁다.

유경촌 학사. 독일에 도착해 기숙사 방을 얻고 나보다 3개월 먼저 독일로 유학을 떠난 유 학사에게 전화를 했더니 그날로 내 기숙사 방까지 단숨에 달려왔던 친구. 2년여 독일에서 공부하는 동안 딱 한 번 그 친구를 만나러 뷔르츠부르크 행 기차에 올랐던 나. 그리고 그 친구에게 돌아간다는 연락도 없이 귀국 비행기를 타 연락이 끊겼던 친구. 그 친구와 명우 형은 아주 막역한 관계였다.

명우 형 덕분에 끊어졌던 친구의 연은 다시 이어졌고, 무심한 나는

날아가는 비둘기 똥구멍을 그리라굽쇼?

이제 신부가 된 친구에게서 가끔 안부 인사를 받는다.

명우 형은 그렇게 나에겐 '안내자'였다. 하지만 유 신부에게서 명우 형이 몹쓸 병에 걸렸다는 소식을 들었을 때도 나는 문병을 가지 않았다. 물론 바쁘다는 핑계였다. 그 명우 형이 요양차 속초에 기거할 거처를 정했다고 들었을 때도, 속초로 물놀이를 갔었음에도 명우 형을 찾지 않았다. 그런 내가 글을 쓴다고 자료 수집을 하면서 명우 형을 떠올리게 된 것이다.

## 사람들을 착하게 만든 디자인, '내 탓이오'

나와 유 신부가 독일에서 한창 각자의 공부에 열을 올리고 있을 때, 88서울올림픽이 열렸다. 매스컴을 비롯해 모두들 성공적이라고 떠들어 댔다. 그러나 이미 도덕적 해이, 빈부 격차, 급속한 경제발전으로 자신만 아는 세상이 되어 버린 한국.

이 한국 사람들이 스스로 선택한 캠페인이 있었다. '내 탓이오'. 천주교평신도회의에서 주도해 벌인 이 캠페인은 국민들에게 잔잔한 반향으로 퍼져 나갔다. 사람들은 차 뒷유리창에 '내 탓이오' 스티커를 붙이기 시작했다.

'내 탓이오' 스티커를 디자인한 사람이 바로 명우 형이다. 명우 형은 가난했지만, 밀튼처럼 아주 가벼운 마음으로 '프로 보노'를 선택했다. 명우 형의 그런 마음이 사람들에게 전해졌는지 '내 탓이오' 운동은 사람들의 마음을 착하게 만들기 시작했다.

사촌이 잘되면 배가 아프다 했나? 왜 우리는 처음엔 그리도 무관심하다가 무슨 일이 될 만하면 서로들 몰려들어 배 나라 감 나라 하며 초를 치는 것일까? 종교적인 문제인지 아니면 정치적인 문제인지, 어느 날부터인가 '내 탓이오' 스티커는 우리들 눈에서 뜸해지기 시작했다. 당시 사람들의 반응으로 봐서는 당연히 티셔츠로도 만들어지고 머그잔에도 새겨져야 할 디자인이 더 이상 눈에 보이지 않자 사람들은 의아해 했다. 나도 의아했다. 그래서 유 신부에게 전화를 했다.

"신부님, 명우 형이 디자인한 '내 탓이오'가 왜 지금 사라진 거지?"

자세히 좀 알아봐 달라고 부탁을 드렸다. 신부님들이 다 그러시는지 아니면 유 신부만 그러는지 뭘 그리 자세히 알려고 하냐는 자세다. 귀찮아서 그러는 것이 아니라 지나간 일은 좋은 것만 생각하자는 태도다.

유 신부는 아주 적극적으로 내가 필요할 만하다는 자료를 어렵게 구해서 보내 주었다. 하지만 어떤 연유에서 사람들의 기억 속에서 잊혔는지 밝혀 줄 만한 단 한 줄의 문장도 보여 주지 않았다.

"신부님, '내 탓이오' 다시 살려 내고 싶지 않아?"

나는 답답해 신부님에게 짜증을 냈다. 장충동 냉면집에서 만난 신부님은 물냉면만 곱빼기로 비우고 잔잔한 미소만 지으며 사라졌다. 신부님만 아니었다면 뒤통수를 주먹으로 박아 주고 싶었다.

인터넷엔 아주 간헐적으로 질문이 올라온다.

다시 '내 탓이오' 운동을 하자고 제안한다. 'Be the Reds!'가 새겨진

티셔츠를 언제 입어야 하는지도 묻는다.

밀튼은 나이 마흔 일곱에 'I ♥ NY'을 디자인했다. 그가 1975년에 만든 'I ♥ NY'은 지구상 가장 왕성한 바이러스가 되어 오늘도 끊임없이 증식하고 있다. 내 나이도 마흔 일곱, 나는 무엇을 하고 있나.

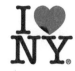

덧붙여.

밀튼이 만든 'I ♥ NY'은 9.11 사태로 사라진 뉴욕의 무역센터 건물과 같이 뉴욕을 대표하는 상징이었다. 9.11 사태가 벌어지자 밀튼은 'I ♥ NY'을 새롭게 디자인한다. 뉴욕의 왼쪽부분에 위치하고 있었던 무역센터를 기념하기 위해 'I ♥ NY'의 '♥'를 조금 수정한다. '♥'의 왼쪽 아랫부분을 검게 그을린 디자인으로 바꾸면서, '아직도 나는 뉴욕을 사랑한다'라는 메시지를 담아 뉴요커와 세상으로부터 뜨거운 찬사를 받는다.

그런 장면들을 보면서 나는 천생 직업이 디자이너라, 묘한 호기심이 들었다. 그럼 그 일을 벌인 이슬람권에선 'I ♥ NY'의 디자인을 어떻게 패러디 했을까? 그래서 인터넷을 뒤져보았다.

"NY don't ♥ U." 디자인은 이래서 위대하다. 아무리 미국이 싫어도 밀튼의 디자인은 사랑하지 않는가.

꼬여 있는 색색의 실타래를 보면 무슨 생각이 들까? 복잡할 것이다. 이런
복잡한 실타래 같은 선들에 질서를 부여하면, 그 선들은 메시지를 만든다.
어떤 선을 따라가다 보면 500원, 어떤 선은 만 원. 사다리 타기다. 도로의
차선도 넘지 못하는 노란선과 넘어 다닐 수 있는 하얀 선이 있다. 지하철은
선들이 가장 많은 이야기를 가지고 있는 공간이다.

# 지하세계의 색색이 등대,
# 지하철 노선도 다이어그램

"난 지하도만 들어가면, 방향감각을 잃고 엉뚱한 쪽으로 나온단 말이야."

광화문 지하도를 들어서면서 친구는 겁을 먹고 교보문고 방향을 머릿속에 익히느라 잔뜩 긴장한다. 그 친구는 광화문 지하도를 골천 번도 더 다녔건만 여전히 긴장한다. 지상에 건널목이 놓이면서 이제는 지하도로 다니지 않는다.

디자이너들은 선천적으로 조감능력이 뛰어나다고 한다. 즉, 하늘 위에서 내려다보는 눈이 따로 있어 지하에 있거나 지상에 있거나 방향감각을 잃지 않는다. 몸 밖에 눈이 하나 더 있는 셈이다. 그런데 어쩐 연유인지 이 친구, 디자인은 곧잘 하는데 방향감각은 정말로 젬병이다.

디자인을 잘하는 사람들의 그러니까 선천적이라고 해야할 만한 특징 중 하나가 '길 찾기'라 한다. 나도 어지간해서는 처음 들어서는 길이라도 막다른 골목으로 향해 본 적이 없다. 도시를 형성하는 길의 구

조는 길을 따라 갈수록 점점 좁아지거나 점점 넓어지는데, 아주 본능적으로 넓어지는 길을 택하기 때문이라고 한다. 이런 능력은 지금 눈앞에 보이는 길이 아무리 좁아진다고 해도 본능적으로 그 길이 막다른 길인지 아닌지를 아는 눈이 몸 밖의 어느 곳에 있기 때문이다. 지도 찾기를 잘한다면, 분명 디자인에 소질이 있을 것이라고 생각한다.

내가 좋아하는 약속 장소는 교보문고다. 특히 약속 시간을 밥 먹듯 어기는 친구들과는 반드시 책방에서 약속을 한다. 바쁘고 막히는 세상, 약속 시간이 되어도 나타나지 않는 친구를 기다리면서 휴대전화를 때리는 대신 책이라도 읽을 수 있어서다. 책방은 넉넉잡고 30분 정도는 배신을 일삼는 친구를 기다려 줄 아량을 만들어 준다. 어쩌다 오지 못한다는 뒤늦은 연락을 받더라도 책 몇 권을 사는 것으로 보상을 받을 수도 있다.

이 친구도 약속 시간 어기는 것은 인생의 낙으로 여기는 정도. 내가 택한 약속 장소인 교보문고가 이 친구한테는 최악인 것이다. 건널목은 지상에 있어 안심하고 방향을 잡아 교보문고 쪽으로 올 수 있건만, 서점 입구로 들어서면 지하로 내려가게 돼 다시 어디가 어딘지 모르는 상태로 된다. 나와 약속을 한 인문 코너가 어느 쪽에 있는지는 서점의 모든 복도를 다 다녀봐야 겨우 찾는다. 이 친구 자존심에 길을 묻는 성격도 아니다. 그러니 몸이 고생이다.

## 방향감각을 잃게 하는 지하세계

오늘은 이 친구와 교보문고에서 만나 강남을 간다. 교보문고에서 나

가 지하도로 연결되어 있는 광화문역까지 길 찾기는 어렵지 않건만, 이 친구에게는 또다시 시련이다. 이 친구, 구시렁대며 지상으로 올라가 버스를 타자고 한다. 버스가 없으면 자기가 돈을 댈 테니 택시를 타자고 한다.

"이 사람아, 벌써 한 시간이나 늦었어, 빨리 가려면 지하철 타야 돼." 군말 말고 따라오라는 내 호령에 입맛을 쩝 다시고 내게 착 달라붙는다. 광화문역 개찰구를 통과하면 지하철 승강장까지는 마구 내려가야 한다. 얼마나 내려가야 하는지 보통 사람들은 짐작을 못한다. 이런 상황에서 사람들은 사리판단의 모든 것을 본능에 맡겨야 한다. 그리고 그 판단을 도와 줄 기계장치에 맡긴다. 지하철 승강장에는 방향을 알 수 있는 동서남북이라든지, 오른쪽과 왼쪽이 따로 없다. 그저 서대문 방향과 종로3가 방향만 있을 뿐이다. 시간도 오전 오후를 알 수 없다. 방금 전에 지상에 있었던 기억으로 낮이었으면, 혹은 열차가 다니면, 이라는 상황을 판단해 오전 시간인지 오후 시간인지를 알 수 있다.

내 친구는 이 모든 면을 불안하게 여기는 성격이다. 거의 병적이다. 나는 이 친구가 약속에 늦는 것을 이해한다. 보통 사람들보다 배는 더 걸려서 약속 장소를 찾게 만드는 병이다. 열차가 들어온다. 이 친구는 외길 가는 열차의 방향도 확인을 한다. 이맛살을 찌푸리는 나를 보고 겸연쩍은 듯 친구는 뚱딴지같은 말을 내뱉는다.

"혹시 은하철도 구구군가 해서."

만화 영화를 너무 많이 봤다. 지하철에 올라타고 친구는 뒤를 돌아

출입문 위를 쳐다본다. 종로3가까지 몇 정거장인지 세어 본다. 한 정거장. 세어 볼 필요도 없는데 세고 있다.

"한 정거장 가서 3호선으로 갈아 타면 돼."

나는 내릴 준비 하자며 친구의 어깨를 툭 내리쳤다.

"가만 있어봐, 생각 좀 해 보고."

이 친구, 병도 중증이다.

"이거 누가 처음 그린 건지 알아?"

지하철 출입문 위에 붙어 있는 지하철 노선도를 가리키며 묻는다.

"일단 내리자."

나는 친구의 등을 떠밀며 재촉했다. 이 친구와 말시비를 붙었다간 우리가 왜 지하철을 탔는지는 안중에서 없어지고, 끝없는 토론의 늪으로 빠져들 것이 뻔하기 때문이었다.

우리는 지하도를 따라 3호선 승강장으로 향했다.

"지하철을 처음 만든 나라가 영국이야."

정말 학구파다. 세상에 자신처럼 방향감각이 없는 사람이 전체 인구의 70%가 넘는다고 했다.

"뻥 치지 마, 이 사람아."

나는 앞을 보고 걷다가 이 친구 얼굴을 쳐다보았다. 그 친구 얼굴이 진지하다. 뻥이 아닌 듯하다. 심하고 덜하다 뿐이지 거의 모든 사람이 지하에서는 방향감각을 잃는다.

"만일 이 지하도에 안내판이 없다고 치자. 그럼 너는 이라크 포로처럼 얼굴에 검은 두건 쓰고 들어와서 코 잡고 열 바퀴 뺑뺑 돌고 두건

벗겨 주면 한번에 방향 찾아 갈 수 있겠어?"

이젠 아주 진지하게 묻기 시작했다.

"이 길이 외길이라고 어떻게 믿을 수 있지?"

"이 지하도에 붙어 있는 이정표들을 방금 악당이 들어와 몰래 방향을 마구 헝클어 놓았다면?"

이 친구 공상과학 소설을 많이 봤나보다.

## 색색이 지하철 노선도의 유래

곰곰이 생각해 보자. 사람들이 아무런 의심 없이 따라가는 저 화살표는 누가 디자인한 것인가? 아주 오래전부터 있었던 것으로 알고 있는데, 그때 디자이너가 있었을까? 아니면 디자이너의 조상일까?

창의 뾰족한 모양을 따서 만들었다고 전해지는 화살표는 문자가 아직 세상에 없었던 시절, 전쟁을 뜻하는 기호였다고 한다. 고대 인디언들이 자신들의 할아버지, 아버지가 치른 전쟁을 기록한 기호들을 보면 화살표의 원형들이 나온다. 화살표가 두 개 반복해서 나오면 두 명을 죽였다거나 혹은 조금 쎈 전쟁을 치룬 것으로, 화살표가 세 개 반복해서 나오면 아주 큰 전쟁이거나 여러 명을 죽인 것으로 해석할 수 있다고 고고학자들이 그랬다. 그런 이야기를 담고 있는 기호들이 아마도 산업혁명을 거쳐 산업 도시가 만들어지면서 그 도시의 소통 기호로 대거 사용되기 시작했다.

산업화한 도시의 특징이 지하철이라는 교통수단이다. 길 위로 다니는 우마차나 기차는 지하철만큼 복잡한 기호체계를 필요로 하지 않

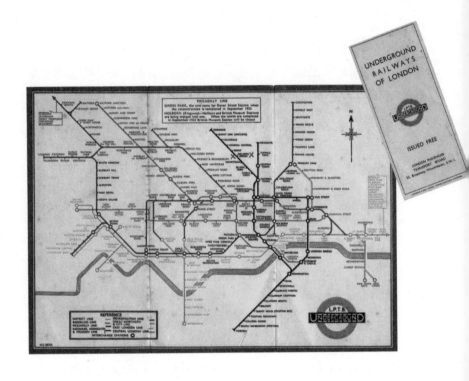

1933년 8월, 지금의 지하철 노선 디자인의
전형이 세상에 첫 선을 보였다. 땅위에 세상과는
관계없이 수직과 수평의 직선으로 그리고
일정한 사선으로 정리된 디자인. 사람들은
그 선들이 설명하는 정보에 대하여 추호도
의심하지 않았다. 오히려 잘 정리되어 알아보기
쉽다고 했다. 어떻게 보면 거짓 정보로 지탄되며 세상에서 사라질 수도 있었던 벡의
디자인은 지금까지 우리에게 유용한 정보를 담은 디자인으로 살아남아 있는 것이다.
특히 명품 디자인으로 살아남아 판매되고 있다.

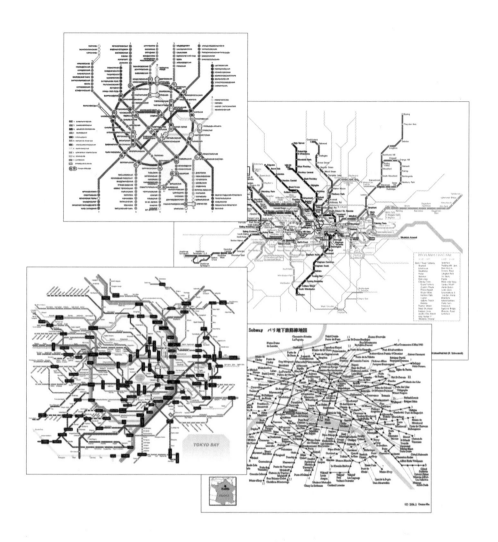

백이 디자인한 지하철 노선도 디자인은 지금도 끊임없이 진화한다.
세계 각국에서는 더 나은 지하철 노선을 디자인하려고 부단히 노력한다.
공산국가인 러시아에서도, 자본주의 강국 미국에서도 예술을 목숨으로
여기는 프랑스에서도 그리고 디자인으로 둘째 가라면 서러워 하는 일본도
마찬가지다. 그러나 백의 디자인처럼 판매되지는 않는다.

는다. 왜냐하면 두 눈 빤히 뜨고 있으면 다 보인다. 그래서 낮에는 깃발신호, 밤에는 불빛신호 정도가 다였다.

우리는 이래서 꼭 약속 시간을 못 지킨다. 이야기를 하느라 벌써 몇 번이나 열차를 그냥 보냈다.

서둘러 지하철을 탔다. 이 친구 또다시 출입문 위에 붙어 있는 지하철 노선도를 뚫어져라 바라본다. 나도 지쳐 이번엔 가만 놔둔다.

그 친구와 이야기를 하려면 생각을 많이 해야 한다. 사람은 머리에서 소비하는 에너지가 장난이 아니다. 그래서 그랬나? 디자인이 생각을 많이 해야 하는 직업인데, 디자이너가 똥배 나오면 모판 걷고 숟가락 놔야 한다고 했다. 똥배가 나오더라도 자리가 나니 갈 길이 멀어 앉아야겠다. 이 친구도 내가 앉은 옆자리로 와 앉으며 뭐라 중얼거린다.

"저기 저 노선도 말이야, 영국 사람이 최초로 디자인했거든. 해리 벡(Harry Beck)이라고. 근데 그 사람이 디자이너가 아니라 원래 전기 배선 설계도 만드는 엔지니어라는 사실을 아나?"

이 친구 이렇게 말을 꺼내면 일장 연설이 시작된다.

"원래 지하철이 처음 개통되었을 땐 저런 노선도가 없었어. 그랬더니 말이야, 사람들이 지하철을 타고 목적지로 가는 내내 불안해 하는 거야."

"어디쯤 가고 있는지 몰라서?"

나는 그 친구를 놀리려고 물었는데 대답은 더 진지해져만 갔다.

"나는 저 지하철 노선도가 우리가 만든 문명세계의 진수라고 생각해."

날아가는 비둘기 똥구멍을 그리라굽쇼?

그 친구는 돈키호테 같은 말만하다 갑자기 햄릿으로 바뀌었다.

사람들은 지하철을 타고 가면서 지상의 아무것도 볼 수 없는데 자신이 어디쯤 가고 있는지 저 색색의 선을 따라가며 상상하고 그 상상을 믿는다. 저기 그려진 선의 길이가 역과 역 사이 거리와 전혀 관계가 없는데 다음 역이 어디라는 안내방송을 믿고 잠시 후 내가 목적지에 도착할 수 있다고 생각한다. 지하철 노선도는 사람들에게 거리를 시간으로 생각하게 만들고 지하에서 지상의 세상을 상상하게 만든다. 지하철 노선도엔 어떤 마법이 숨어 있을까?

해리는 런던 지하철에 필요한 전기를 설계하는 일을 했다. 그러니까 캄캄한 지하에 전기를 배선하는 설계도를 그리는 일이었다고 설명하는 것이 좋겠다. 분명 처음 만드는 지하철이니 일을 하고 나면 당연히 하자보수가 생겨 애프터서비스를 했다. 그런 중에 지하철 승객들의 불편사항을 들었다.

그가 매일 하는 일이라는 게 눈에 보이지도 않는 전기가 이리로 흐른다는 둥 저리로 흐른다는 둥 해 가며 연필선 긋는 것이다 보니, 눈에 보이지 않는 길을 눈에 보이도록 만드는 일은 그에게 별로 어려워 보이지 않았다.

그래서 전기 회로도 같이 지하철의 노선도를 그렸다. 전기회로에 동그라미가 있고 그게 무슨 기능을 하는 기호인지는 몰라도 사람들은 지하철 노선도에 있는 동그라미가 지하철역인 것을 안다. 그래서 처음 탄생한 지하철 노선도는 정말로 전기 회로도와 같은 느낌이다.

그런데 연필로만 그리던 사람이 어떻게 지하철 노선도에 색깔 쓸 생

각을 했냐고? 왜 영화 007 시리즈를 보면 악당이 시한폭탄을 설치하고 주인공은 폭탄이 터질 시간이 거의 다 돼서야 발견하고, 시계와 폭탄이 연결된 선을 찾지 않는가? 노란 선을 끊을 것인가, 빨간 선을 끊을 것인가, 아니면 까만 선? 관객들은 이미 시계를 멈추는 선의 색을 알고 있기에 주인공에게 마음속으로 메시지를 전달하려고 애쓰지 않는가. 주인공은 감독의 의도에 따라 당연히 1초 혹은 2초를 남겨놓고 정답을 찾는다. 관객은 모두 쥐었던 땀 찬 주먹을 펴고 안심을 한다. 안심. 올바른 색을 선택하면서 느끼는 안심. 이 심리가 그대로 지하철 노선도에 녹아 있는 것이다.

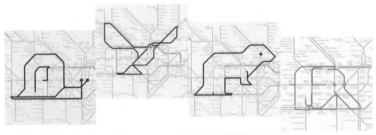

지하철 노선도는 어떤 면에서 숨은그림찾기가 된다. 원래의 형상을 버리고 추상화된 그림 속에서는 또 다른 형태를 찾아 낼 수 있다고 한다. 그래서 일까? 기하학적으로 추상화된 지하철 노선도에서 수많은 동물들의 형태를 발견할 수 있다. 디자이너는 이런 엉뚱한 발상을 잘한다.

전선은 도시의 동력 줄이다. 이 전선이 색색으로 그 기능이 다르다는 것은 영화가 아니더라도 안다. 두꺼운 통 케이블 선을 까보면 그 안에 가느다란 색색의 선들이 꽈배기처럼 꼬여 있다. 그렇게 색으로 구분

날아가는 비둘기 똥구멍을 그리라굽쇼?

을 해 놔야 10km 떨어진 선에서 문제가 생겼을 때 이 선 저 선 다 까보고 나서야 무슨 일인지 겨우 아는 사태는 면할 수 있지 않겠나. 해리가 만날 이런 걸 보고 사는 사람인데 당연히 색색으로 선을 구분할 게 뻔하지 않겠나.

그렇게 탄생한 해리의 작품은 전 세계의 지하철 노선도에 사용되었다. 이런 디자인은 이데올로기나 종교의 한계도 넘는다. 그래서 디자인이 위대하다고 생각한다.

그런데 교보문고는 왜 지하철 노선도 같은 지도가 없을까? 거기 들어서서 헤매는 사람들 많다던데?

아이쓰케-키

# '아이스케키'가 아이스크림을 누르는 대역전극, 그것이 광고다

내가 알기론 광고는 원래 '선전'이라고 했다. 빨갱이들이 아주 효과적으로 사용했다고 배웠고 난 그 말을 믿었다.

어릴 적 뒷동산에 올라보면 알록달록한 '삐라'라고 불리는 종이 쪼가리를 어렵지 않게 발견할 수 있었다. 학교에서는 그걸 발견하면 즉시 선생님께 가져오라고 했다. 아이들이 얼마나 많은 삐라를 선생님께 갖다 드렸는지 모르지만, 그 양이 웬만해선 칭찬 한마디 받지 못했다. 그래서 나는 그 알록달록한 종이 쪼가리를 모으기 시작했다. 그러니까 가슴에는 "승공, 멸공, 반공, 방첩"이라고 적힌 리본을 달고 다니면서, 공책 사이에는 북한에서 날아 온 삐라를 좋다고 모으며 지냈다고 할 수 있다.

그때는 지금에 비해 광고의 형태가 참으로 순박했다. 전봇대에 붙은

'이명래 고약'과 출처를 알 수 없는 '성병'은 내 어린 지식수준으론 동급이었다. 왜냐하면, 전신주에 같은 흰색의 종이에 '이명래 고약'이라고 큰 글씨로 써 놓고, 깨알 같은 글씨로 뭔가를 써 놓았는데, 내용을 읽어도 뭔 말인지 몰랐고, '성병'이란 큰 글씨 옆으로 역시 깨알 같은 글씨로 뭔가를 써 놓은 모양이 같았기 때문이었다.

어린 내 눈을 사로잡은 광고, 극장 포스터

당시 내 눈을 사로잡은 광고는 구멍가게 문짝에 붙은 극장 포스터였다.

구멍가게 주인은 할아버지, 할머니. 나는 아침에 일찍 일어나 얼른 구멍가게로 뛰어간다. 보통의 구멍가게들은 작은 사각형 유리창들이 끼워진 나무 창살로 된 여닫이 문이니 이게 안에 있는 물건들을 들여다 보긴 좋지만, 도둑을 막긴 영 엉성했다. 그래서 장사를 마치면, 나무판으로 만든 덧문을 끼운다. 아침에 장사를 시작하려면, 이 덧문을 다시 빼내야 하는데, 할아버지 혼자 버거운 정도다. 할아버지는 아침 일찍 뛰어온 손자뻘 아이가 마냥 귀여워서 일을 시키지는 않는다. 그저 같이 덧문을 떼어 내는 일을 즐겁게 해 주는 위문 공연단이라고 생각한다.

어쩌면 아이가 거치적거려 더 번거로울 수도 있는 그 일을 하면 내겐 작은 보상이 따른다. 극장표. 내 목적은 그것이 아니다. 떼어 낸 덧문은 구멍가게 입구 옆 담장에 기대어 놓는다. 극장 포스터 한 뭉치를 자전거에 싣고 온 청년은 영화 포스터를 한 장 뽑아, 벽에 세워 놓은

덧문에 육중한 스테이플러를 사용해 철컥철컥 박아 놓는다. 그리곤 구멍가게 할아버지에게 극장표를 두 장 건네 주고 다시 자전거를 타고 신작로를 따라 사라진다.

할아버지는 애썼다며 극장표를 내미신다. 사실 아직 어린 내게 극장표는 아무런 매력이 없다. 시푸르뎅뎅한 바탕색에 빨간 도장 하나 찍 찍혀 있는 그 쪼가리보단, 영화 포스터가 아주 매력 있었다. 할아버지는 나를 위해 그 청년에게 매번 영화 포스터 한 장씩 받아 주셨다. 영화 포스터를 받아 들고 신이 나서 집으로 뛰어가면, 어머니가 퍼붓는 시련과 고통의 소리를 들어야 했다. 마음속으론 아주 아까웠지만, 불쏘시개가 되는 것보다야 차라리 딱지를 접어 내 유흥도구로 사용하곤 하였다. 지금 생각해 보면 아깝다. 그걸 모아놓았더라면, 엄청난 자료 가치가 있는데…….

"12시에 만나요, 부라보 콘"

우리나라가 산업화 되면서 광고는 우리에게 그렇게 다가왔다. 내 머릿속엔 아직도 "12시에 만나요, 부라보 콘"이라는 노래가 생생하다. 음악 책에 있는 재미없는 노래만 배우다가 어느 날 세상에 흘러 다니는 노래를 들은 것이다. 매일 학교에서 12시를 보내는 어린 인생들이 그 노랫말을 흥얼거리다 보면, '12시에 뭘 보잔 말이야'라는 반항의 의문이 생긴다. 그래서 그랬을까? 우리는 그 노래를, "12시에 만나봤자, 그게 그거!"로 개작해 불렀다.

산업화 전단계의 아이스크림은 '아이스케키'였다. '하드'라고도 불리

던 그 '아이스케키'가 동네 구석에서 가내수공업으로 만들어지던 시절이다. 내가 그런 사실을 생생하게 기억하는 것은 삼촌이 동두천에서 '아이스케키' 공장을 운영해서다. 공장이 영세하고 말고는 내 수준에 알 바 아니었고, 삼촌 집에만 가면 설사를 할 때까지 '아이스케키'를 먹을 수 있으니, 서울 사는 내가 방학만 손꼽아 기다리는 것은 당연했다.

여전히 입으로는 '12시에 만나자'고 흥얼댔다. 그 말이 어떤 여파를 몰고 왔는지 전혀 모르는 사이에 삼촌의 '아이스케키' 공장은 하늘로 날아갔다. 그 소식을 들은 날 밤, 아버지는 퇴근하고 오셔서 삼촌과 마루에 앉아 한없이 담배만 피워 대셨다. 두 양반이 얼마나 담배를 피워 대셨으면, 모기를 쫓으려고 피워 놓은 모깃불 연기보다 훨씬 더 뿌옇다는 기억이다. 어머니는 밥상을 나르시며 태산 같은 근심으로 한숨만 쉬셨다.

나는 밥을 먹으면서 "12시에 만나자"고 노래 부르다 밥상머리에서 머리통을 세게 얻어맞았다. 밥 먹을 땐 개도 안 때린다고 했는데, 더구나 공부하는 학생의 머리를 때리다니……. 할머니는 어린 게 뭘 안다고 그러냐며 내 역성을 들며 끌어안으셨다. 나는 억울하고 분했지만 아버지와 삼촌의 분위기가 워낙 살벌해 눈물을 흘렸다간, 사내자식 운운하며 더 얻어맞을까 찍소리 못하고 할머니 품에 오랫동안 머리를 묻고 있었다. 삼촌은 다음날 새벽 야반도주를 하셨다.

날아가는 비둘기 똥구멍을 그리라굽쇼?

나중에 광고학 개론을 들으며 그 노랫말 속에 아주 흉측한 발상이 숨어 있다는 것을 알았다.

가내 수공업 정도로 '아이스케키'를 만들던 공장들은 도대체 어디로, 왜 사라진 것일까?

광고학 개론 교수는 대량 생산화의 희생양이 되었다고 말했다. 내 삼촌이 땡땡이 치고 일을 열심히 하지 않아서 망한 것이 아니었다. 결국 내가 어린 시절 교과서에 나온 노래들이 재미없어서 사정없이 따라 부른 "12시에 만나자"는 노래때문에 망한 거였다.

아이스크림은 원래 여름 한철 장사다. 그러니 대기업들에겐 매력이 없었다. 사시사철 팔아 댈 수 있는 물건을 만드는 것이 수지타산이 맞지, 한철만 장사를 한다면 사철 직원들 월급은 어떻게 줄 수 있겠는가. 그래서 대기업은 아이스크림을 사시사철 먹을 수 있게 소비자들을 세뇌시키기로 했다.

세뇌! 뇌를 세탁한다는 말이다. 빨갱이들이나 하는 짓으로 배웠다. 그런 빨갱이 짓을 대기업들이 하기 시작한 것이다. 대기업은 유능한 선전부장들을 찾아 나섰다. 그렇게 모인 소수정예부대는 아이스크림을 사시사철 팔아먹기 위해 계획을 세웠다.

"사시사철 소비자의 생활 속에 있는 말이 뭐지?" 밤을 새워 토론하다 새벽이 다 되어서 찌뿌드드한 어깨를 펴며 이젠 고만하고 집에 가자며, 집에 가서도 쉬지 말고 생각을 해 보라는 '숙제'를 내주고 다음 회

의 약속을 잡는다.

"12시쯤엔 봐야지?" 서둘러 서류더미를 챙기던 김 팀장 머릿속에 번뜩 스치는 무엇이 있었다. "아, 12시!"

## 전 국민의 애창곡이 된 광고 음악

전영록, 임예진, 청춘스타를 내세워 12시에 만나자고 노래를 불러 대기 시작한 것이다. 그 노래는 삽시간에 노랫말 일천했던 학생들의 응원가로 그리고 잘나가는(?) 앙팡테리블들의 애창곡이 되었다. 당시 학생들의 응원가는 거의 모두 광고에서 흘러나온 음악이다. "식순아 밥 탄다"를 기억 못한다면 분명 간첩이다.

어쨌거나 세상살이 어중간한 숙맥인 내 입에서도 그 노래가 자연스럽게 흘러나왔으니 전 국민의 애창곡이 되었다고 말을 해도 뻥은 아닐 성싶다. 그러면서 '아이스케키'는 우리들 머릿속에서 사라지고 아이스크림이 등장하며 사철 식품이 되었다.

겨울에도 12시는 있고, 봄에도 가을에도 12시는 있다. 누가 그 사실을 모르나? 알고 모르는 것이 논제가 아니다. 그렇게 세뇌를 당한 것이다. 그래서 우리는 여름 한철 더위를 식히려 먹었던 '아이스케키'를 아무런 거리낌 없이 버려 버리고, 추운 겨울철에도 맛있다고 아이스크림을 먹어 대기 시작한 것이다. 공장을 커다랗게 지어 놓고 아이스크림을 사시사철 만들어 내니 생산원가는 당연히 가내수공업 형태로 생산한 '아이스케키'보다 낮을 것이고 포장지 수준도 다를 것이 뻔하지 않겠나.

지금은 생활수준이 나아져 내 아이 입속엔 뭔가 좋은 것이 들어가야 하지 않겠는가라는 생각을 하게 되었다. 고급 제과점에 '아이스케키' 가 다시 나타났다. 나는 어린 시절 삼촌이 만들어 준 '아이스케키'를 추억하며 먹고, 내 아이는 슈퍼에서 파는 아이스크림보다 비싼 '아이 스케키'를 먹는다.

문화가 중요하다고 떠들어 대는 이 시절 누군가가 이 돌고 도는 물레 방아 같은 상품 사이클을 멋지게 발상한다면, 내 당대에 '아이스케 키'가 아이스크림을 누르는 대역전극을 만들어 낼 수도 있을 것이다. 그런 생각이 광고다.

# 불편한, 하지만 공중에 떠서
# 명상을 하게 만드는 의자

내가 그 의자에 처음 앉아 본 것은 아마도 지금으로부터 30여 년 전으로 생각된다. 나는 첫 직장의 사장님을 지금까지 선생님으로 모시고 있다. 그 양반 모더니즘의 세례를 흠뻑 받은 건축가라, 지금까지도 그 세대의 전형적인 삶을 살고 있다. 건축을 업으로 하면서 '파인힐'이라는 레스토랑도 경영했다. 레스토랑의 홍보지를 편집하는 일이 내 첫 임무였다. 40쪽 분량의 홍보지에 들어갈 사진 찍고, 원고 청탁하고, 글 받아 오고, 밤새 화판 작업을 했다. 사진이나 원고 청탁은 빨빨거리고 싸돌아다니는 일이라 상당히 재미있는 반면, 화판 작업은 대학을 갓 졸업한 20대 열혈남아에게 아주 지루하기 짝이 없었다. 당시 슬라이드 필름이 아주 비싼지라 이 양반 외국을 드나들 때 면세점에서 잔뜩 사 와 내 앞에 풀어놓으시면, 나는 그 필름들을 한 통도 남김없이 다 써 버렸다. 그 양반 짠돌이로 업계에서 정평이 나 있어, 나의 그런 행동이 얼마 가지 않아 '호통'으로 돌아올 것이라고 직장의 선임자들이 주의를 보냈건만, 내 신바람은 잠자지 않았다. 주로 찍

어야 할 사진이 종로와 명동에 있는 레스토랑의 외부와 내부 사진이라 새벽같이 나가야 한다. 밤새 화판 작업을 하고, 새벽같이 사진기로 중무장을 하고 명동으로 향한다. 내 목에 걸려 있는 석 대의 사진기는 당시 아파트 한 채 값이 넘었으니, 명동 한복판에서 사진기 다리를 펼치면 사람들은 물론 자동차도 비켜 다녔다.

상상해 보라, 그 모습으로 레스토랑에 들어서면, 명함도 필요 없었다. 시원한 음료가 나오고, 레스토랑의 책임자들은 무엇이든 다 들어줄 태세로 나를 반기니 그 어찌 신나는 일이 아닌가? 홍보지에 들어갈 서너 장의 사진을 얻기 위해 30~40통의 슬라이드 필름은 한 시간 반이면 바닥이 난다. 그러면 나는 다시 종로 파인힐 레스토랑 5층의 사무실로 돌아온다. 아무리 청춘이지만, 밤새 일하고 새벽같이 나가 사진을 찍고 돌아왔으니 당연히 피곤하다. 그러니 책상 위 스탠드에 양말을 걸어 놓고, 모두가 출근하는 시간에 잠을 잔다. 이제 입사한 지 한 달이 채 되지 않은 신입사원이 한다는 짓을 봐라, 출근하자마자 눈에 보이는 꼴이란, 정말 회사 분위기를 아침부터 엉망으로 만들어 놓는 놈으로 보이지 않겠는가. 미운살이 박혀도 그 정도면 옥상으로 불려 올라가 몰매를 맞을 정도였다. 하지만 사장님의 눈치는 그게 아니었다.

## 불편하기 짝이 없는 의자

처음으로 사장실에 불려 들어간 날, 나는 그동안 선배들에게 들은 얘기가 있어 바짝 긴장을 했다. 문을 열고 들어서는 나를 얄싹한 돋보

기 안경 너머로 바라보는 그 모습이 섬뜩했다. 어정쩡하게 서 있는 내게 의자에 앉으라는 눈짓을 주며 내가 찍은 슬라이드 한 더미를 들고 자리에서 일어나 내 앞에 앉으셨다. 자세를 바로잡으려고 아무리 애써도 그놈의 의자는 내 자세를 자꾸 뒤로 젖히게 만들었다. 참으로 불편하기 짝이 없는 의자를 원망하는 내 모습을 바라보시며, 그 양반 뚱딴지같은 질문을 날렸다.

"그 의자 어때? 응?"

허스키하고 단호한 목소리로 내 답을 독촉했다. 내 마음 속에는 뭐 이따위 의자가 다 있나 싶은 생각으로 가득 차 있는데, 어떠냐니 그게 무슨 의도를 가진 질문이지?

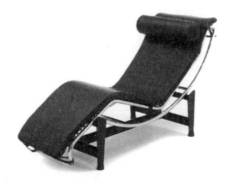

"르 코르뷔지에라는 건축가를 아나?"

아 그렇지! 얼마 전 신주단지 모시듯 이삿짐 한 짐이 사장실로 들어갔는데, 그게 이 의자구나 싶었다.

"그럼 이 망할 놈의 의자가 그 유명한 '르 꼬르뷔제'가 디자인한 의자라고?"

뭐라 할 말이 없었다. 게다가 이놈의 의자가 안장이 길어도 너무 길어, 하지장이 짧은 대한민국의 어지간한 체형은 의자에 앉자마자 무릎이 걸리고 다리가 공중에 떠버리기 십상이다. 하지만 '르 꼬르뷔제' 한 마디에 입을 다물고 있을 수밖에.

그날 무슨 말을 들었는지 기억이 없다. 단지 느낌에 야단을 맞은 것 같지는 않다는 것과 사장실에서 나온 나는 사무실 서가를 뒤져 르 코르뷔지에에 대해 공부를 했다는 것이다. 그러면서 그 양반이 왜 이리도 돈이 되지 않는 일을 하고 있는지 차차 이해하기 시작했다.

건축가 김수근 선생이 만든 건축 사무실에서 적자를 감수하고 ≪공간≫이란 전문지를 만들고, 지금은 ≪행복이 가득한 집≫을 발행하는 디자인하우스 이영혜 사장이 당시 동숭동에서 물장사를 마다하지 않고 돈 먹는 하마인 디자인 전문지 ≪디자인≫을 만드는지 이해는 가지 않더라도 인정을 하기 시작했다. 당시 아무도 보지 않는다는 ≪선데이 서울≫은 주 50만부가 넘게 팔리는 불후의 베스트셀러였고, 모두가 알고 있다는 ≪샘이 깊은 물≫은 적자를 면치 못했다. 그런 상황에 고기 팔아 번 돈으로 인테리어 전문지를 만들었으니.

## 공중에 붕붕 떠 있는 느낌이 좋은 의자

'파인힐'은 철판구이 고깃집이다. 이 고깃집 옆에 '블루베어'라는 생맥주집(집이 아니라, 종로 한복판 5층 건물 통째로 생맥주를 팔았다)을 만

들면서 내 일은 묘해졌다. 잡지 편집을 하는 일에서 로고 쓰고 간판 만들고 메뉴판도 만드는 어수선한 일로 바뀐 것이다.

이게 물먹은 것인가? 라고 생각할 때 즈음 나는 다시 사장실로 불려 갔다. 묘하게 생긴 맥주잔이 그 불편한 의자 앞 유리 탁자에 놓여 있었다. 사장님이 직접 디자인한 맥주잔인데, 아직 딱지도 못 뗀 나에게 품평을 물었다. 나는 의자에 앉아 의자가 원하는 대로 몸을 맡겼다. 내 자세는 그야말로 직장 최고 책임자 앞에 아주 건방진 자세로 앉게 했다. 그래야 맥주잔을 제대로 바라보고 생각을 하지 이전 같은 자세 라면 침묵할 수밖에 없을 것이라는 생각이었다.

내 앉은 자세를, 뭐랄까, 공중에 붕붕 떠 있는 느낌이라고나 할까. 느낌이 좋아 괜히 엉덩이를 들썩거려 본다. 나는 그 건방진 자세를 유지 하며 입을 열었다.

"저 하나 주실 수 있으세요?"

참으로 철딱서니 없는 답이었다. 하지만 그 양반 빙긋이 웃으시더니, 이젠 제대로 의자에 앉는다고 말씀하시면서 새로 디자인한 맥주잔 에 대해 간단한 품평을 마무리 하셨다.

잔 아래는 직사각형 맨손으로 잡기에 편한 구조, 그리고 잔 입구 부 분은 원형. 원형에서 아래로 흐르며 사각형으로 변하는 구조는 그리 매끄럽지 않았지만, 그게 우리나라 유리 성형기술의 한계였으니……. 그나마 기성품 맥주잔을 사용하지 않고, 비싼 돈 들여 디자인하고 제 작했으니, 주변의 걱정을 받을만했다. 하지만 보란 듯이 그 맥주집은 우리나라 생맥주 문화의 메카가 되었다. 5층 건물의 매장은 발 디딜

틈 없이 사람들로 미어 터졌고, 북창동에 두 번째 맥주집을 5개월도 되지 않아 또 만들어야 했다.

사람들은 와서 맥주만 마시는 것이 아니었다. 그 맥주잔을 훔쳐가기 시작한 것이다. 훔쳐가다 현관에서 걸려 팔라고 애원하는 모습은 매일 보는 광경이고, 단속을 한다 해도 장사하는 사람이 손님을 야박하게 대할 수는 없지 않은가. 그러니 한 달이 멀다하고 맥주잔은 다시 주문되었다. 그때마다 나는 사장실로 들어가 그 '르 꼴뷔제'가 디자인한 의자에 앉아 조심스럽지만, 시건방진 내 풋사과 같은 아이디어를 쏟아냈다. 이 양반 처음부터 내게는 사장이 아닌 선생님의 존재였다.

나중에 안 이야기지만, 새벽에 사진기를 메고 나가는 내 모습을 여러 차례 보셨단다. 직장 다니면서 월급 받고 하기엔 어울리지 않는 그 일을 하는 내 모습이 너무도 당신의 사회 초년생 시절과 닮았다고 했다. 나는 당시 대학원에 다니는지라 회사 빼먹는 것을 밥 먹듯이 했다. 그러니 미안한 마음에 일요일에 밀린 일을 처리하러 회사에 출근하면, 뒤늦게 회사 시찰을 하는 그 양반에게 예쁜 짓으로 보인 것이다.

그래서 일요일은 나에게 르 코르뷔지에가 디자인한 의자에 앉아 하는 또 다른 수업시간이 된다. 당신이 스케치한 디자인에 대한 내 품평과 아울러 한 주 동안 밀렸던 내 일을 아주 자상한 수업으로 해결해 주셨다.

나는 그 아까운 시절을 학교라는 문제에 봉착해 마감했다. 대학원도 다녀야 하고, 조교도 해야 하고, 학원 강사도 해야 하고, 정말로 하는

날아가는 비둘기 똥구멍을 그리라굽쇼?

일이 눈덩이처럼 불어나버린 것이다. 하지만, 나는 그 양반이 부르면 언제든지 달려갔다. 그 양반 이제 고깃집은 채산성이 맞지 않는다고, 종로와 백병원 앞 고깃집은 임대를 주고 신사동으로 자리를 옮기셨다. 디자인에는 그리 돈을 들이면서도 경제 관념은 확실한 분이다.

## 디자인은 문화다?!

얼마 전 남산에서 사무실을 하는 선배가 중대한 회의가 있다며 나를 불렀다. 잘나가는 선배니 바쁘다 할 수도 없고(내 나이 50이 다 돼가는데, 돈도 생기지 않는 일에 누가 오라 가라 하면 짜증난다) 구시렁거리며 선배를 찾았다. 선배도 내가 콧대가 하늘을 찌르는 건방진 후배라는 것을 알고, 입구에 들어서는 나를 보자마자 호들갑이다. 그 선배, 아주 유명한 호사가다. 사무실에는 사실을 증명하는 명품들이 즐비하다. 휘둥그레지고, 돌아가는 내 눈동자를 잡고 회의실로 향했다. 회의실 의자에 철퍼덕 앉는 순간 나는 엉덩이로부터 전달되는 아주 친근한 감촉을 느꼈다.
"어, 이 의자?"
"역시 알아보네, 요번에 큰맘 먹고 하나 장만했어."
자랑이라면 자다가도 벌떡 일어나는 선배는 따발총 날리듯 내 말을 끊고 질러댔다. 디자인은 아직 그 정도로 외롭다. 큰맘 먹고 장만한 가구를 몰라주면, 섭섭하다. 몰라주기만 하는 것이 아니라 불편하다고 투덜대는 사람에게 그게 르 코르뷔지에가 만든 뭐시깽이라고 말했는데, 르 코르뷔지에가 스파게티만도 못하게 들린다면 신경질 난

다. 돈이 한두 푼 들었나, 자랑하고 싶은 마음에 두근거리지 않았나, 몰라주면 정말 섭섭하다. 그런데 그 의자를 알아주는 후배가 나타났으니, 내 건방짐은 눈에 보이지 않을 게 뻔하다.

그뿐이랴, 첼시에서 산 요즈음 뜨는 의자도 자랑한다. 나의 얇았던 지식은 선배의 구매 체험을 통한 지식과 시너지를 일으키며 그렇게 업그레이드 된다. 나는 의자를 바라본다. 그동안 내가 선생님과 대화를 하던 그 의자와는 조금 다른 디자인, 하지만 같은 철골 재료와 가죽을 사용한 르 코르뷔지에가 디자인한 의자. "아! 이 의자는 여러 명이 얼굴을 마주보며 회의를 하기에 어울리는 의자구나."

"얼러리, 의자가 그냥 앉기만 하는 것이 아니었네."

나는 앉는 자세도 고친다. 선배는 신이 나 커피도 제일 아끼는 것으로 골라 직접 갈아서 뽑아 준다. 디자인을 이해하면 이 정도 특혜는 당연하다.

아무리 목구멍이 포도청이라도 글로벌 시대를 살아 나가려면 디자인을 알아야 한다. 그래서인지 젊은 사람들 사이에 명품 바람이 분다. 옷이 날개다. 밥은 굶어도 명품은 하나씩 걸쳐야 한다고들 난리다. 그렇게 디자인은 사치스럽고 요란한

삼양사에 가면 르 코르뷔지에가
디자인한 오리지널 의자에 앉아 볼 수
있다.

것일까?

한편에선 디자인이 유행이나 사치가 아닌 문화라고 말한다. 문화? 우리나라에서 문화는 아직 밥이 안된다. 그래서 예술하는 것들은 배가 고프다. 나는 가끔 이 예술하는 것들을 위해 동숭동을 찾는다. 초대권이 생기면, 초대권만 달랑 들고 입장하기가 쑥스러워 친구나 아이들을 불러내 같이 간다. 그래서 입장권도 산다. 디자인을 하는 나도 선뜻 입장권을 사는 것이 부담스럽다. 이런 부담감을 조금이라도 아끼기 위해 나는 동숭동 초입에 있는 삼양사를 찾는다. 카페보다도 한가한 로비, 음료수는 공짜. 창밖의 정원은 잠시 명상하기 그만이다. 그리고 의자. 나는 그 의자에 앉아 잠시 명상에 잠긴다.

그리고 그 공간에는 매점이 하나 있다. 이 매점엔 아주 묘한 매력이 있다. 보통 사람들은 그 회사가 뭐하는 회사인지는 잘 모른다. 소비자에게 직접 물건을 팔지 않기 때문이다. 도매상이라고 생각해도 무방하다.

도매. 뭔가 물건값이 싸다는 생각을 할 수 있다. 싸기만 한 것이 아니라 동네 슈퍼나 마트에서 볼 수 없는 아주 괜찮은 '먹을거리'가 잔뜩 있다. 지금같이 어려운 시기에 경제적으로 짭짤한 부수입, 문화체험이란 생각이다. 더군다나 되지도 않게 화려하게만 차려놓은 카페의 커피값 아껴 예술하는 동포들에게 서슴없이 쏘는 아량을 만들어 주는 역할을 그 의자가 톡톡히 하고 있다.

나는 사실 음악에 조예가 있었다. 보통 이상? 그 정도. 어느 날 친구가 티볼리
라디오를 나에게 선물했다. "티볼리에서 흘러나오는 모노톤의 음색은, 사람의 마음을
차분하게……." 이렇게 시작된 그 친구의 세설은 당시까지의 쌓아놓은 내 지식 상자에
자물통을 채워버렸다. 비록 내가 알고 있는 내용이라도 그 친구가 이야기 하면 더욱
훌륭한 지식으로 다가왔다. 그동안 그 친구에게 들은 음악에 대한 그리고 라디오에
대한 상식만 해도 책 한 권 쓸만한 양이 넘는다. 나는 그 친구를 이 방면에 지존으로
모신다. 그 친구가 나에게 티볼리를 선물한 이후 지금까지 누구 앞에서도 음악이나
라디오에 대해 입도 뺑긋해본 적이 없다. 그게 지존을 모시는 예의라 생각한다. 그래서
나는 아주 흐뭇한 모습으로 라디오를 바라보며 음악을 듣는다. 지존을 모시듯.

# 개나 소나 빈티지,
# 아무도 모르는 미드 센트리 모던

내가 박노해 시인을 처음 만난 것이 정확하게 언제인지는 기억에 없지만, 광화문 근처 매일신문 건물 뒤편 언저리 어느 레스토랑에서였다. 얼굴 없는 시인으로, 지명수배자로, 그리고 사형수로, 무기수로 감형되고 석방이 될 때까지 박 시인은 내게 그냥 신문에서나 읽을 수 있는 사람이었다.

그 양반 첫인상은 뭐랄까, 적어도 사형수는 아니었다. 나는 사람들을 만나면 얼굴 인상과 옷매무새를 보는데, 시인은 악수가 인상적이었다. 따뜻한 손의 온기는 악수를 하고 나서도 오래도록 남아 있다. 그리고 창문을 통해 들어오는 오후의 햇빛을 받아 반투명해진 눈동자. 그런 절절한 시를 쓰다니, 연결이 전혀 되지 않는 순수함이 느껴졌다. 그리곤 새 옷도 유명한 브랜드도 아닌 아주 잘 빨아서 단정하게 입은 옷매무새로 소박해 보였다. 한창기가 만든 명 카피인 "1년을 입어도 10년이 된 듯한, 10년을 입어도 1년 된 듯한"이란 말에 딱 맞는 모습이었다.

시인과 대화를 하면서 긴장했던 내 마음이 편안해지고, 레스토랑의 이런저런 모습이 눈에 들어온다. 레스토랑이라면 뻔쩍뻔쩍해야 하는데, 테이블과 의자들이 낡은 것들로 손때가 적당히 묻어 보기 좋았다. 전체적으로 만만해 보이며 아주 편안한 느낌이 들었다. 시인과 나는 그 레스토랑에서 이름도 기억나지 않는 스페인 요리 같기도 하고 이탈리아 요리 같기도 한 닭다리 구이 음식을 먹었다. 얼마나 맛이 없었으면 앞에 앉아서 나와 대화를 하는 사람이 시인이 아니었다면 먹던 닭다리를 창밖으로 집어 던지고 싶었다. 그리곤 그 집을 다시 간 적은 없지만 레스토랑의 분위기가 좀 색달라 기억 속에 잘 정리되어 있다.

## 약간 낡았지만 보기 좋은 모습

시인을 만났던 레스토랑을 떠올리면서 버리지 못해 아직도 옷장 속에서 자리만 차지하고 있는 옷가지들이 생각났다. 디자인을 하다보면 직업병이라고까지 말할 것은 아니지만, 뭐 하나 버리지 못하고 여기저기에다 꾸루박아 놓는 습관이 있다. 언제 그것들을 디자인 작업에 쓸 줄 몰라 그냥 인생의 짐처럼 가지고 다니는 것이다.
"새로 사면 되잖아?" 내 이런 습관을 안타까워하며 주변에서 하는 말들인데, 나는 그 말을 귓등으로 듣는다. 한번은 친구 강무성이 버리지 못하고 절절매는 나를 설득하는 말을 던졌다.
"세상은 말이야, 20대 80으로 이루어져 있어."
사람들이 사는 것도 20%가 80%를 먹여 살리는 것이고, 사람들이 버

리지 못하고 가지고 사는 것들 중 20% 정도는 버려도 사는 데 하등 지장이 없다는 것이다.

"너는 임마, 80%를 버려도 생활에 전혀 지장이 없을 거야?"

새것은 그 맛이 나지 않는다. 그 맛이 뭐냐고? 인간 냄새. 그래서 나는 새 옷을 사도 1년 정도는 옷장 속에 넣어 놓고 입지 않는다. 옷장을 열 때마다 바라보고 우선 눈에 익어야 한다. 그래서 아내에게 오해도 많이 받는다. 새 옷을 사줬는데 마음에 들지 않아 입지 않냐는 둥, 마음에 들지 않으면 바꾸러 가자는데 꿈지럭거리기 싫어 그러느냐는 둥, 결국 내가 싫은 거 아니냐는 말로 나의 심중을 묻는다.

이유를 알면 대답해 줄 수 있는데, 나도 그런 내 마음을 잘 모르는데 어쩌겠나. 그냥 또 시련이구나, 옷을 살 때마다 치루는 열차려려니 하고 넘긴다. 아내는 옷장을 열 때마다 성화다. 10년도 넘어 재봉선의 올들이 갈갈이 올라오는 옷을 하나도 버리지 못하게 하니 새 옷을 넣을 공간이 없고, 구질구질하다는 둥, 동네 창피하다는 둥, 번듯한 양복 한번 입은 모습 보는 것이 소원이라는 말을 귀에 못이 박히도록 듣고 나는 할 수 없이 '아르마니' 정장 한 벌 사다 옷장에 전시를 한다.

옷장을 열어 본다. 유학 시절, 독일공항에 도착하자마자 추운 날씨에 공항근처 시장으로 뛰어가 사 입은 베이지색 코트. 양쪽 주머니는 잡지책 곱게 넣을 수 있는 크기, 안쪽 주머니는 단행본 서너 권이 나누어 들어가도 넉넉한 주머니들. 사실 이 코트는 아주 우연히 발견한 것이다.

내게는 안성기가 '고래사냥'이란 영화에 출연했을 때 남대문에서 구

아주 오래전 자화상을 그릴 기회가 있었다. 얼굴만 그리기가 왠지 찜찜했다. 남자 나이 30대면 얼굴에 특징이 나타나야 하는데 그렇지 못한 것 같았다. 이리저리 궁리 중이던 나에게 친구가 한마디 툭 던졌다. "그 낡아빠진 외투도 같이 그리지?" 몇 년을 매일같이 주구장창 같은 외투를 입어 대니 그 친구는 나에 대한 인상은 얼굴보다 오래된 외투가 먼저 떠오른다고 했다. 그때부터 외투를 입은 내 모습은 나의 상징이 되었다. 상징이 되다보니 낡아빠진 그 외투를 버릴 생각을 못하고, 대충 꿰메 입게 되었다. 그렇게 시간이 더 흐르고 아주 낡아 새 외투를 장만하면서도 이 외투는 버리지 못했다. 정이 들어 버렸다. 그리고 오래된 친구들도 이 외투를 입은 내 모습에 색다른 즐거움을 느낀다. 올해도 연말 동문 모임에 이 외투를 입고 갈 생각이다. 그러면 친구들은 말하겠지. "야, 20년도 넘는 외투 아직도 입는 거야? 그러려면 그림에 얼굴은 좀 현실화 시키지." 그림 속 내 얼굴이 30대라고 허튼 말을 던지며 즐겁게 이야기꽃을 피울 것이다. 나에게 '미드 센트리 모던 스타일'은 굴러 들어왔다.

날아가는 비둘기 똥구멍을 그리라굽쇼?

해 입었다는 코트와 같은 기능을 한다. 영화 내용은 가물가물해 잘 기억나지 않지만, 거지 행세를 하며 사는 역할을 하는 주인공의 의상으론 딱이었다. 안성기가 입고 있는 코트를 활짝 펼쳤을 때, 숟가락, 밥그릇 심지어 바가지까지 거지의 모든 세간들이 코트 안에 주렁주렁 매달려 있던 장면은 참으로 인상적이었다.

그런 코트가 유럽에 가니 널려 있었다. 그래서 옳다구나 하고 얼른 산 코트를 이제와서 낡았다고 버릴 수 있겠나. 그 코트는 이미 나에겐 낡아빠진 물건이 아니라 하나의 이야기로 남아 있는데. 한번은 아내가 하도 성화를 해서 사진이나 찍어 두고 버릴까도 생각했지만 눈물이 앞을 가려 차마 그러지 못했다.

그러고 보면 박 시인도 남들에게 자신을 보여 주는 모습이 예사롭지 않다. 그 잘 빨아 입은 듯한 옷매무새는 내가 시인을 만나기 시작한 지 10년이 다 되어 가는데도 변함이 없다. 옷을 새로 산건지 아니면 10년 전의 옷을 그냥 입는 것인지 언뜻 봐서는 알 수가 없다.

그런데 내가 또 누구냐. 눈썰미 하나로 먹고 사는 디자이너인데 그 예민한 변화를 모를까봐. 새 옷을 사도 일단 잘 세탁한다. 그런 과정은 아마도 옷이 가지고 있는 사이클, 즉 새 옷, 좀 입은 옷, 낡은 옷, 그리고 버릴 정도로 낡아빠진 옷의 과정 중 한 가지 과정 중에 있는 어느 상태를 만들어 입는 것이다. 좀 입어서 약간 낡아 보이지만 아침에 새로 빨아서 입고 나온 정도. 시인의 모든 옷들은 그 정도에서 간택되고 임무를 다하면 시인의 옷장을 떠나는 것이다.

약간 낡았지만 보기 좋은 모습, 시인은 자신이 그런 모습으로 보이기를 바란 듯하다. 그래서 그런 레스토랑을 선택한 것일까. 그 레스토랑의 음식은 지랄인데 내 머리에 아주 흐뭇한 기억으로 남은 것일까?

빈티 나는 옷차림, 빈티지!? 촌티 나는 옷차림, 촌티지!?

이런저런 생각들이 하나의 단어나 문장으로 정리되지 못한 채 여러 해를 보내던 어느 날, 지하철을 타고 강을 넘던 때였다. 날 보자고 부르는 것들이 대부분 청담동에 오글오글 모여 사는 것들이다 보니 강북 것이 차를 가지고 강을 넘는 것은 아주 건방진 행동이다. 길도 막히고 어디가 어딘지도 모르겠고, 그런 거 다 좋다 해도 시간 맞추기가 자신이 없다. 그러면 대중교통이 최고다. 지하철과 버스 중 우선권은 버스. 하지만 아쉽게도 버스도 시간은 자가용이나 마찬가지다. 그래서 나는 눈물을 머금고 햇빛 들지 않는 지하철을 탄다. 지하철이 강을 건널 땐 정말 딴 세상 느낌이다. 사람의 얼굴 표정도 햇살을 받아 밝아지고, 앞에 앉은 미니스커트의 다리도 내 눈길을 끌어당긴다. 그리고 눈앞으로 탁 트인 강이 보이지 않나. 그 맛에 나는 지하철을 탄다.
그런데 이번엔 미니스커트의 다리가 아닌 낡아 뻥 뚫린 청바지 구멍 사이로 무릎이 보인다. 다리를 따라 눈길을 올려보니 애먼 데서 뒹굴다 왔는지 허벅지에도 구멍이 뚫려 있는 게 아닌가. 엉덩이는 비싼 베네통 가방으로 가려 어찌된 것인지는 상상으로 끝냈지만, 머리에 쓴 모자를 보니 전쟁을 한번 치룬 다 낡아 빠진 것이었다. 가방을 보면

가난한 친구는 아닌데, 모자나 바지를 보면 어디서 세게 한번 구르다 온 것 같다.

의상디자인하는 친구에게 전화를 했다. 요즈음 유행이 '빈티지'란다. 빈티 나는 옷차림, 빈티지!? 촌티 나는 옷차림, 촌티지!?

통화를 마치고 열차 안을 보니 정상적인 옷차림은 정말 드물었다. 오히려 내 옷차림이 정상에 가까웠는데, 아쉽게도 금방 내 옷차림은 촌티지란 사실을 알아챘다.

"이건 분명 내용은 모르고 형태만 베껴 대는 우리나라 장사꾼들의 계략일거야. 내 옷들은 적어도 스토리가 있단 말이야. 느그들 옷처럼 '철솔'로 북북 문지르고, 표백제 쫙쫙 뿌려서 하룻밤 만에 만들어 낸 도토리가 아니란 말이야."

속에서 울화가 치밀었다. "참자! 내가 할 일은 지하철에서 '빵꾸'난 옷에 비분강개하는 것이 아니라, 청담동 친구들에게 가서 일을 부탁하는 것이야. 그러니 입 다물고 가던 길 가자. 가는 길에 책방에 들러 빈티지에 관한 책이 있으면 한 권 사들고 가자."

압구정역에 내려 버스 정류장까지 걸으며 책방을 찾았다. 이대 앞에만 책방이 없는 것이 아니라, 압구정에도 없고 청담동 언덕 꼭대기까지 식식거리며 무거운 가방 메고 올랐지만, 다 떨어진 구제품 같은 옷들의 진열장은 즐비해도 책방 하나 볼 수가 없었다.

땀 뻘뻘 흘리며 들어서는 날 반기는 사무실 사람들이 전부 빈티지 차림이었다. 그 중에는 내가 예전에 학교에서 가르치던 제자 놈도 있었다.

"선생님, 그 코트 다 입고 버리실 때 저 주세요."라고 말하던 그놈. 내 코트를 그렇게 탐내던 놈이었다.

"이것들이 죄다 뭘 잘못 먹었나, 왜 이래?"

'강북형' 디자이너가 촌티지 입고 강남 와서 빈티지 보고 존경의 눈으로 바라보진 못할망정 되레 큰소리 친다고 모두들 박장대소다.

"그래, 나 '강북형'이다. 근데 빈티지가 뭔 뜻이냐?"

내 이런 학구적인 질문은 종종 분위기를 썰렁하게 만든다.

"니들 그거 안동의 '헛제삿밥' 같은 거 아냐. 안동가면 왜 있잖아, 옛날에 가뭄이 들어 백성들은 먹을 것이 없어 헐벗고 굶주리고 있는데, 뭘 좀 거나하게 때려먹으려고 해도 눈치가 보여 만든 꽁수. 어, 어제 조상님 모시는 제사 지냈어, 이 어려운 시기에 이런 걸 어떻게 만들어 먹겠어. 제사를 지냈으니 먹는 거지. 그렇게 핑계대고 대충 반찬 흩트린 모습으로 먹는 음식. 니들 빈티지가 그런 거 아니야. 강남 것들이 부동산 투기해서 돈은 넘치고 처지는데, 경제가 어렵다고 하니까……."

내 말이 여기까지 진도가 나가자, 강남 친구들 우르르 일어나 선생님 진정시키잔다.

"선생님, 홍대 가서 술 한잔 대접하겠습니다."

이놈들 내 작업실이 서교동이어서 합정역에서 지하철을 타고 종로3가에 내려 3호선으로 갈아 타고 압구정역에서 내려 청담동 고개 꼭대기까지 삘삘거리고 왔더니만, 홍대 먹자 골목으로 지금 가잔다. 돈이 좋다. 외제 차 두 대로 나누어 타고 달리니 30분도 채 걸리지 않아

날아가는 비둘기 똥구멍을 그리라굽쇼?

홍대 주차장 골목에 도착했다.

"니미럴, 이러려면 지들이 오지."

## 빈티지의 원조

차에서 내린 그놈들은 서로 어디 갈까 물어보지도 않은 채 아주 자연스럽게 골목으로 들어갔다. 나한테도 이러쿵저러쿵 한마디 없다. 홍대 앞에 산 지도 오래 됐구만, 나는 이 '먹고 죽자 골목'만 들어오면 영 방향감각을 잃는다. 쭐래쭐래 그놈들을 따라간 곳은 정원이 널따란 카펜지 레스토랑인지 분위기 그럴싸한 공간이었다.

"선생님, 요즘 여기가 뜹니다."

촌놈, 지 동네 와도 두리번거린다. 머리를 사방팔방으로 돌리던 나는 갑자기 이 분위기 어디서 본 듯한, 아니 아주 친숙한 느낌마저 들었다.

"나, 누구하고 여기 와 본 것 같다."

의자에 앉으며 혼잣말을 툭 뱉었다.

"에이, 선생님같은 촌티가."

그놈들 아주 날 무시한다.

"그래, 나 이 집 알아. 일전에 광화문에 있는 이 집 가봤어."

내 머릿속에 오랫동안 둥지를 틀지 못했던 그 아련한 분위기가 이 집과 같아 간판을 보니 같은 이름이었다.

"아니, 선생님이 원조를 가보셨다니?"

그놈들 내가 광화문에 있는 원조집을 가봤다는데 깜짝 놀란 기색이다. 꼴에 또 원조를 찾는 성지순례는 하는 모양이다.

개나 소나 빈티지, 아무도 모르는 미드 센트리 모던

"그럼! 이놈들아 빈티지가 도대체 어디서 튀어나왔는지는 찾아 봤어야지. 그저 먹고 마시는 것은 찾아다니면서 책 한 줄 읽기 싫어 무식하게 사냐?"

나는 이럴 땐 그냥 인정사정 보지 않고 쏘아 붙인다. 그래도 그놈들은 내 말이 재미있다며 킬킬거린다. 책은 다음에 찾아 볼테니 노여움 푸시란다. 먹으러 와서 체하게 책 이야기 할 필요까진 없다.

책 이야기는 아니더라도 누가 이런 근사한 레스토랑을 만들 생각을 했는지 궁금해진다. 그럼, 맥주를 시켜놓고 괜히 잔을 자빠뜨려 주인장을 부르면 된다. 아니면, '음식에서 뭐가 나왔네.' 양아치 짓이라도 하면 된다. 시작이야 어쨌든 그 기막힌 발상을 들어보자는데 얼른 사장님 불러내는 방법을 쓰고 나중에 사과하면 된다. 하지만 여기선 그러지 않아도 된다. 이 집 주인장이 영주 사람이라고 영주 출신 제자에게 들었던 적이 있다. 나는 바로 제자에게 전화를 걸어 내 의도를 밝혔다.

"니가 전화할래, 아니면 내가 맥주를 쏠까?"

영주 출신 제자는 바로 전화를 한단다. 그리고 바로 튀어나왔다.

"음, 그래야지."

헐레벌떡 뛰어올라온 제자를 청담동 빈티지 족들과 인사시키고 앉혔다. 거의 동시다. 비쩍 마른 모습의 사장님, 덩치가 자기만한 개 한 마리를 끌고 나타나셨다. 청담동 것들 수군거린다. 그 양반이 빈티지의 원조란다. 휴대전화 몰래 감춰 사진 찍기 바쁘다.

내가 디자인으로 밥 벌어 먹고 살며 배운 '고수'의 정의가 있다.

말씀? 짧고 단호하다. 어려운 말? 하나도 쓰지 않는다. 모든 전문지식을 실생활 언어로 설명한다. 이게 고수의 언어다.

그 양반, 자리에 앉아 대권을 잡았다. 평범한 사람들은 사람이 모인 자리에서 병권을 잡는다. 그리고 술잔 돌려 누가 많이 마시나 내기로 바로 분위기를 잡는다. 대화를 주도하는 대권은 아무나 잡는 것이 아니다. 내공이 있고 경험이 있어야 한다. 괜히 뒷심도 받쳐주지 않는데 나섰다간 5분도 되지 않아 쪽팔린다.

"90년 초반에 일본 '아지오'를 보고 벤치마킹해서 광화문에 처음 레스토랑을 만들었지요. 그런데 내가 가구 디자이너지 음식을 알았나?"

그 양반 말에 내가 왜 그때 닭다리를 집어 던지고 싶은 마음이 들었고, 그럼에도 불구하고 그 레스토랑의 분위기가 마음에 들었는지 이해가 갔다. 가구 디자이너의 안목으로 유럽을 돌며 그 옛날 엿 장수들이 이조백자를 엿 몇 가락에 바꿔 가 인사동에 팔던 안목으로 유럽을 뒤진 것이다. 새로 개발되는 동네에 오래된 집들의 가구부터 모든 세간을 청소해 준다는 명목으로 문짝까지 챙겨 유럽 여기저기에 창고가 한두 개가 아니란다.

"며칠 전에 영국에 가서 디자인 쇼를 봤는데……."로 시작한 말은 처음부터 딱 부러졌다.

"폴 매카트니 딸이 가구회사 사장이거든. 그 여자가 '런던 디자인 쇼'에 초청된 디자이너 200명을 자기 집으로 초청한거야. 파티장 테이블은 '리미티드 에디션'으로 만든 한 개당 7,000만 원짜리로 쭉 열을

세우고. 그리고 한 사람 한 사람에게 음식 서빙을 한거지."

그 양반 흐뭇한 얼굴로 당시 상황을 기억하는 모습이다. 그 테이블은 초대받은 누구나 평소에 가지고 싶었지만, 돈이 달려 못 사고 있던 그런 가구란다. 아는 게 가난이고, 눈이 원수다. 난 모른다. 그래서 가난하단 생각을 한번도 해 보지 않았다.

### 진짜 '미드 센트리 모던'

생각을 해 보자. 지난 20세기를 지나면서 어떤 짓을 했나. 종갓집 며느리를 거부하고 끊임없이 핵가족의 형태를 갖추며 산업사회에 가족의 단위를 적응시켰다. 자개 장롱이 낡았다고 호마이카 장롱으로 너나 할 거 없이 개비를 했다. 사실 기름칠하고 닦아 대기 번거로워 그랬지, 지금까지 가지고 있었으면 그게 지금 기천만 원 하는 것들 아닌가? 이조백자는 고추장 단지로 쓰다가 플라스틱 바가지와 엿 몇 가락에 바꾸고, 소비는 자본주의의 미덕이란 꼬임에 빠져 만날 새로 사 대는 것에 열을 올리고 살지 않았나.

우리가 난리통에 있을 때 세계는 부를 축적해 문화를 만들었다. 우리도 베트남 전쟁에서 얻은 돈을 밑천으로 경제개발하지 않았나. 다들 그렇게 등치고 사는 세상이다. 그리고 미국이 세상의 대권을 잡으면서 대량생산과 대량소비를 미덕으로 세계 문화를 '인스턴트'와 '패스트푸드 화'하며 지들 호주머니를 채우던 시절이다.

우리나라 국민소득이 2만 불을 넘을락 말락 한다. 우리도 돈 좀 생기고 그나마 머리에 든 것이 생기면서 속아 산 50년을 보상받기는 해야

날아가는 비둘기 똥구멍을 그리라굽쇼?

하겠는데, 뾰족한 방법이 떠오르질 않는다. 전 세계가 동시에 그런 생각이 든 것일까?

'미드 센트리 모던'이란다. 20세기 최고의 문화를 향유하던 1950년 대부터 오일 쇼크가 오기 전 1970년 초반까지의 물건들을 구하려고 난리란다. 그 여파를 몰아 전쟁이 없던 시절의 물건들도 덩달아 '미드 센트리 모던'에 합류한 것이다. 정말로 인류가 전쟁을 하지 않았으면 세상의 모든 물건들은 '미드 센트리 모던'이 될 것만 같다.

첫 번째 유행이 빈티지다. 그리고 빈티지를 만든 '미드 센트리 모던'은 단순히 낡은 것이 아니라 사람의 숨결이 묻어 있는 나름의 재미있는 이야기가 있는 것이란다.

독일 유학 시절 들고 다니던 가방이다. 내가 귀국해 새 가방을 장만하지 못하고 낡은 이 가방을 들고 다녔다. 상당히 많은 주변 사람들이 이 가방을 탐냈다. 이 가방은 유명 브랜드도 아니다. 단지 우리가 흔히 보지 못한 디자인일 뿐이었다. 이 가방이 누린 인기는 아직도 이해가 가지 않는다. 지금도 이 가방을 기억하고 쓰지 않으면 달라고 하는 친구가 있다.

독일이 통일되기 전, 동쪽 독일에 갇힌 서베를린 사람들의 비상 물자를 팔던 '알디'라는 상품점(3개월 동안 서베를린 비상품 창고에 두었다가 새 물건들로 바꾸면서 싸게 물건들을 파는 곳)에서 산 20년 된 가죽

가방을 가지고 있다. 그 가방 이야기를 서너 번 써서 원고료로 이미 본전은 챙겼다. 그리고 그 가방, 어디 책에 가방 모델로 나가 사진도 찍히고 모델료도 챙겼다. 빈티지는 그런 것이지 하룻밤 만에 도깨비 방망이로 뚝딱해서 만들어 낸 구멍 난 청바지는 절대 아니다.

디자인은 대중 속에서 태어나고 자라며 사라진다. 디자인의 생명력은 하룻밤의 창작 활동이 아니라고만은 할 수 없지만, 그런 짓 말고 제대로 된 생명에 대한 애정을 볼 수 있다.

독일은 오디오로 유명하다. 지금 세상은 진공관을 버린 지 오랜데, '미드 센트리 모던'의 영향으로 오디오 마니아들은 히틀러 시대의 오디오를 수집하고 있다. 나야 오디오의 초보이니 티볼리 라디오를 하나 가지고 있다. 스테레오 음향 빵빵한 세상에서 티볼리 라디오는 '모노'의 소리를 단아하게 들려 준다. 그 단아한 소리에 맞춰 라디오 디자인 또한 담백하다. 친구를 잘 둔 덕에 어느 날 덜컥 선물을 받은 것이다. 그 친구 덕에 나는 라디오에 대한 지식을 얻게 되었다.

오디오에 대한 역사를 조금만 읽어가다 보면 히틀러를 만나게 된다. 히틀러는 연설의 최고봉이고 선전의 대가였다. 그 '구랏발'로 라디오를 통해 국민들에게 감동의 도가니탕을 끓였다.

히틀러는 자기의 목소리가 바로 옆에서 이야기하는 느낌이 나는 라디오를 만들어 달라고 과학자들에게 지시했다. 그래서 태어난 라디오들은 지금까지도 소리가 자연을 닮았다고 한다. 아직 어떤 기술도 그 정도를 따라 가지 못한다고 하는 수집광까지 있다. 자연의 소리를

날아가는 비둘기 똥구멍을 그리라굽쇼?

내는 라디오를 싸고 있는 형태가 그 정도의 아우라를 만들어 내는 것이다.

혹자는 내가 히틀러 운운 하니까, 스티브 잡스도 있는데 하필 천하에 때려죽일 독재자를 들먹이냐고 할 수 있다. 지금 스티브 잡스가 만들어 낸 아이팟은 히틀러가 당시에 만들어 낸 라디오와 동일한 가치를 가지고 있는 디자인이다. 아이팟도 50년쯤 흐르면 더 뛰어난 기술의 등장으로 세상에서 사라지게 될 것이다. 아이팟은 처음 세상에 태어나 계속해서 개발되는 기술을 따라 성장하고 결국엔 기술을 따라가지 못하고 세상에서 사라질 것이다. 기술의 측면으로 보면 마지막으로 만들어진 아이팟이 최고일 것이다. 그러나 그로부터 많은 시간이 흐르고 디자인의 가치로 아이팟을 따진다면 처음 만들어진 아이팟에 원조 혹은 오리지널이라는 훈장이 붙으며 최고의 가치가 부여된다.

## 디자인의 세 가지 생명 과정

자, 그러면 여기서 문제를 하나 내고 싶다. 오디오를 하나 장만한다고 상상해 보자. 돈은 문제가 아니라는 전제를 걸고 싶다. 태어나면서부터 지닌 천성과 자신이 살면서 세상에서 배운 지식만이 필요하다. 첫째, 전자상가에 가서 현재 상황으로 따졌을 때, 가격대 성능비가 가장 우수한 오디오를 고른다. 둘째, 가격만 알아보고, 그 가격으로 티볼리 라디오를 장만한다. 셋째, 역시 그 가격으로 아이팟을 장만한다. 당신은 어떤 쪽을 선택하겠는가?

첫 번째 선택은 오디오에 대한 지식을 활용하지 못한 판단이라고 할 수 있다. 이 선택 후에 오디오에 대한 지식이 늘어난다면, 점점 더 비싸고 좋은 오디오를 장만할 것이다. 점점 더. 사고 버리고 사고 버리는 이 '점점 더'의 최종은 아마도 야곱 얀센이 디자인한 뱅 앤 올룹슨의 오디오가 될 것이다. 그의 디자인은 시간과 공간을 초월한다. 얀센의 디자인은 보통 사람들은 처음 것과 지금 것의 차이를 느끼지 못한다. 100년이 지나도 디자인이 시대에 뒤떨어지지 않고 미래 그 어떤 시기의 디자인 같아 보인다는 뜻이다. 또 어떤 공간에 놓여 있어도 자기의 품위를 가지고 있다는 뜻이다. 오디오의 가격 때문에 사람들로부터 추앙을 받는 것이 아니라, 디자인이 지닌 품위 때문에 사람들은 오디오에 제격인 공간을 마련해 준다. 과정은 버리고 새로 사면서 배워 나가는 디자인이다.

두 번째 선택에는 품이 아주 많이 든다. 뒤져봐야 하는 정보와 읽어야 하는 역사가 너무 많다. 대중적이지 않기 때문에 관련 서적을 쉽게 책방에서 찾을 수 없다. 왜냐하면 첫 번째 처럼 너무 비싸서 유명한 디자인도 아니고 시간을 앞지르는 하이테크 제품도 아니기 때문이다. 당연히 오디오는 스테레오 시스템이라고 생각하는 시대

　　　　　　　　날아가는 비둘기 똥구멍을 그리라굽쇼?

에 '모노'를 주장한다. 그래서 고리타분하다는 편잔도 받는다. mp3 시대에 LP와 음악을 좋아하니 고물상을 뒤지고 다닌다. 그러다 보면 자꾸 과거로 과거로 돌아간다. 결국 진공관에 다다르고서야 오디오 족보 한 세트를 완성한다.

수많은 시행착오를 거치며 오디오의 '오리지널 한 세트'를 완성하기 위해 얼마나 많은 시간과 노력을 들여야 하는지 모른다. 평생을 걸어야 한다고도 말한다. 그러나 최종목표인 '오리지널 한 세트'가 완성되지 않더라도 머릿속으로나마 완성을 한다면, 사람들은 그를 지존이라고 부른다. 그는 오디오 디자인의 지존임과 동시에 당대 최고의 '구랏발'로 등극한다. 결국 오디오 역사를 꿰뚫고서야 오디오 수집에 대한 욕심을 다스릴 수 있기 때문이다.

세 번째 선택은 유행과 기술의 첨단을 걷는다. 첨단. 새로운 상품이 출시된다는 정보에 귀 기울이며 상품이 출시되기 전날부터 두근거리는 마음으로 가게 앞에서 밤을 새우게 되는 것이다. '리미티드 에디션'을 사지 못하는 보상심리라고나 할까?

이렇듯 사람들은 디자인의 세 가지 생명 과정 속에 존재한다. 이제 100년 정도 된 디자인이 사람들 속에 그렇게 살아 있는 것이고.

나는 디자인을 전공하고 밥 벌어 먹고 살면서 이것 조금, 저것 조금씩 모아놓은 사람이고, 레스토랑 사장은 아주 오래전부터 두 번째 과

정에 들어서 지존의 반열에 오른 사람이다.

"이 양반은 이미 뜬 사람이고, 내 주변에 그런 안목을 가진 사람이 누구 없나?" 사장님 말씀을 듣고 있는데 갑자기 '사보(sabo : 유학을 하다보면 조상이 지어준 이름이 좀 바뀔 수 있다. 그의 이름은 상봉. 하지만 그의 외국 친구들은 ㅇ자 발음이 어려웠나보다. 그래서 그의 친구들은 상봉에서 ㅇ자를 빼고 사보라고 불렀다)'가 떠올랐다.

임상봉!

음악을 공부하러 독일로 유학 갔다가 어찌어찌 디자인이 좋아 음악 때려치우고 디자인 공부를 한 친구다. 그 친구 얼마 전에도 독일 간다고 뭐 사다 줄 것 없냐고 내게 물었다. 나는 그런 질문에 늘 같은 대답이다.

"일요일 교회 앞에 열리는 벼룩시장 나가서 옛날 책이나 사다 줘."

나는 가끔 홍대 앞에 있는 사보 작업실에 가서 그가 유학시절 모은 재미있는 물건들을 만지작거리며 그저 신기해만 했다. 사보가 왜 뻔질나게 독일을 드나드는 줄 몰랐던 것이다.

바우하우스. 뻥을 치자면 지금 명품 브랜드의 반 정도가 바우하우스 출신 디자이너들의 후예들 이름이다. 그럼 그 명품 브랜드의 족보 찾기가 시작된 것이었다. 그 명품의 원조들이 지금 독일의 벼룩시장에서 1유로에 팔리고 있는 것이다.

아! 벼룩시장. 일요일 아침, 대학에 갓 입학한 새내기 학생이 주머니에 1마르크 챙겨 슬리퍼 질질 끌며 가던 시장. 바닥이 시멘트라 쓰다버린 양탄자라도 깔아 볼 요량으로 마지못해 1마르크 주고 산 양탄자

가 집에 돌아와 빨아 보니 예사롭지 않아 '진기명기'에 보여 주니 페르시아 왕자가 쓰던 양탄자라고 대박 났던 시장.

그 시장으로 사보는 '미드 센트리 모던'을 챙기러 떠난 것이었다. 역시 나는 공부 대충하고 돌아온 C급이었다.

저 뒤로 인왕산이 새벽안개 속에 그 희푸른 배경선을 만들고, 광화문이
가로수 사이로 단아하게 보인다. 그리고 이순신 장군 동상. 새벽 광화문
거리는 차량도 드물다. 모든 도시의 형태들이 새벽 여명에 윤곽선을 경계로
하는 평면 그림 같아 보인다. 새벽의 광화문은 그야말로 한 폭의 동양화
같았다. 서울을 둘러싼 산들이 모두 22개라고 한다. 하나씩 올라가 서울을
바라볼 예정이다. 어느 하나 아름답지 않은 풍광이 없다. 이렇게 서울이 산
속에 있는 사실이 새삼 놀랍다. 그 산들의 기운을 충분히 받는 날, 우리나라
관광포스터 속에 들어 있는 여자(일본인을 겨냥한 기생 관광포스터라고
소문난 그림) 대신 산속 도시 풍광을 디자인해 볼 생각이다.

# 디자인은 '쇼'가 아니다, '생활'이다

독일에서 같이 공부한 독일 친구에게 서울 나들이를 시켜 준 적이 있
다. 그 친구가 비싼 비행기 값 치루며 서울을 선택한 이유가 뭔지는
잘 모르겠다. 내가 독일에 있을 때 내게 베푼 세월에 대한 보상심리란
생각이 들어 서울에 오면 연락하라고 빈말을 던졌는데 연락이 왔다.
나는 서울에서 올림픽이 열리기 1년 전쯤에 독일로 유학을 떠났다.
그래서 그 친구가 한국에 대해 아는 것은 자기 나라와 같이 세상에
둘밖에 없는 분단국가라는 것과 '흄다이(HYUNDAI의 독일 발음)'가
전부였다. 그 친구 아버지가 중동에서 일할 때 현대건설과 같이 일을
했단다. 그 친구 미개한 국가에서 독일로 유학 온 '어버버'인 나를 끔
찍이도 챙겨 주었다.
비가 부슬부슬 내리는 어느 날 일이었다. 창밖을 무심히 내다보고 있
는 나를 보던 그 친구는 슬그머니 기숙사에 같이 사는 친구들을 모
아 회의를 했다. 독일에 온 지 이제 석 달 정도. 말이 제대로 통하나,
어딜 싸돌아다니려고 해도 아는 데가 있나. 이런 내 심정을 어떻게 이

해했는지 친구들을 모아 여행을 떠나자고 제안해 왔다.

내게 다가와서 조심스레 말을 걸었다.

"Heimweh?" '하임'은 집, '베'는 병. 음! 집병. 그래, 향수병.

"Fahren?" '파렌', 운전하다. 음! 어디를 가자는 말이군.

"OK." 나는 단박에 답을 했다.

여행 준비는 아주 간단했다. 기숙사 방에 있는 침구를 잘 챙겨서 차 바닥에 차곡차곡 쌓고, 주방에 있는 식기를 챙겨 차 트렁크에 넣는 것으로 준비 끝. 아주 경제적인 발상이다. 우리는 그렇게 느닷없이 떠났다. 말을 알아듣지 못하니 어디로 가는 건지, 며칠을 있다가 오는 것인지 알 수 없었지만 궁금하지도 않았다.

## 회색 톤 콘크리트 조형물 도시, 함부르크

기숙사 건물을 등지고 나와 돌면 바로 아우토반, 우리나라 대통령이 아우토반을 보고 만든 것이 경부고속도로라고 했다. 그러나 10분만 달려 보면 경부고속도로는 아우토반의 반이 아니라 반의 반도 따라가지 못한다는 것을 알 수 있다.

우리는 아우토반에 속도제한이 없다고 알고 있다. 그러나 아우토반에는 속도를 표시하는 전광판이 있다. 수시로 바뀌는 그 전광판의 속도 안내 숫자를 사람들은 충실히 따른다. 왜? 빨리 가 봐야 어딘가에서 병목현상이 벌어지고 있기 때문에 서서 기다려야 한다. 그러면 빨리 가지도 못하고 차가 서서 공회전만 해 매연만 잔뜩 발생해서란다. 그 숫자에 속도를 맞추면 차가 멈추는 일 없이 목적지까지 순탄하게

날아가는 비둘기 똥구멍을 그리라굽쇼?

갈 수 있단다.

만일 속도가 마음에 안 든다면 라디오를 켜면 된다. 라디오에서는 쉴 새 없이 뭐라고 지껄인다. 그 소리를 잘 들어 보면 도로마다 속도를 알려 주면서 목적지에 따라 어떤 도로를 선택해야 하는지 알려 주는 내용이란 것을 알 수 있다. 같은 방향을 향하는 아우토반은 그렇게 많다. 우리는 어떤가? 명절 때 고향 가려면 빼도 박도 못하고 선택해야 하는 유일한 길인 고속도로. 그 도로가 주차장이 되어서 국도로 빠져나가 봐야 그 밥에 그 나물이라 그냥 고속도로 위에서 밤을 새우며 앞차의 뒤꽁무니만 한없이 바라보는 수밖엔 없다. 그래서 농담인지 진담인지 한국에서 만든 자동차들은 뒷모습이 중요하다는 디자인 원칙이 있다.

"Hamburg!"
친구가 손가락을 내 눈앞으로 쭉 뻗으며 저 멀리 회색의 건물 더미들을 가리켰다. 그 친구 에센이란 촌 동네에서 자라 함부르크의 고층건물들을 봤으니 그럴 만도 하겠다는 생각이 들었다. 그러나 그 친구 의도는 달랐다. 미개한 국가에서 온 나를 놀라게 해 주려고 그런 것이다. 무식한 놈!
함부르크는 라인강이 바다와 만나는 하구 양쪽에 세워진 항구도시다. 그래서 그 양쪽을 연결하는 아치형 다리가 아주 우아하게 놓여 있는데, 이 모습은 그야말로 회색 일변도다. 완만한 곡선을 그리는 다리 아래로 바다가 보이고, 그 다리 양쪽으로 건물들이 즐비한데 내

눈에는 완벽한 회색 톤의 콘크리트 조형물로만 보였다.

나는 기필코 그 친구에게 함부르크에 대한 내 느낌을 이야기해 줄 의무가 있다. 왜냐하면 그놈이 무식한 것이지, 내 나라가 미개한 것이 아니란 생각 때문이었다. 열정은 있으나 기본이 없다? 하고자 하는 의지는 있으나 말이 제대로 되지 않았다.

내가 그 친구를 존경하는 점은 이럴 때 하는 그의 행동 때문이다. 그 친구는 내가 되지도 않는 말을 해도 세심히 듣는다. 그리고 그 말을 독일말로 말하고 내가 말하고자 했던 내용인지 아닌지를 확인한다. '어버버' 독일말을 그의 언어로 바꾸는 스무 고개. 같이 차를 타고 가는 친구들은 그 장면에 배꼽을 잡는다.

어쨌든 내 의도가 모두에게 알려졌을 즈음 우리는 국경을 넘었다.

국경!

삼면이 바다고 그나마 대륙으로 연결된 한쪽은 철책을 치고 같은 말을 하는 유일한 동포라는 사람들이 총부리를 겨누고 있어 아무도 넘지 못하는 내 나라 국경. 우리는 시속 20km의 완만한 속도로 국경을 넘다 머리가 까만 나 때문에 차를 세웠다. 그들에겐 그런 상황마저도 재미있었다.

내 여권을 들여다 보면서 사진 속 나와 초소 앞에 바짝 긴장을 하고 서 있는 나를 비교하며 시시덕거리질 않나, 국경선 앞에 있는 주유소가 기름값이 싸다고 기름을 넣으러 차를 몰지 않나, 그 틈을 이용해 각자 자기가 하고 싶은 일들을 하려고 삼지 사방으로 퍼지는데, 초소 경비병도 아랑곳하지 않았다. 무슨 일이 생길 수 있다는 염려로 내 옆

날아가는 비둘기 똥구멍을 그리라굽쇼?

에 바짝 붙어 있던 그 친구는 내 여권에 입국 도장 찍어 주는 것이 신기해 팔뚝을 쭉 내밀었다. 그 도장을 자기 팔에도 찍어 달라는 얘기다. 빙긋이 웃으며 도장을 꽉 찍어 주며 여행 잘하란다. 어떻게 알아들었냐고? 네덜란드말은 독일말과 사촌관계다. 마치 서울말과 강원도말이라고나 할까.

'Niederland'. 독일말이다. '니더', 낮은. '란트', 땅. 그러니까 낮은 땅, 바다보다 낮은 땅이란 말이다. 유럽은 거의 평지로 이루어져 있다. 독일은 언덕 몇 개가 고작이고 그나마 네덜란드는 뭐라도 높은 곳이 있으면 땅을 깎아 바다를 메우기 바쁜 나라다. 그러니 나라 전체가 평지다. 그냥도 사방이 다 보인다. 우리의 최종 목적지는 '에프카카(FKK)', 즉 누드비치다. 모래사장이 뺄거벗은 것이 아니라 사람들이 뺄거벗고 누워 있는 해변. 흐흐! 당연히 재미있었지. 궁금하면 직접 가 보시지.

하루 종일 해변에서 뒹굴던 우리는 가게에서 저녁거리를 준비하고 텐트촌 한 귀퉁이에 자리를 잡았다. 자리 잡는 일도 간단하다. 차 바닥에 깔아 놓은 침구를 꺼내 맘에 드는 데 펼치는 것으로 준비 끝.

타는 갈증으로 맥주 한 병을 단숨에 마시는 나를 보고 그 친구들은 입을 쩍 벌렸다. 독일에서 박사를 따려면 맥주 한 병을 6시간 동안 마실 수 있어야 한다고 했다. 그러면서, 그것보다 더 어려운 것은 프랑스 박사, 자전거를 타면서 담배를 말아 피울 줄 알아야 한단다. 징한 놈들이다. 밤새도록 맥주 한 병 앞에 놓고 제사를 지낸다. 그 뿐 아니다. 밤새도록 쉬지 않고 떠들어 댄다. 그 얼마나 지겨운 시간인가?

새벽이 다 되서야 그들은 내 눈치를 보며 물었다.

한국은 어떠냐고? 뭐가? 난 하나도 못 알아들었는데, 맥주도 진도 맞춰 먹느라 감질나는데, 뭘 묻는 거야? 그 친구는 다시 쉬운 독일어로 내게 말을 한다. 한국은 어떤 나라냐는 질문이었다.

헬고란트

"동해물과 백두산이 마르고 닳도록 하나님이 보호해 주는 나라다, 이놈아."

하지만 내가 아는 독일말엔 그런 표현법이 없다. 그래서 아주 상냥하게 말한다. 네덜란드와 같은 반도 국가고 국경은 막혀서 차로는 못 다니고, 섬들이 많이 있다. 그래, 섬들이 많다. 제주도, 독도.

독일은 일본과 전쟁동맹국이다. 그 일본이 독도를 자기네 땅이라고 우긴다. 그러면 니들도 나쁜 놈이다. 내 말이 이 정도 진도가 나갔을 때, 그들은 '헬고란트'를 외쳤다. 2차 세계대전에서 패한 후 영국에 빼앗겼다가 천신만고 끝에 빌고 빌어 다시 찾은 독일의 유일한 섬. 텔레비전에서 하루의 방송을 마치고 국가가 흘러나올때 우리나라에서 독도가 나오듯 독일에서도 나오는 그 삐죽 튀어나온 바위가 있는 섬. 날이 밝으면 그들이 어디로 향할지 뻔해졌다.

날아가는 비둘기 똥구멍을 그리라굽쇼?

## 산속 도시, 서울

나는 공항에서 친구를 기다리며 반 시간 정도 옛날 유학 시절에 젖어 있었다.

"어이, 동웡."

조금은 이상한 발음이지만, 분명 나를 불렀다. 그 친구 한국말 공부 좀 하고 왔단다. 이 정도면 연애가 가능한지 물었다. 그놈들 기본 발상이, 어학은 학원에서 배우는 것이 아니라 현장 가서 연애하며 배우는 것이란다.

"우리나라 처자들한테 찝쩍대기만 해 봐라, 죽는다!" 이제 나는 그 정도 독일말은 한다.

하지만 그 친구 한국말로 해 달라고 부탁을 한다. 자신이 서툰 한국말을 하면 그것을 내가 쓰는 한국말로 다시 말해 달라는 것이다. 이놈, 확실히 본전 뽑으러 온 놈이다. 얼마나 머무를 생각이냐 물었더니, 말을 배울 때까지 있을 거란다. 죽었단 생각이 들었다. 이놈이 내게 해 준 뒷시중을 보상하려면 나는 내 일상을 다 포기해야 할 것 같다.

복잡한 생각은 차차 하기로 하고 지금부터 서울 구경.

행주산성에 들러 한강을 보여 주었다. 그놈은 내가 보라는 한강은 보지 않고 그 어귀에 즐비하게 늘어선 장어집과 러브호텔을 바라보며 신기해 한다. 다 봤으니 가자. 설명 없다. 슬슬 창피해진다. 시내나 강변도로로 들어가면 길은 뻔하게 막힐 것이고, 나는 세검정을 돌아 북악스카이웨이를 탔다. 팔각정에 오르면 서울이 한눈에 보인다. 이 친

구 연신 산을 오르는 나를 보고 어안이 벙벙해 있다. 그리고 자신은 이런 장관이 처음이란다. 이 독일 촌놈이 서울은 산속 도시라고 했다. '산속 도시!' 나는 서울에 살면서 그런 생각을 해 본 적이 없다.

여의도 고수부지에 가서 한강을 보여 주었다. 재미없단다. 빨리 다른 데를 보여 달란다. "독일은 라인강의 기적, 한국은 한강의 기적?" 아무리 말해도 모르는 말이란다. 시멘트를 덕지덕지 발라 만든 것은 기적이 아니라 무식의 소치란다.

라인강은 물 높이 조절을 위해 강물을 세 단계로 흐르게 만들었다. 가뭄에는 한 골만 물이 흐르게 하고 좀 많아지면 두 골이 합쳐 흐르고 홍수 땐 수위가 높아지면서 자동으로 세 골 모두 흐르게 만들어 강수량과 관계없이 일정한 수위를 유지한다. 그래서 라인강에는 늘 배가 떠 있다. 짐 실은 배, 여행객을 실은 배, 그 배들은 독일 물류유통의 25% 이상을 담당한다. 유람선 달랑 하나 띄우고 기적이라고 말하면 안된다.

사방팔방으로 서너 개씩 뚫어 놓은 독일의 아우토반과 경부고속도로만 달랐던 것이 아니었다. 이런 일들은 위정자들이 당대에 업적을 쌓으려고 하니 졸속이란 말이 된다. 그리고 '그냥 허우대만 베끼는구나'라는 생각이다. 한강으로 해가 떨어지는 광경을 보고 그 친구 놀라 입을 다물지 못한다. 한 나라의 수도를 흐르는 강 끝으로 저리도 큰 해가 지고 있다는 사실을 보고 놀라 꿈쩍도 않는다.

날아가는 비둘기 똥구멍을 그리라굽쇼?

## 홍대 앞 '피카소 거리'와 함부르크 창녀촌 '상파울리'

어두워진다. 가로등이 하나둘씩 켜지면서 서울은 반짝이기 시작한다. 12시간 넘게 비행기를 타고 왔으니 시차 적응하려면 오늘은 환락의 밤을 즐겨야 한다.

"가자, 홍대 앞으로!"

독일은 참으로 검소한 나라다. "Lange Samstag." '랑에'는 긴, '잠스탁'은 토요일. 긴 토요일. 한 달에 한 번 정도 토요일 저녁까지 시내에서 파티를 한다. 파티라고 해 봐야 길거리에 노점상이 모판을 펼치고 건물 상가들은 쇼윈도 불을 밝힌다. 그럼 다른 날은? 다들 집에 돌아가 '가족과 함께'라는 슬로건을 충실히 실천하는지 시내는 쥐새끼한 마리도 없다.

홍대 앞은 늘 '랑에 잠스탁'이다. 아니 '네버 엔딩 잠스탁'이다. 그 친구 정신 못 차리고 침을 질질 흘린다. 나는 당당하게 여기가 피카소 거리라고 말해 주었다. "피카소?" 아니란다. 자기가 보기엔 '상파울리' 같단다. 함부르크 항구도시 한쪽에 자리 잡은 세계적으로 유명한 창녀촌. 심정 팍 상한다. 왜냐하면 그 창녀촌 입구에 유명한 공연장이 있다. 지금까지 한 번도 쉬지 않고 뮤지컬 '캣츠'를 매일 공연한다. '상파울리'에 그 짓만 하러 간다고 생각하면 오산이다.

그런데 '피카소 거리'라고 하는 곳에는 그런 공연장이 있나? 그나마 있던 인디밴드들의 공연장도 월세 부담으로 무너지고, 피카소의 후예들은 문래동으로, 영등포로, 일산 근처 컨테이너 창고로 밀려났다.

나는 오기가 나서 당인리 발전소를 가리키며 말했다.

"저걸 부숴버리고 멋진 공연장을 만들거야."

화가 치민다. 나는 술집 한자리를 차지하고 앉아 분을 삭이기 위해 연신 소주를 마셨다. 그 친구 너무도 즐거운 표정으로 거리 풍경을 즐긴다. 시간이 갈수록 나만 취한다. 손님 받아놓고 내가 이러면 안되지. 진정하자. 그 친구 싱글거리는 얼굴로 내 울화를 돋운다. 서울 오기 전에 자료조사를 좀 해 봤단다. 성수대교가 무너지고, 삼풍백화점이 쓰러지는 장면을 이야기했다. 당인리 발전소를 그렇게 빨리 부수고 공연장을 세우면 문제가 없냐고 묻는다.

또 한국에 프로축구가 있다는 사실에 놀랐단다. 경기장에서 선수들은 뛰고 있는데 관중석은 텅텅 비어 있는 장면을 보고 더 놀랐단다. 그러면서 자기 눈앞에 오가는 사람들만큼 공연장이 붐빌 거 같냐고 묻는다. 할 말 없다. 친구가 아니라 나쁜 놈이란 생각까지 든다.

날이 허옇게 밝아 올 즈음 그 친구 맥주 반 병 정도 마셨다. 느닷없이 산을 보자고 했다. 산이 없는 나라에서 왔으니 산이 보고 싶을 만하다. 강원도까지 갈 필요도 없다. 나는 택시를 잡아타고 서울시 한복판 남산을 올랐다. 아직 버스가 다니지 않아 조용한 시내, 나도 오랜만이다.

광화문, 청와대, 그리고 인왕산 양옆으로 도열한 청사들 중심에 있는 녹색 바위산은 정말로 훌륭한 도시 풍광으로 들어왔다. 왜 지금까지 이런 서울을 모르고 살았을까? 그 친구 나머지 맥주 반 병을 느긋이 즐기며 산속 도시를 바라본다. 친구 옆에 앉은 나는 감동한다.

날아가는 비둘기 똥구멍을 그리라굽쇼?

"친구야, 고맙다."

그 친구, 이제 혼자 돌아다니겠다고 한다. 고마운 말이다. 그러고 보니 그 친구 짐이라곤 배낭 하나 달랑 메고 왔다. 어디로 가는지 묻지 말란다. 사람들과 마구 부딪쳐 본단다. 그러면서 말을 배우고, 한국을 배운단다.

그는 나에게 한 가지 더 보상을 원했다. 그때 '헬고란트'를 데리고 갔듯이 독도를 가 보고 싶단다.

독도?

갑자기 머리가 복잡해졌다.

어떻게 가지? '헬고란트'는 정기 여객선도 있고, 비행장도 있는데 독도엔 지금 뭐가 있지? 10년 전이나 지금이나 독도는 우리 땅이라고 분명 목 놓아 외치기는 했는데, 그때보다 독도에 대해 뭘 더 알고 있지? 아! 공부를 좀 해야겠다.

## 디자인은 '쇼'가 아니다, '생활'이다

나는 디자인을 업으로 하며 먹고 산다. 갑자기 뚱딴지같은 생각이 들었다.

"디자인이 뭐지?"

"나는 디자인을 아나?"

자신이 살고 있는 도시의 특징도 제대로 모르면서 디자인을 어떻게 한단 말이야. "디자인은 '쇼'가 아니다. '생활'이다." 이리 외치고 있지만 과연 나도 쇼를 하기 위해 디자인을 하는 것은 아닌가?

결국 나는 그 친구가 독일로 돌아갈 때까지 독도를 가지 못했다. 바쁘다는 핑계만 댔다. 그는 내게 서울이란 감옥에 갇혀 살지 말란다. 인생 디자인을 나같이 하면 못쓴단다. 40이란 나이는 아직 젊은 나이란다. 그래서 여행을 많이 해야 한단다. 세상의 젊은이들이 그렇게 살고 있는데, 일상에 잡혀 살고 있는 나를 안쓰러워하는 표정을 마지막으로 그 친구는 떠났다.

한국은 세상을 베끼고 있다. 나는 그래서 한국을 '키치의 나라'라고 빈정댔다. 가만히 생각해 보면, 스위스보다 더 좋은 자연 환경을 가지고 있으면서 그런 환경을 제대로 이어가지 못하고 파헤치고 부수며 여의도를 뉴욕의 맨해튼 같이 만들려고 했고, 동대문 시장을 밀라노 같이 만들려 하고 있다. 누가 왜 그런 생각을 시작했을까? 우리가 가지고 있는 것이 그리도 철저하게 환골탈태시켜야 할 만큼 창피한 것들이란 말인가? 자기가 한국 사람이었으면 스위스보다도 더 멋진 나라를 만들었을 것이라고 말하며 떠나는 그 친구를 마음에 새기며 이 글을 쓴다.

내가 말하고 싶은 디자인을 이야기하려면 우선 일러두기가 필요하다. 디자인이 생활 속에 존재하려면, 세 부류의 사람 마음이 있어야 한다. 첫 번째는 당연히 디자이너. 이 직업을 가진 사람의 이야기는 여러 책에서 이미 많이 다루었고, 굳이 내가 여기서 전문가적인 입장이 될 필요가 없다는 생각이다. 그리고 디자이너에게 일을 의뢰하는 클라이언트. 돈을 대는 사람이기에 너무도 중요하다. 왜냐하면 디자인이

날아가는 비둘기 똥구멍을 그리라굽쇼?

예술가들처럼 손가락 빨아 가며 일하는 직업이 아니기 때문이다. 그래서 나는 클라이언트가 제시한 돈은 '수치'로 보고 디자이너는 그 수치를 '가치'로 만드는 작업을 하는 사람이라고 말한다.

가치. 그 정도치를 분명 이 분류의 가장 중요한 부류인, 대중이 평가를 한다. 디자인의 소비자인 대중, 그들이 디자인을 얼마나 잘 알고 있는가에 디자이너의 운명이 달렸다는 생각이다.

"골라~ 골라." 남대문 시장에 가면 흔하게 들을 수 있는 소리다. 손님을
부르기 위해 그들은 모판 위에 올라서서 고래고래 소리를 지른다. 장단을
맞춘다. 손뼉도 친다. 그야말로 도떼기 시장이다. 여기저기서 손뼉을 쳐대며
'골라~ 골라.'를 외쳐 대니 그런 정도로 손님의 눈길을 끌 수가 없다. 드디어
모판 위 청년 하나가 웃통을 벗는다. 스트립쇼를 시작한 것이다. 장보던
손님들이 청년의 깜짝 쇼를 즐긴다. 청년은 신나게 벗은 옷가지를 휘휘 돌린다.

프레젠테이션을 하러 가는 날 신참들에게 고참 디자이너는 말씀하신다.
"간과 쓸개는 집에다 잘 보관해 두고 왔는가?"

# 저렴한 가격에 양질의 디자인을 얻는다는 미명 아래 자행되는 프레젠테이션

나는 프레젠테이션, 일명 피티를 안 한다. 건방이 하늘을 찌르고, 밥을 덜 굶어서 그렇게 튕긴다는 말을 듣는다.

"세상에 디자이너 많다? 웃기지마라. 세상엔 클라이언트가 더 많다."

이런 칼날 위에 서서 버티기를 벌써 20년을 훌쩍 넘기다 보니 똥배짱만 늘었다. 세월이 벼슬이라고 언제부터인가 피티에 참가하라는 전화는 뜸해지고, 피티 심사를 해 달라는 주문이 늘기 시작했다. 그러면서 아주 웃기는 세상을 만났다. 사회적 불균형이라고도 할 수 있고, 또 하나의 직업이라고 할 수 있는 심사위원단의 세상이 그것이다. 그 세상에서 나는 아직 신참이다. 왜냐하면 한 달에 평균 한 번 꼴로 심사의뢰를 받기 때문이다. 그럼 전업으로 뛰는 사람은 한 달에 얼마나 많은 심사를 할까? 언젠가 심사를 마치고 식사를 하면서 옆자리에 앉은 전문가의 수첩을 훔쳐볼 기회가 있었다. 그 양반 내게 수첩을 활짝 펴 보여 주며 자랑스럽게 말을 했다.

"한 달 평균 천은 넘지요?"

어깨를 으쓱거리며 말하는 그 양반 곧이어 다음 심사장으로 가야 한다며 자리를 털고 일어나 총총 걸음으로 사라졌다.

쓸쓸한 웃음으로 뒷모습을 바라보던 나는 뚱딴지 같이 '흡혈귀'라는 단어가 떠올랐다. 그래서 주최 측 담당자에게 물었다.

"저 양반 뭐 하는 사람이에요?"

무슨 협회의 이사라는 명함을 꺼내 보여 주며 자신이 이 일을 하기 전부터 심사를 담당해 왔다고 말했다. 갑자기 심사가 뒤틀리면서 잔꾀가 떠올랐다.

프레젠테이션은 보통 2단계로 이루어진다. 시안을 보여 주는 1단계 그리고 그 과정에서 둘 내지 세 업체로 압축해 가격 심사를 한다. 시안으로 질을 평가하고 가장 싼 가격으로 입찰을 하면 최고 점수를 받을 수 있다. 경제가 안 좋으니 저렴한 가격에 양질의 디자인을 얻을 수 있다면 최고라는 생각일 것이다.

허나 나는 이 부분서부터 울화가 치민다. 디자인이 남대문 시장 좌판에 떨이 나온 공산품도 아니고 그저 깎아 대다가 그것도 모자라 알아서 깎아 들어오란 말이기 때문이다.

한 술 더 떠서 시안을 만드는 시간은 정말 몇 날 밤을 새야 가능하다. 참가 업체의 선수들은 졸린 눈 비비고 때 빼고 광내 바짝 긴장한 자세로 열심히 시안을 설명한다. 자리에 앉은 심사위원들은 심사비가 적다는 둥 쓸데없이 구시렁대다 휴대전화 소리를 울려 분위기를 깨곤 한다. 매년 디자인 예산은 일정한 퍼센트로 깎이는 정기행사를 거치고, 그 쥐꼬리 만한 예산을 좀먹는 심사비를 받는다고 생각하니,

날아가는 비둘기 똥구멍을 그리라굽쇼?

불현듯 나도 '흡혈귀' 반열에 들어선 것은 아닌가 생각이 들었다.

나는 심사철학을 만들었다. 무조건 최고 단가를 제시한 업체에 최고 점수를 주기로 한 것이다. 이유는 간단하다. 어차피 일이 시작되면 참여 업체의 수준은 비슷비슷할 것이다. 절대 부족한 시간을 주면서 일을 마감하라고 하면 얼마나 큰 수준 차이를 보일 수 있을까가 이유다. 그리고 자기 자신의 가격을 매기면서 얼마나 자신이 없으면 최저 단가로 입찰할 생각을 할까가 다음 이유다. 대한민국은 자본주의 국가다. 하루 일하고 모판을 접는 생각이 아니라면 돈을 더 받으면서 누구도 디자인 작업물을 허접한 쓰레기로 만들 생각을 하진 않을 것이다.

그런데 이런 철학을 실천하기엔 나 혼자는 역부족이었다. 그래서 담당자 앞에서 양심선언을 하고 나와 같은 지론을 가진 블레이드를 구하기로 했다. 제일 먼저 김신, 월간 ≪디자인≫ 편집장을 꼬였다.

"성남에 예쁜 처자가 있는데 한번 놀러가지 않을래?"

그녀는 정말로 예뻤다. 스스로 탤런트 송윤아를 닮았다고 말한다. 게다가 일벌레다. 김신 편집장 단박에 넘어갔다. 그 다음 정병규 선생. 흐흐, 내가 부탁을 하면 귀찮다 내칠 것 같아 그 미인을 직접 파견했다. 몇 시간 지나지 않아 내 휴대전화 창에 '미션 성공' 글자가 떴다.

드디어 결전의 그날, 정병규 선생의 일상을 염려해 우여곡절을 겪으며 심사를 오후로 옮기고 심사위원은 나를 포함해 세 명으로 만들었다. 보통은 다섯 명 정도로 심사위원단을 구성해야 하는데 한 푼이라도 디자인 업체에 돌아가도록 만든 담당자의 배려였다.

"한 푼이라도 더 줘야 김 팀장이 업체에 자신 있게 닦달할 수 있을 거 아냐?"

내 말에 미인은 귀엽게 눈을 흘겼다.

늘 그렇듯 심사장 분위기는 엄숙하다. 그리고 누가 줄 타고 들어왔는 지 누가 열심히 할 것 같은지 점쟁이가 아니라도 쉽게 알 수 있다. 정 병규 선생 역시 훌륭하다. 줄 타고 들어온 업체라고 생각한 그 시안 을 잡고 고래고래 소리를 질렀다.

"이런 정도가 어떻게……."

순진하신 것인지, 아니면 심사비 푼돈에 눈멀지 않았다는 행동인지 시간이 흐르면서 정 선생의 목소리는 점점 더 커지고 주최 측 최고 책임자의 손은 연신 이마의 땀을 닦아 대던 그 어느 순간, 호통이라 고 할 수밖에 없는 외마디 소리를 지르셨다. 나는 후련한 마음으로 희희낙락하고 있다가 깜짝 놀랐다. 그래도 시안을 만들려고 저 업체 의 디자이너들도 며칠 밤을 샜을 텐데. 모든 상황이 안쓰러웠다.

"최고 점수를 받은 업체와 최저 점수를 받은 업체의 점수 차가 10점 이상을 넘으면 안됩니다. 왜냐하면 심사위원 각자의 점수 차가 서로 다르기 때문에 의도하지 않은 엉뚱한 업체가 선정될 수도 있기 때문 입니다."

까다로운 심사위원들은 대개 점수가 짜다. 그래서 100점 만점에 최 고 점수를 50~60점대로 정한다. 그리고 최저 점수와 차이도 별로 내 지 않는다. 그런데 전문 흡혈귀들은 자신이 정한 업체를 만점 가까이 그리고 그 업체의 경쟁자들을 모조리 영점에 가까운 최하 점수를 주

날아가는 비둘기 똥구멍을 그리라굽쇼?

는 것이다. 그럼 좀생원 같이 깐깐한 심사위원들의 생각은 그 흡혈귀들의 경험을 바탕으로 한 전문가 발상법으로 무참히 무시되는 것이다. 그래서 담당자는 점수 차이를 일정하게 제한한 것이다. 1시간 정도 업체들은 문 밖에서 초췌한 모습으로 1월 찬바람 속에서 당락여부를 기다린다.

돌아가 쉬고 있으면 연락을 주겠다고 안내를 해도, 한시라도 빨리 좋은 소식을 들으려는 업체의 마음이다. 우리는 아주 단숨에 심사를 마감했다. 나름 업계의 전문가인데 시간이 걸릴 이유가 없었다. 우리는 모처럼 계획을 세우고 그 계획대로 최고 액수를 써넣은 업체를 선정하는 데 성공했다. 이 엄청난 계획의 주동자들은 그날 저녁 만면에 미소를 가득 띠며 맥주잔을 기울일 수 있었다.

며칠 후, 만나자는 담당자의 다급한 전화가 왔다. 나야 미인을 한번 더 보는 일인데 주저할 것이 없었다. 난리는 정 선생이 호통을 쳤던 그 업체가 뭔가 수작을 부려 우리의 결정을 뒤엎어 버렸다는 것이다. 아주 참담했다. 나는 도대체 무슨 기준이냐고 반문했다. 그 업체가 가격을 반으로 깎아서 새로 제안을 했다는 말이었고, 그 때문에 자신도 우리가 선정한 업체에게 뭔가 떡고물을 받은 것 아니냐고 추궁을 받았다고 했다. 미인의 눈에는 눈물이 고였다.

"싼 게 비지떡일텐데."

눈물로 울분을 토하는 미인을 위로해 줄 말이란 그 정도였다.

일은 그 모양으로 돌아갔다. 개나리가 종묘 담장 위로 노란색을 잔인하게 보이던 어느 날, 미인이 호호거리며 사무실 문을 두드렸다.

그 업체 뭔가 후일을 도모하기 위해 수작을 부려 일을 따기는 했지만, 적자를 보면서 일을 진행할 바보는 아니었나보다. 어제 드디어 그 업체가 손을 들었다는 것이다. 미인은 자동으로 그동안의 누명에서 벗어나 자세가 역전된 것이었다. 그 기쁜 소식을 혼자 담아 두기 억울한 미인은 성남에서 동숭동으로 한걸음에 날아왔다. 어떻게 사람들이 잘 만들 생각은 하지 않고 돈만 깎아 위에 딸랑댈 생각만 한다고 투덜댔다. 그러다 이런 사태에 닥쳐 쌤통이라고 했다.

"아마 그 일을 벌인 양반 이번에 시말서 써야 할 거에요."

미인이 웃으니 사무실이 다 환해진다. 전화벨이 울린다. 아래층 김 팀장이 전화를 받는다.

"전화 주셔서 감사합니다. 저희 사무실은 피티 안 합니다. 다른 업체를 알아보시죠."

오늘 따라 김 팀장의 목소리가 맹랑하게 들린다.

날아가는 비둘기 똥구멍을 그리라굽쇼?

노숙자의 단장

야생동물 밀렵의 현장

노인문제의 심각성

십대탈선의 현장

디자인중심. 나를 포함해 몇 명의 잘나가는 청춘들이 중심이 되어 만들었던 디자인 회사다. 지금은 별거 아닌 인터넷 전용선이 깔린 회사라는 내 꼬임에 빠져 합류한 제자와 후배들은 프레젠테이션이란 미명 하에 자행된 밤샘 작업에 연일 혹사당했다. 프로젝트 매니저들이 그들이 밤새 망가져 가며 준비한 시안을 들고 달려가 프레젠테이션을 하는 동안 그들은 결과가 궁금해 집에 못 간다. 사무실 여기저기에서 쪼그려 토막잠을 청한다. 연극에서 말하는 '무대 뒤'라고나 할까, 화려하게만 보이는 디자이너의 감춰진 모습이다.

디자인은 감각? 아니다. 디자인은 체력이다. 그렇게 밤을 새고도 체력이 남은 청춘은 패잔병처럼 쓰러져 졸고 있는 디자이너들의 이모저모를 사진으로 찍어 톡톡 튀는 카피를 달아 놓았다. 정말 징한 놈들이다. 보고 싶다.

이사를 하려면 이삿짐센터에 연락을 한다. 만일 돈이 없으면? 알아서
이삿짐을 날라야 한다. 이삿짐은 리어카로 나르는 것이 역시 최고다. 그런데
요즈음 리어카를 쉽게 찾아 볼 수 없는데 어디서 구하지? 동병상련인가?
동네를 새벽마다 돌며 재활용 쓰레기를 수집하는 할머니에게서 리어카를
빌렸다. 디자이너는 쉽게 물건을 못 버린다. 언제 쓸지도 모를 나무토막, 종이
쪼가리, 광고 전단지 등 남들이 보면 정말 쓰레기 더미에 불과한 잡동사니를
애지중지 리어카에 싣는다. 그래서인지 리어카를 빌려 준 할머니, 이삿짐을
보며 군침을 흘리신다. 이사 가는 청춘들은 그게 전 재산인데.

# 한국의 마르쿠스와 다니엘은
# 꿈을 꾸지 못한 채
# 변두리로 쫓겨나기 시작했다

"어, 쟤네들 이사하네."

점심 식사를 하러 사무실 근처 식당으로 향하던 나는 길 밖으로 나온 이삿짐들을 보며 혼잣말을 중얼거렸다. 차고 앞 셔터를 떼어 내고 유리문을 붙여 그럴싸하게 만든 두 평 남짓한 공간이 눈에 들어왔다. 그동안 그 작업실 앞을 지나다니며 곁눈으로 파악한 바로는 이제 갓 20대 중반에 들어선 학생 티가 나는 남녀 청춘 네다섯 명이 복작거리고 뚝딱거리며 무언가를 만든다는 느낌, 그러니까 어느 날 세상이 깜짝 놀랄 만한 일을 벌일 수도 있는 디자이너들이라고 생각했다. 언젠가 부서진 나무 의자를 가지고 뚝딱거리더니 잠시 후 멋진 화분 받침을 만들어 페인트칠을 하고 있는 뒷모습을 인상 깊게 보았다.

"기특한 것들!" 나는 그 작업실 앞을 지날 때마다 매번 바뀌는 실습 재료들을 보며 혼잣말을 하는 버릇이 생겼다.

그런데 오늘 그 청춘들이 이사를 한다. 청춘들이 이삿짐을 나르며 흘리는 말을 들으니 수색 어디 쯤으로 이사를 하는 것 같다. 돈이 모자

란다는 둥, 거기서 시내를 왔다 갔다 하려면 길바닥에 시간을 너무 많이 버려야 하니 앞이 캄캄하다는 둥 툴툴거리는 푸념뿐이다. 장기전에 돌입한 불경기 때문에 걱정이 태산인데, 요즈음 들어 이 동네가 재개발을 한다고 들썩거리며 작업실을 운영하는 가난한 청춘들은 하나둘씩 치솟는 월세를 버티지 못하고 이삿짐을 싸게 된 것이다.

## 그 많던 작업실은 모두 어디로 사라졌나

서교동에는 디자이너들이 운영하는 자그마한 작업실들이 많이 있다. 아마도 '홍대' 근처라는 지역적 특수성 때문일 것이다. 1980년 초반, 학창 시절 기억을 더듬어 보면 당시 홍대는 지금같이 호화판 카페들이 즐비한 '먹고 죽자'판은 아니었다. 청기와 주유소 앞에서 버스를 내려 학교까지 올라가는 길은 2호선 지하철 공사 시작으로 여기저기에 복공판들이 나뒹굴었고, 지금은 주차장 길로 변한 당인리 발전소로 가는 기찻길을 건너야 했다. 그 기찻길 변으로 2층으로 된 한 평짜리 학고방들이 닥지닥지 들어서 있었다. 들리는 풍문에 의하면 동네에서 국회의원으로 나선 양반이 집 없는 사람들에게 공짜로 지어준 것이라 하였다. 그 집들은 지금 아주 휘황찬란한 옷가게들로 변신해 있거나, 고층건물로 변신해 버렸다. 보도블럭을 깨 던지며 데모를 한다고 길바닥도 죄다 뒤엎어 버려서 비가 오면 진창길이었다.
이 진창길가에 통닭집 그리고 다방, 중국집 등이 있었지만, 나는 그곳조차 드나들 경제적인 여유가 없었다. 왜냐하면, 집에서 반대하는 '환쟁이 공부'를 시작했기 때문이다. 그땐 그랬다. 사내자식이 뭐 할

날아가는 비둘기 똥구멍을 그리라굽쇼?

게 없어 환쟁이냐고 타박을 받았다. 당연히 집으로부터 경제적 지원은 없었고 나는 자가발전을 해야 했다. 나와 비슷한 처지의 학생들은 수두룩했다. 집에 가봐야 별로 환영받지 못하니, 아르바이트 해서 번 돈을 쪼개 학교 근처에 소위 먹고 자고 죽칠 수 있는 작업실이라는 공간을 구하기 시작했다. 변변치 못한 액수로 공간을 구한다는 것이 쉽지는 않지만 생각을 조금만 바꾸면 의외로 간단하기도 했다.

당시 홍대 근처, 특히 서교동은 이층집들이 즐비한 부촌이었다. 그 집들은 당연히 차고를 하나씩 가지고 있었는데, 자가용이 흔치 않았던 시절이었으니 차고엔 차가 없고 텅텅 비어 있거나, 허드레 물건을 넣어 두는 창고로 사용되고 있었다. 지금 생각해 보면 아주 웃긴다. 지금은 주택가 골목마다 즐비하게 차는 많지만 차고가 부족하니 말이다. 학생들은 나름대로 작업실을 구하는 요령을 짜냈다. 물론 졸업하는 선배들이 취직을 하면서 물려주는 공간을 받는 횡재도 할 수 있지만, 작업실을 구하는 방법이 워낙 간단해 평소 선배에게 아부할 필요를 느끼지 않을 정도였다. 방법은 가가호호 방문이었다. 점심을 먹고 동네 산책을 한다. 차고가 있는 집의 벨을 누른다. 집주인이 나오면 몇 마디를 나눈다. 문밖으로 할머니가 나오시면 10분 안에 100% 거래가 이루어진다. 당시까지만 해도 한 집에 3대 정도가 사는 대가족 구조니 할머니 용돈 정도면 나머지 가족들은 만족했다. 공간을 청소하고 페인트 사다가 칠하고 있노라면, 친구들의 작업실 방문이 이어진다. 먹고 살아야 하니 숟가락, 젓가락은 학교식당에서 조달한다. 이는 작업실을 방문하는 친구들의 배려 깊은 선물 영순위다. 모든 작

업실 가구는 아이디어가 번뜩이는 재활용 제품으로 채워진다. 스티로폼 판을 주워다 쌓아 만든 침대부터 버리는 문짝으로 만든 책상은 아이디어 수준에 끼지도 못했다. 아직도 기억에 남는 아주 발칙한 발상은 맨홀 뚜껑으로 만든 차 테이블이다. 그 무거운 것을 어디서 주워 왔는지 정작 본인은 술에 취해 한 짓이라 기억에 없다고 했다.

여름에는 러닝 바람으로 육수를 뚝뚝 흘려 가며, 겨울에는 있는 옷 없는 옷 죄다 껴입고 뒤뚱거려 가며 그림을 그린다고 청춘을 불사르던 작업실. 이 작업실들의 수난은 아마도 그놈의 철도가 주차장으로 변하고부터 나타나기 시작했다. 마이카 시대를 선도하며 자동차를 몰고 서울시 도로를 휘젓고 다니는 젊은 청춘들이 더 이상 기차가 다니지 않는 학교 앞으로 난 철도를 걷어 내고 난 공터에 차를 세우기 시작하면서 그 길가는 더 이상 가난한 학생들의 작업실 공간을 인정하지 않았다.

요상한 카페들이 들어서기 시작했다. 처음에는 이국적인 카페와 작업실이 잘 공존하는 듯 보였다. 하지만, 천정부지로 올라가는 집세, 특히 그 예쁜 주차장 공간이 있는 2층 양옥집을 부수고 4층, 5층 건물을 올리면서 인테리어에 돈을 발라 들어오는 호사스런 먹자 집들과는 도저히 삶을 같이 할 수 없었다. '꼬쬐쬐'하다는 것이었다. 구질구질해 보인다고 손가락질을 시작했다. 기똥찬 아이디어라고 칭찬 한 마디 듣지 못했다. 안집 부엌에서 밑반찬 챙겨 주시던 서글서글한 눈매의 꼬부랑 할머니도 돌아가셨다. 청춘들의 작업실은 서서히 변두리로 쫓겨났다. 꿈꾸는 청춘들이 비우고 간 자리는 어김없이 호화스

날아가는 비둘기 똥구멍을 그리라굽쇼?

런 인테리어로 장식된 카페가 들어섰다. 걸어서 학교에 갈 수 있는 정도의 거리에 학생들의 작업실 공간은 더 이상 존재하지 않았다. 버스를 한 번 타고 갈 수 있는 반경 십 리 안을 물색하기 시작했다. 물난리가 나서 북한에서 쌀을 지원받았던 망원동으로, 야당 당수가 살고 있다는 이유로 경비가 살벌해 개발이 멈춘 동교동 그리고 그 여파를 이어받아 1960년대의 우중충한 골목을 오랫동안 유지했던 연남동 그리고 아직 부자의 양식으로 2층 양옥집을 부술 생각을 하지 않고 있는 서교동이 학생들이 차지할 수 있는 작업실 공간의 대상이 되었다. 이 공간들은 강남 바람이 불면서 상대적으로 개발이 멈춘 지역이 되었다. 그래서일까? 상대적으로 낙후된 지역으로 남아 있으면서 이 지역들은 돈 없는 학생들이 꿈을 키우는 공간이 되었다. 꿈의 공간. 이 꿈의 유혹은 학생들에겐 사회적인 직무 유기로 이어졌다. 작업실이 얼마나 좋으면 졸업을 했는데도 취직을 거부할 수 있을까?

내가 졸업을 하던 당시만 해도 우리나라는 고도 경제성장세로 많은 디자이너를 필요로 했다. 졸업해 취직한 선배들은 학교로 사냥을 나왔다. 지금 졸업하는 학생들이 들으면 속 뒤집어질 이야기다. 학생들은 취직을 안 하겠다고 도망을 다녔다. 선배들은 학교 근처의 작업실 지도를 그려가며 너구리 사냥을 다녔다. 취직을 하지 않고 버티는 방법 중에 으뜸이 대학원에 입학하는 것이다. 가방끈을 늘여 보자는 속셈이 아니었다. 남들이 보기엔 그저 지저분한 환쟁이 소굴을 유지하기 위한 안간힘이었다. 그런데 무슨 돈으로? 글쎄, 나는 경제개념이 똑 부러지진 않았지만, 일주일에 두세 번 나가는 화실 아르바이트 벌

이가 대학원 등록금을 처리하고도 남았다. 그런 아르바이트가 아니더라도 회사 다니는 선배들이 회사의 넘치는 노가다(?) 물량을 얼마든지 공수해 주었다. 생각해 보면 사람보다 일이 많았던 시절의 이야기다.

그 좋은 시절은 다 지나갔나 보다. 얼마 전 한 신문에 대학가에서 학생들이 하숙방 구하기 힘들다는 기사가 실렸다. 뉴타운 열풍이 불어닥친 대학가에 학생들 수준에 맞는 방들을 부수고 아파트를, 빌라를 그리고 건물을 짓기 시작해서다. 사회가 요구하는 가격대 성능비의 도시공간에 젊은 청춘들이 쑤시고 들어갈 한 뼘 정도의 꿈의 공간은 학교 근처 어디에도 존재하지 않는다. 서울에만 대학은 수십 개가 넘는다. 대학을 다니는 학생들은 사지가 멀쩡한 데도 할 수 없이 부모의 피를 빨아야 한다. 학생 수준에 뼈 빠지게 벌어봐야 88만 원 정도라고 한다. 공부하면서 하는 벌이는 그보다 못하다. 그 돈을 쓰지 않고 모아도 한 학기 등록금도 안된다. 물가는 천정부지로 올랐는데, 학생 아르바이트 급료 수준은 내가 대학에 다니던 30년 전 가격에서 부동자세를 취하고 있다. 방학동안 돈벌이 나섰다가 사기만 당하고 교문 앞을 배회하는 속없는 학생들도 눈에 띈다. 서울은 더 이상 개천에서 용이 나올 수 없는 구조로 변화하고 있는 것이다.

10여 년 동안 조용했던 이 동네도 재개발로 들썩거리는 느낌이 드는 것을 보면, 그나마 2호선 전철역 근처에 나름 저렴한 공간을 구해 꿈을 꾸는 청춘들은 얼마 가지 않아 짐을 싸야 할 팔자가 될 것이 뻔해 보인다.

날아가는 비둘기 똥구멍을 그리라굽쇼?

## 트럭 화물 덮개로 가방을 만든 마르쿠스와 다니엘

짐을 싸는 청춘들은 잠시 휴식을 취한다. 쌓여 있는 이삿짐 속에서 현수막 천 쪼가리 들이 유난히 내 눈에 띄었다. 자세히 보니 그 천을 재활용해 큼지막하게 만든 가방에 이삿짐들을 담아 놓았다.

저 청춘들은 한국의 마르쿠스와 다니엘?

마르쿠스와 다니엘이 누구냐고? 유명한 프라이탁 가방을 만들어 낸 형제들이다. 그들의 창업은 아주 괴팍한 발상에서 시작되었다. 형제는 아주 지독한 스포츠 광. 하지만 마르쿠스는 천성적으로 혼자 놀기의 달인이다. 매일 혼자서 뚝딱거리고 뭔가 만들어 낸다. 어렸을 때 꿈이 훌륭한 수공업자가 되는 거랬다. 엉뚱하긴.

다니엘은 어떻고? 서커스 광대가 되고 싶었단다. 하여간 별났다.

어느 날 마르쿠스와 다니엘은 작업실 창문 밖을 물끄러미 바라보고 있었다. 디자인 작업을 하는 둘은 부족한 돈에 손가락만 빨고 있을 수밖에 없었다. 스케치 더미를 담아 가지고 다닐 만한 큰 가방이 필요한데, 맘에 드는 것을 장만하자니 돈이 모자랐지만 디자인을 전공했으니 어지간한 가방은 눈에 들어오지 않았다. 작업실 앞 도로엔 차들이 씽씽 달리고 있었다. 화물 트럭이 지나 갈 때마다 들리는 소음은 지독했고, 작업실 천장에서는 낡은 페인트 덩어리가 떨어지기 일쑤였다. 마르쿠스의 눈은 아무런 의미 없이 도로를 달리는 트럭을 따라 좌우로 움직이고 있었다. 바람에 펄럭이는 트럭들의 화물 덮개는 하루 종일 창밖을 바라보고 있는 두 형제의 지루한 눈을 자극하기에 충분했다.

프라이탁 형제의 발상은 언제나 사람들의 뒤통수를 때린다.
우리나라에 '컨테이너 하우스'가 있다. 컨테이너로 만든 가건물. 우리가
만든 이 가건물은 참 허접하다. 그런 허접하고 못쓰는 컨테이너를
가지고 가방 파는 매장을 만들었다. 얼마나 멋있게 변신을 시켰는지
이 컨테이너로 만든 매장은 취리히의 관광 명소가 됐다.

"저거 방수포지?"

뜬금없는 마르쿠스의 말에 다니엘은 고개를 끄덕였다.

"아주 튼튼하지."

다니엘의 말과 동시에 누가 먼저라고 할 것 없이 둘은 밖으로 뛰어나 갔다. 트럭 덮개로 생명이 다한 고물은 아주 쉽게 구할 수 있었다. 다니엘은 그 고물로 가방 만들 생각을 했던 것이다.

세상 젊은 청춘들을 열광시키고 있는 프라이탁 가방은 이렇게 만들어지기 시작했다. 그들은 작업실 바닥을 온통 뒤덮는 트럭 화물 덮개를 펼쳐놓고 자르기 시작했다. 자전거광인 다니엘은 방수포를 자르고 자전거 바퀴에서 빼낸 튜브를 덧대어 마감을 하였다. 어깨에 거는 끈은 자동차 안전벨트. 가방을 만드는 모든 재료는 폐품을 재활용한 것들이었다. 기름때가 묻어 빨아도 잘 지워지지 않는 얼룩, 자전거 폐타이어 튜브에서 나는 쾌쾌한 냄새, 이런 재료로 가방을 만든다는 것이 미친 짓이 아닐까?

두 형제는 자기들 가방을 만들고 난 다음 친구들 것도 만들어 주기 시작했다. 반응은 칭찬이 넘쳐 열광의 도가니였다. 대박이었다. 그들은 지금 한해 200톤이 넘는 트럭 방수포를 재활용하고 있다. 프라이탁 가방이 얼마나 잘나가면 짝퉁도 덩달아 난리다.

한번은 스위스의 유명한 대형 슈퍼마켓 미그로스에서 프라이탁 가방 짝퉁을 만들어 팔았다. 제품 이름을 프라이탁이라고 하긴 좀 뭐했는지, '도너스탁(프라이탁(Freitag)은 금요일이란 뜻이고, 도너스탁(Donnerstag)은 목요일이란 뜻이다)'이라고 이름을 붙이고 프라이탁

가방보다 훨씬 싼 가격에 팔았다. 소송이 붙고 난리가 났다. 결국 프라이탁 형제의 승리. 프라이탁 광팬들에게는 이 도너스탁에서 만들어 판 900개 가량의 가방도 수집 대상 품목이란다.

프라이탁 형제의 기발한 발상은 가방을 만드는 데서 끝나지 않았다. 취리히 중앙역 근처에 컨테이너 박스를 사용해 프라이탁 본점 매장을 만들었다. 전 세계의 관광객들이 그 매장을 보려고 취리히로 몰려든단다. 스위스 관광청 홈페이지에 프라이탁 매장은 관광 명소로 소개되고 있다.

많은 사람들이 성공한 프라이탁 형제들을 알고 있다. 30~40만 원을 호가하는 프라이탁 가방, 전 세계에 500개가 넘는 매장, 얼마나 가방이 잘 팔리면 물건이 딸려 우리나라엔 매장을 만들 생각이 없단다. 그렇게 잘나가는 그들도 돈 없이 꿈을 꾸던 작업실 시절이 있었다. 그들이 꿈꾸던 그 시절에 그들이 살고 있던 도시 공간은 그들을 경제적인 이유로 변방으로 내쫓지는 않았다. 오히려 그들이 하고 있는 엉뚱한 작업에 관심을 보이고 칭찬을 아끼지 않았다.

하지만 우리의 현실은 그렇게 여유가 없어 보인다. 서울에서 버티기 한판을 하려고 하는 청춘들의 입장을 생각해 보자. 특히 디자이너들에겐 서울이 유일한 생활터전이다. 게다가 어느 날인가 서울은 디자인 수도가 되었다. 디자인 수도? 그럼 적어도 서울엔 세상을 깜짝 놀라게 할, 미래의 디자이너들이 꿈을 꿀 공간이 어디엔가 있음직한 도시가 아닌가? 그런데 서울의 현실은 왜 이리 꿈꾸는 청춘들에게 각박해져만 가는 것일까?

날아가는 비둘기 똥구멍을 그리라굽쇼?

길거리로 나앉은 이삿짐을 보며 동네 사람들은 구질구질한 사무실 하나가 이사를 가니 속이 후련하다는 눈치다. 평소에 밤늦게까지 시끄럽게 북새통을 떨고 뻑하면 길거리에 쓰레기 같은 것을 널어놓으니 고운 눈 한번 보내줄 리가 없었을 것이다. 집값 떨어뜨리는 것들은 어서 이사 가야 한다는 말도 들린다. 서넛의 청춘들은 말없이 이삿짐을 나르고 있다.

이삿짐을 들고 떠나가는 청춘들에게는 나라에서 떠드는 포장지 번지르르한 디자인 운동은, 버스를 두 번 이상 갈아 타며 가야 하는 먼 동네 이야기쯤으로 들릴 것이다.

내가 흔글이 망한다고 해서 분기탱천해 아무런 조건 없이 일해 준 광고다. 아쉽게도 그 어떤 노력도 소용없이 아래 한글은 외국의 투자회사로 넘어갔다. 실망스러워 술도 많이 마셨다. 이 광고를 보면 입맛이 쓰다. 내가 대한민국 국민이라는 것이 창피할 뿐이다.

# 윈도우즈에 세 들어 사는 한글

퇴근하고 집에 가니 초등학교 4학년인 막내 아이가 숙제를 한다고 거실에 놓여 있는 컴퓨터 앞에 앉아 키보드를 또닥거린다. 진땀을 흘리며 낑낑거리는 모습이 안쓰럽게 보였지만, 어느새 커서 컴퓨터를 만지고 있다는 것이 대견해 식탁에 앉아 애쓰는 아이를 바라만 보았다. 급기야 아이는 거실 바닥에 벌러덩 누웠다. 아이는 그제야 아빠가 집에 돌아왔다는 것을 알아차렸다.

"아빠, 아빠, 아빠, 아빠."

아이는 벌떡 일어나 달려와 내 손목을 컴퓨터 앞으로 잡아끌었다.

"야 이놈아, 니가 노홍철이냐, 말을 왜 그따위로 해."

아이들은 참으로 매스컴의 영향을 무방비로 받아들인다. 아이는 순진하다. 아빠의 호통에 금방 말이 공손해진다.

"아빠, 저 좀 도와주세요."

못이기는 척하고 컴퓨터 앞에 앉아 보니 아이는 파워포인트로 숙제를 하고 있었다.

"아래 한글로 하지, 왜?"

무심한 아빠의 질문에 아이는 멍하니 쳐다보며 말했다.

"선생님이 파워포인트로 하라 했어요."

"하기야……."

파워포인트는 순식간에 진화했다. 글자가 나타났다 사라지고 색깔이 변하고 상하좌우로 움직이고 요지경이다. 멀티미디어 시대를 살아가는 아이들에겐 진화를 멈춰버린 혼글은 눈에 차지 않을 것이다. 나는 그 위대했던 '혼글'의 신화가 이렇게 무너지는구나 라는 생각이 들었다.

## 한자문화권의 절대 지존이었던 혼글

우리나라 사람들은 참으로 나쁘다는 생각이다. 지금으로부터 15년 전 그러니까 1990년대 초반 아직 윈도우즈가 세상에 없었던 시절, 그때는 도스의 세상이었다. 그때 혼글은 천하무적 워드프로세서였다. 연변의 우리나라 동포뿐만 아니라 북한에서도 혼글은 인기 최고였다. 통일은 그렇게도 될 수 있을 것 같았다. 전동 타자기는 수동 타자기를, 혼글은 전동 타자기를 세상에서 사라지게 만들었다. 혼글은 우리나라 컴퓨터 보급에 앞장섰다.

그런데 이상하게도 그 환상적인 프로그램을 만든 친구들이 어찌 스티브 잡스가 '데스크톱'이라는 플랫폼을 만들고 세상을 향해 선전포고 했을 때 그냥 바라만 보고 있었을까? 세상에 10%도 되지 않는 매킨토시 컴퓨터라고 방심한 것이었을까? 곧이어 빌게이츠가 윈도우

날아가는 비둘기 똥구멍을 그리라굽쇼?

즈를 만들어 중원으로 나왔을 때도 아직 늦지 않았거늘, 왜 그 윈도우즈에 전세 살 생각을 했을까?

'혼글 95' 윈도우즈 버전은 그렇게 비극을 잉태하고 우리 앞에 선보였다. 내가 알기로 그때까지만 해도 이 동북아권의 사람들은 윈도우즈가 아니라 혼글이 필요했다. 그때도 늦지 않았다. 그때까지만 해도 미국이 중국을 적국으로 간주하고 윈도우즈를 공급하지 않았으니까 말이다.

혼글은 그렇게 한자문화권의 절대 지존이었다. 불행일까? 컴퓨터는 돈을 주고 사지만, 소프트웨어는 절대 돈을 들일 수 없다는 민족에게 IMF가 닥쳐왔다. 그런 불법 복제의 아수라장 속에서 겨우 경제적 안정을 취할 수 있었던 혼글은 무참히도 무너지기 시작했다. 이때 빌게이츠는 혼글에 '엔젤'로 다가왔다. 혼글의 고유 권한을 최대한 보장한 채 수천 억을 제안했다. 이 사실을 안 우리나라 국민들의 반응은 어땠나? 혼글을 불법 복제해 쓰던 그들은 민족기업을 그렇게 넘기면 안된다고 아우성을 쳐 댔다. 이찬진은 장고에 들어갔다. 그리고 그 엄청난 부를 포기하고 위대한 영웅을 선택했다. 그러나 국민들은 보란듯이 혼글을 불법 복제해 써 댔다.

혼글은 경제 위기 속에 8·15 독립 버전을 출시하고 기존 가격의 반의 반 가격으로 국민들에게 호소했다. 국민들의 반응은 냉담 그 자체였다. 아마도 우리는 하루살이 아이큐였나 보다. 혼글은 그렇게 무너져 내렸다. 윈도우즈로 전세살이를 시작한 혼글은 무참히도 난도질 당했다. 빌게이츠는 윈도우즈라는 집 한 채를 대충 지어 놓고 마크 앤드

류슨의 네스케이프를 익스플로러로 잡아먹더니, 이제 '엠에스워드'를 만들어 혼글을 박대하기 시작했다.

윈도우즈에서 나가라는 것이다. 자기 집 하나 장만 못해 오갈 데 없는 혼글은 자신의 귀중한 노하우를 그렇게 하나 둘씩 벗어 주기 시작했다. 곶감 빼먹듯 혼글의 노하우를 빼먹은 엠에스워드는 막강해지기 시작했다. 엑셀을 붙이고 드디어 파워포인트를 붙인 것이다. 그리고 윈도우즈를 팔면서 디폴트로 윈도우즈 오피스 패키지를 팔기 시작했다. 마치 온 국민이 내야 하는 전기세에 TV수신료를 붙여서 받아 내듯이 말이다.

혼글이 민족기업이라고 외치던 불법 복제의 천재들도 어쩔 수 없이 엠에스워드에는 돈을 지불해야만 했다. 이젠 그들도 불완전한 윈도우즈 프로그램을 완성시키기 위해 자신들이 밤새워 설치하면서 돈을 지불해야 한다. 이렇게 될 줄 몰랐단 말인가?

일본 글자회사 덕에 탄생한 한글 글꼴 명조체와 고딕체

내가 이야기를 하면서 너무 흥분했나 보다. 초등학교 4학년인 아이는 그저 눈만 껌뻑이며 아빠의 처분만 바라고 있다. 아이는 아빠의 긴 침묵을 참다 못해 가느다란 목소리로 질문을 한다.
"아빠, 왜 여기서는 영어는 예쁘게 보이는데 한글은 이렇게 엉성해요?"
아이 질문에 마음이 울컥한다. 나는 마음을 가다듬고 다시 이야기를 시작한다.

날아가는 비둘기 똥구멍을 그리라굽쇼?

"아주 오래된 이야기란다. 한글은 누가 만들었지?"

아주 쉬운 내 질문에 아이는 화색이 돌면서 "세종대왕!"이라 큰 소리로 대답했다. 한글은 분명히 세종대왕이 만드셨다. 우리는 분명히 그 세종대왕이 만든 한글을 사용한다. 그런데 지금 우리가 쓰는 글자는 누가 디자인한 것일까? 아는 사람도 거의 없지만, 궁금해 하는 사람도 없다.

"옛날에 최정호라는 사람이 있었단다."

아이 앞이지만 나는 서슴없이 담배를 꺼내 물었다.

"그 옛날에 경기고등학교를 졸업하고 일본에 유학도 다녀온 사람이란다."

최정호는 글자가 좋아 손가락에 물집이 생겨 터지도록 글자를 써 댄 사람이다. 그 좋은 학벌로 돈 되지 않는 글자 쓰는 일을 선택한 것이다. 지금은 산돌커뮤니케이션의 석금호 사장도, 윤디자인연구소를 만든 윤영기 소장도 준재벌로, 글자를 만들어서 먹고 살 만한 세상이 되었다. 하지만 최정호, 이 양반 살아 생전 그런 호강은 없었다. 그 양반 성격이 좋아 술 한 잔 받아 주면, 술김에 글자 써 주고, 찾아와 죽는 소리를 하면 공짜로 글자 써 주고, 푼돈을 쥐어 주면 주는 대로 고마워했다.

사람들은 그를 그렇게 이용해 먹었다. 그러던 어느 날 일본의 글자회사들이 그 양반에게 한글을 써 달라고 엄청난 돈을 싸들고 와 부탁을 했다. 우리나라에 인쇄용 글자 찍는 기계를 팔아야 하는데 그 기계에 들어갈 글자 디자인을 부탁한 것이다. 우리는 왜 그 양반 등칠

생각만 했지 그런 기계를 만들 생각을 못했나? 그렇게 일본 글자회사 덕으로 우리가 지금 쓰고 있는 명조체라는 글자와 고딕체라는 한글 글꼴이 탄생했다.

그런데 '명조체' 그리고 '고딕체'. 이름이 좀 이상하지 않나? 중국 식민지도 아닌데 우리나라를 대표하는 글자꼴이 명조체라니 이상하다.

아이야, 이야기를 잘 듣거라. 명나라가 누가 세운 나라냐? 가난한 농부 출신인 주원장이 세운 나라다. 주원장은 황제가 되어 과거제도를 만들었지. 과거 시험을 보는데 과객들이 답안지에 쓴 글자들이 가관인 게야. 어떤 이는 예서체로 어떤 이는 해서체로 또 어떤 이는 일필휘지 초서로. 가지각색이니 어디 채점이 가능하겠어? 그래서 답안지에 쓰는 글자체를 해서와 행서의 중간 정도 글자체로 정한 것이지. 너도 나중에 대학가는 시험을 볼 때 '수성사인펜'으로 답안지를 써야 한단다. 아니면 불합격 처리가 되지. 그런 것이지.

그 명나라가 정한 글꼴을 기본으로 일본은 자국의 히라가나 글자꼴을 만들었단다. 그리고 우리나라에 글자 찍는 기계를 팔려고 그 글자꼴과 같은 모양의 한글을 디자인해 달라고 최정호에게 부탁한 것이지. 일본은 외래어를 표기하는 글자꼴이 별도로 있지. 가타가나라고 하지. 그 가타가나의 글꼴을 만들고 고딕이라는 이름을 붙였단다. 그리고 한글도 그 글꼴에 맞게 디자인한 것이지. 그래서 우리가 쓰고 있는 한글의 대표적인 두 개의 글꼴이 명조와 고딕으로 불리게 된 것이란다.

날아가는 비둘기 똥구멍을 그리라굽쇼?

참으로 어이가 없는 일이다. 그렇게 일본의 글자회사들은 글자 찍는 기계를 만들어 최정호에게 준 돈의 억만 배를 챙겼다.

영 엉성해 보이는 파워포인트의 한글

한자는 글자를 이루는 획이 복잡한 형태가 많아 글자와 글자 사이가 일정해야 한단다. 그런데 일본은 한자를 쓰지 않고 획을 간단하게 만든 약자를 사용하면서 글자 획을 간단하게 만든 일본문자에 어울리게 만들었으니 한자와 같은 간격을 사용하면 벙벙해 보인다. 그래서 그들은 글자와 글자 간격을 한자보다는 조밀하게 붙여 쓰는 습관이 생겼다. 우리가 사용하는 글자 찍는 기계를 일본이 만들었고, 한글도 한자보다는 글자 획이 단순하니 일본의 글자 나열 방식을 아무런 생각 없이 따라했던 것이지.

그러다가 우리를 해방시켜 줬다고 떠들어 대는 미국에게 찰싹 달라붙은 것이지. 그래서 동북아 문자들이 띄어쓰기를 하지 않는 문화임에도 불구하고 세종대왕도 속여 가며 한글의 띄어쓰기가 시작된 거야.

글자꼴 운영방식에 아무런 생각 없이 세종대왕만 들먹이던 우리는 어느 날 갑자기 난감해진 것이다.

글자와 글자가 서로 다른 폭을 가지고 있는 알파벳은 그 글자 간격을 아주 과학적으로 연구한 것이지. 세종대왕이 한글을 과학적으로 만들었지만 그 어린 백성들은 한글을 무시하고 살았고. 그나마 깨어있던 최정호는 88서울올림픽이 열리기 한 해 전에 18평짜리 전셋집에

신문들의 글자꼴이 나름대로 다양하다고 말을 하지만 일반적으로 분간이
안 간다. 신문사들마다 자기 신문의 글자가 개성이 있고 읽기 쉽다는데
알 수 없는 노릇이다. ≪한겨레신문≫은 애정이 가는 신문사다. 그래서
열린 글자꼴로 가자고 제안했다. 열린 글자꼴이란 디자인계에서 삼벌식
글자꼴을 말한다. 아직 새롭고 적용하기 힘들다. 100년 후를 생각해 보자.
지금 사용하는 신문사 글꼴이 100년 후엔 얼마나 발전할 수 있겠나?
≪한겨레신문≫의 이 글자꼴은 100년 후에 얼마나 발전해 있을까?

서 세상 아무의 관심을 받지 못한 채 쓸쓸히 돌아가셨지. 그 모습이 얼마나 서러웠으면 그의 아들이 미국으로 이민 가서 슈퍼마켓에서 일하는데, 한국을 쳐다보기도 싫다고 한다.

아이야, 그래서 네가 지금 숙제를 하면서 고통을 당하고 있는 것이란다. 과학적으로 연구해서 만든 영문 알파벳과 과학적으로 창제됐지만 전혀 비상식적으로 취급되어 온 한글이 파워포인트라는 프로그램에서 서로 대비되어 보이는데, 그 아름다움 정도가 같을 것이라 생각한다면 참으로 멍청한 것이다. 빌게이츠는 절대로 한글의 그런 문제를 해결할 사람이 아니다. 아마도 한글을 버리고 영어를 사용하라 할 것이다. 우리는 그런 한글의 미학적인 문제를 해결한 흔글을 버리고 파워포인트로 옮겨 타기 시작했다. 그리고 한글이 못생겼다 타박을 시작한다.

내 앞에서 눈동자 말똥거리며 이야기를 듣고 있는 아이가 숙제를 하면서 끙끙거린 이유가 다 우리의 한글에 대한 잘못된 사고방식 때문이다. 차라리 이 아이들은 우리 세대보다 희망이 보인다. 이 아이들은 돈을 내고 글자를 산다. 그리고 자랑스럽게 그 글자를 휴대전화에서 사용한다. 그렇게 글자 디자인에 돈을 지불하는 것이 당연하다고 생각한다.

그 아이가 내 염장을 지른다.

"아빠, 아빠는 디자인도 잘하고 글자도 만들 줄 알면서 왜 파워포인트에서 멋있게 보이는 글자는 안 만들어?"

아서라, 아이야. 우리나라는 아직 돈이 있는 곳에는 뜻이 없고, 뜻이

있는 곳에는 돈이 없는 나라란다. 너희들이 크면 가능할 것이다. 그러려면 잘 들어 두어라.

너는 한글이 몇 자인지 아니? 만천백하고도 칠십이 자란다. 세종대왕은 스물여덟 자를 만드셨다고 했지만, 이놈의 한글이 진화를 어떻게 했는지 그리도 많아졌단다. 그렇다고 세종대왕이 만든 스물여덟자가 온전히 남아 있는 줄 아느냐. 아니란다. 타자기에 들어가기 위해한글은 다이어트를 했단다. 그래서 열일곱 개의 자음 중에 열네 개만살아남았고, 열한 개의 모음 중에서 한 개가 사라졌단다. 아빠가 그런 것은 아니지만 책임을 통감한단다.

## 글자꼴은 진화한다

나는 몇 년 전 ≪한겨레신문≫에 새로운 신문글자꼴을 제안했다. 한글은 진화해야 한다고 했다. 그리고 ≪한겨레신문≫은 진보언론이니까 발전 가능성이 있는 글자꼴을 선택해야 한다고 했다. 세종대왕이만든 한글은 그 자소마다 개성이 있어 마땅히 자기 자리에 걸맞는크기가 있어야 하거늘 그동안 어찌해서 제한된 공간 안에 구겨놓은모양으로 진화했다. 그런 글자꼴은 보수 언론에 기증하자고 했다.

신문들을 봐라. 저마다 글자 디자인이 다르다고 말을 하지만 그게 어디가 다른지 쉽게 알 수 있느냐. 그 글자들은 이제 진화가 거의 끝나가서 그렇다는 생각이다. 한글은 21세기 미래 문명에 맞는 디자인이필요하다. ≪한겨레신문≫은 흔쾌히 내 제안을 받아들였다. 그들은신문 최초로 가로쓰기 신문 편집디자인을 선택했듯이 열린 글자꼴

을 선택했다.

그들은 또다시 고행의 길로 들어선 것이다. 그들이 선택한 글자꼴을 운영하기 위한 새로운 디자인을 연구해야 하기 때문이다. 목표는 세종대왕이 만든 한글의 과학성을 이어받은 글자 디자인이다. 그 일에는 당연히 불편함이 따를 것이다. 돈도 많이 들 것이다. 그럼에도 불구하고 시행착오도 따를 것이다. 그 모든 것을 위해 때를 기다릴 줄 아는 기다림의 지혜가 있어야 한다.

디자인은 혁명이 아니다. 특히 글자 디자인은 절대로 혁명적일 수 없다. 왜냐하면 그 글의 주인인 독자와 함께 커 나가야 하기 때문이다. 그 지난한 과정을 거치며 ≪한겨레신문≫의 글자꼴은 진화할 것이다. 그런 모습을 보며 지금보다는 더 많은 사람들이 한글의 글자꼴에 관심 갖기를 바란다.

자고나면 새로워지는 문명 속에서 한글이 스스로 진화할 수 있는 관심이란 자양분이 필요하다. 그래야 우리 아이들은 더 이상 불편함 없이 한글을 사랑할 수 있다. 그 아이들은 분명 한글에 대한 사랑의 표시로 아낌없이 돈과 시간을 투자할 것이다. 그 아이들의 후회 없는 선택을 위해 나도 노력할 것이다.

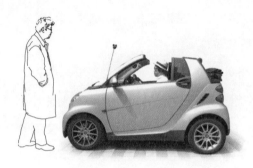

디자이너들 중에는 얼리어답터가 많다. 호기심이 많기 때문이다. 그래서
남들보다 빨리 신제품을 사지 못하면 혹은 영화를 개봉 첫 회에 보지 못하면
정서불안이 된다. 이 놈 이름, 주홍근. '빨근이'라 부른다. 그가 하는 짓을
보면 홍근 보단 빨근이 훨씬 더 잘 어울린다. 약간 삐딱한 사고방식. 스승인
내게 툭하면 들이 댄다. 신기한 물건을 사면 내게 달려와 염장을 지른다.
그래도 귀엽다. 청출어람. 그놈에게 배우는 것이 많다.

# 이게 자동차야, 장난감이야?

"선생님, 제가 요번에 벤츠 한 대 장만했습니다."

평소에 전화해도 연결이 잘 되지 않는 제자 놈이 전화해 밥을 산다는 말끝에 자랑을 한다.

"돈 많이 벌었구나! 야, 대단하다."

겉으론 대범하게 말을 받았지만, 뱃속에선 배알이 살짝 꼬인다. 엎어지면 코 닿는 데가 그놈 사무실인데 차를 몰고 온다고 주차장도 비워 놓으란다.

"에게, 차가 뭐이래, 반 토막이잖아?"

충분한 공간임에도 불구하고 조심스럽게 아니 아주 폼을 재며 일부러 여유 있게 주차하는 그놈을 향해 나는 빈정거렸다.

그놈이 몰고 온 차 이마엔 분명 벤츠 마크가 붙어 있기는 한데, 뭔 차가 꼬리는 떼어 버리고 반 토막만 다닌다냐.

"돈이 없어 반만 산거야?"

나는 차를 세우고 내리는 그놈에게 연신 꼬장질을 해댔다.

"어유, 선생님도 무식하시긴."

이리저리 흠을 잡아 대는 내가 불쌍해 보인다고 그놈은 혀를 찬다.

"선생님, 이 차가 벤츠에서 심혈을 기울여 만든 스마트 자동차예요. 이게 연비가 어떻게 되는 줄이나 아세요? 리터당 24킬로에요. 이런 고유가 시대에 이만한 차가 어디 있어요."

그놈 나에게 독일에서 공부한 거 맞냐고 묻는다.

"글쎄, 워낙 오래전 일이라……."

나는 일단 말꼬리를 내렸다. 이상해도 너무 이상하다. 벤츠가 미쳤지. 어찌 저런 쪼그마한 차를 만든단 말이야. 곧 죽어도 벤츠인데.

## 반 토막 나 보이는 자동차

독일은 자동차를 잘 만든다. 여기서 '잘 만든다'는 뜻은 사람들이 주저 없이 나이에 따라 자동차를 선택한다는 의미다.

학생 때는 중고차. 중고차를 사서 타고 다니다 잘 정비해 되팔아 돈을 번다. 졸업을 하면 일단 파우베(VW)를 산다. 말뜻 그대로 국민차다. 사회 경력이 쌓이면 베엠베(BMW). 비즈니스맨을 위한 차다. 그리고 벤츠를 꿈꾼다. 그렇게 벤츠는 정상에 있다. 아우디는? 계보에 끼지도 못한다. 아우디를 사느니, 야레스 바겐(Jahres Wagen ; 3년 이하의 중고차)을 사겠다고 한다. 미국 자본이 독일로 들어와 세운 자동차 회사라는 이유 때문이다. 한마디로 자동차 하면 독일인데 어디 감히 돈으로 설칠 생각이냐다.

독일 국민의 이런 자부심이 1990년대 초부터 금이 가기 시작했다. 벤

날아가는 비둘기 똥구멍을 그리라굽쇼?

츠가 약을 먹었다고 했다. 차가 어이없이 고장 나고, 아우토반에서 다른 신차들에게 밀리기 시작했다. 그동안 쉬쉬했던, 벤츠는 농부들이나 타는 차라는 말이 현실로 드러난 것이다. 벤츠는 힘이 좋아 트랙터를 끌고 다닐 수는 있지만, 고속도로에 들어서면 르노피오(르노사에서 만든 경차, 기름 냄새만 맡아도 달린다는 농담이 있다) 뒤꽁무니도 따라가지 못한다는 소문이 사실로 드러난 것일까.

1990년대 중반까지 벤츠는 정말로 돈 먹는 기계의 대명사가 되었다. 그런 사실을 알고 있는 나는 우리나라에서 돌아다니는 벤츠를 보면서 속으로 웃음을 삼켰다. '저 차를 유지하려면 참으로 쓸데없는 돈 많이 들겠다!' 아마도 벤츠를 몰고 다니는 그 양반들 수업료 꽤나 물었을 것이다. 왜냐고? 폼 재려고 차는 샀는데, 이놈의 차가 내가 잘못을 해서 움직이지 않는 것인지 아니면 차에 하자가 있어서 그런 건지 알 길이 있나. 독일 놈들이 머리에 총 맞았나, 그런 국익에 하나도 도움이 되지 않는 천기누설을 하게.

어쨌든 독일 국민도 버린 벤츠는 우리나라 사람들처럼 큰 차로 폼을 재려는 사람들에겐 아직 인기가 있다. 그런 벤츠가 미친 것인지 정말로 약을 먹은 것인지, 이런 반 토막짜리 자동차를 만들었다니, 쉽게 이해가 가지 않았다. 이건 역발상도 보통을 넘어 도발적이다.

제자 녀석이 이젠 머리가 컸다고 담배를 하나 꺼내 물고 내게 불을 달란다. 그리곤 흐뭇한 눈으로 자동차를 바라본다.

"저 차가 말이에요, 조립식이에요. 엔진과 구동장치를 기본으로 만들어 강철 프레임을 돌리고 그 위에 문짝이고 보닛이고 모조리 소비

영화 '트랜스포머'를 보면 로봇이 변신을 한다. 몇 가지로 변신을 할까?
열 가지도 안된다. 이 코딱지만한 자동차는 무지막지한 변신을 한다.
여기에 보여 준 스물여덟 가지 변신은 정말 일부분이다. 백 가지도
넘는다. 컨버전스 디자인이니 유비쿼터스니 어려운 말 필요 없다.
자동차가 싫증날 때, 알아서 변신할 수 있는 디자인이 최고다.

자가 알아서 조립하면 돼요. 디자인도 백 가지가 넘어요. 소비자가 알아서 취향대로 선택하란 말이죠."

그놈 그러고 보니 갑자기 자동차에 대해 유식해졌다.

"자동차는 세 부분으로 나뉩니다. 자동차의 앞부분, 즉 보닛과 앞 유리창 뼈대 부분을 A필러(pillar), 그리고 자동차 옆을 보면 앞문과 뒷문이 있는데, 그 중간의 뼈대가 B필러, 그리고 뒷문과 뒤 유리창 사이의 뼈대를 C필러라고 합니다."

그놈 말하면서 아주 폼을 잡는다. 보통 자동차들은 C필러 부분에 특징을 두고 다양하게 디자인한다. 그런데 지금 내 눈앞에 있는 벤츠는 이 C필러 부분을 확 없애 버린 것이다. 그래서 반 토막이 나 보이는 것이다. 이런 디자인을 누가 한거야?

저 차 자세히 보니 프랑크푸르트 갔을 때 모터쇼에서 봤다. 그래, 맞아 독일 친구가 그때 내게 귀에다 대고 그랬다. "벤츠가 미쳤다"고. 독일에 내로라하는 디자이너들을 다 제쳐 두고 스와치 시계 디자인하는 것들에게 디자인을 해 달라고 뛰어갔단다.

"걔들이 코딱지만한 시계나 만들 줄 알지, 어찌 이 복잡한 자동차를 디자인할 수 있겠어. 그러니 상어가 꼬리를 잘라 먹은 것 같은 이런 장난감을 디자인했지."

그땐 나도 고개를 끄덕였다. 당시 독일 신문들도 그 장난감에 너무나 엄청난 개발비를 들여 조만간 벤츠가 문을 닫을 수도 있으며, 벤츠의 신화는 끝이 났다는 등 호들갑을 떨어 댔다.

　　　　　　　　　　　날아가는 비둘기 똥구멍을 그리라굽쇼?

## 2인승 자동차가 사치품인 이 나라에서는 경차도 5인승이다

나는 한국으로 돌아오면서 그 일을 까맣게 잊어버렸다. 나는 아이가 셋이다. 그 토끼 같은 아이들이 나에게는 살아 움직이며 재롱을 떠는 벤츠고, 그 벤츠들은 각각 벤츠를 유지하는 비용보다 조금 더 써 대고 있다. 고로 벤츠는 내 당대에 현실이 될 수 없다. 그래서 남이 벤츠를 사면 배가 아프다. 또 다른 이유는 내 토끼들은 이미 비대해져 가족 모두가 움직이려면, 7인승도, 9인승도 모자라 11인승을 타야 한다. 여자들은 정말로 짐도 많다. 더 말하면, 실수할 수 있으니 이 이야기는 고만하련다.

어쨌든 나는 지금 현실적으로 큰 차가 필요하다. 이런 고민은 두 해전부터 슬슬 시작되었다. 지금 내가 비즈니스를 한다고 타고 다니는 차는 대한민국에서 가장 평범한 5인승 승용차다. 특별한 일이 아니면, 혼자 타고 다니니 기름값이 아깝다. 그래서 경차를 생각해 보았다. 그리고 11인승 승합차를 사서, 어머님이 소래로 새우 사러 가실 때 여러 식구들이 따라가 그 양반의 단골집도 알아 두고 물건 사는 노하우도 배우면 좋겠다는 생각이다. 노인네 두 분만 달랑 사시니 손주놈 눈에 밟혀 아이스크림 가게도 그냥 지나치지 못하신다. 그런 부모 놔두고 우리 다섯 식구만 차 타고 붕붕거린다는 것이 자식된 도리가 아니다. 자식 키우고 부모님 살아 계시는 나 같은 40대 비즈니스맨에게 5인승 자동차는 아무런 매력이 없다.

웃기는 것은 우리나라는 경차도 5인승이다. 대한민국 국민의 표준 신장이 경제개발 5개년계획 이전이라면 몰라도 그건 절대 다섯 명이

타지 못한다. 무늬만 5인승일 뿐 대부분 혼자 타고 다닌다. 2인승 자동차는 우리나라에서 사치품으로 취급한다. 카풀하는 문화도 아니고, 조폭도 아닌데 쓸데없이 서너 명씩 몰려다니라고 나라에서 나서서 조장한다. 왜 터널에서도 세 명 이상 몰려다니는 차엔 돈을 받지 않고 있지 않나. 그리고 경차들은 치명적인 하자가 있다. 도로에 뱉은 껌에 차바퀴가 붙어 서 버린다고 하질 않나, 사고가 나 다 찌그러진 차를 엿장수가 저울로 쟀더니 엿 한 가락 값이라고 하지 않나.

차 주인에게 자존심 상하는 이런 말들은 다 견딜 수 있는데, 내게 결정적인 문제는 내 키가 184cm라는 것과 차의 디자인이 꽝이라는 것이다. 아주 심하게 자존심이 상할 정도다. 그래서 내가 경차를 탄다고 했을 때, 모두가 양손을 내저었다. 차 운전석에 앉아 있는 내 모습을 상상하면 우스꽝스러울 뿐만 아니라 그런 안목으로 디자인을 한다면 당연히 사업 망할 행동이다. 그래서 지금까지도 어쩌지 못한 채, 11인승 승합차도, 경차도 꿈꾸는 미래로 남겨두고 5인승 자동차를 몰고 다닌다.

다른 나라들은 경제가 어렵다고 2인승 '시티카'를 만들어 속속 발표하기 시작했다. 2인승, 우리는 이 두 명 타는 자동차를 보통 상당한 값이 나가는 스포츠카로 알고 있다. 물론 세금도 비싸다. 그래서 우리나라 경차는 그 조그만 차가 5인승이다. 국민 평균 신장도 늘었건만 주구장창 5인승을 주장한다. 그래서 수많은 '나홀로 운전족'들은 버스운전자들의 눈총을 받으며 출퇴근을 하고 있다. 그들에게 2인승은 사치가 아니라 분명 현실일텐데……

'Das Best oder nicht!'

내 앞에서 애마를 바라보며 뻐기는 이놈은 당연히 대한민국 국민이다. 나같이 얼빵하게 '미워도 다시 한번'은 그의 인생관엔 없다. 오히려 나에게 지지리 궁상은 고만 떨라고 차를 몰고 온 것이다.

그놈은 마지막으로 차값을 말하며 내가 47년 보존해 온 국민성을 'TKO'시켰다.

자본주의 국가의 디자인 경쟁력은 '가격대 성능비'다. 성능이란 무슨 뜻일까? 그것은 벤츠가 한 세기를 우직하게 지켰던 모토에 있다. 'Das Best oder nicht!' 최고가 아니면 만들지 않는다. 벤츠는 한 세기 동안 '힘과 스피드'로 그 기술을 자랑했다. 그들은 세계 최초로 시속 250km를 넘는 엔진을 개발하고, 세상 최고의 자동차로 인정받으며 더 이상 자동차 경주

자동차를 집 앞 수퍼에서 팔 생각이란다. 그래서 대형 마트의 주차장에 유리로 집을 지어 이렇게 자동차를 쌓아 놓고 판다.

에도 나가지 않았다. 벤츠는 그들이 가지고 있는 기술력에 취해 발전하는 세상을 간과했다. 그러나 그들의 모토가 뭐였는가? 'Das Best!' 최고. 그들은 최고의 의미를 다시 해석했다. 기술이 평준화된 이 마당에 벤츠는 기술이 아닌 다른 무엇이 필요했다.

그래서 그들은 과거 메르체데스(Mercedes)의 신화를 떠올렸다. 오스

트리아 자동차 판매 거상의 딸, 메르체데스. 그 소녀의 아름다움에 반해 우직하게 보이기만 했던 벤츠는 '메르체데스 벤츠'로 변신해 우아한 벤츠로 탈바꿈하고 자동차 세계의 정상을 차지했다. 그들은 이제 또 다른 메르체데스가 필요했다. 새로운 디자인이 필요했다. 그들은 스위스로 달려갔다.

시계로 유명한 스위스. 누구나 스위스의 명품시계를 갖고 싶어 한다. 그러나 비싸다. 그런 세상 사람들의 소원을 들어준 스와치. 그 시계를 디자인한 팀에게 그들은 머리를 조아리며 부탁을 한 것이다. "모든 세상 사람이 스와치를 가지고 있듯 벤츠도……." 벤츠는 이제 더 이상 머리 위에 이고 살아야 하는 상전이 아니다. 벤츠, 그렇게 환골탈태해 내 눈앞에 놓여 있다.

그에 비해 우리는 문제가 심각하다. 벤츠는 이미 우리나라 사람들의 속성을 간파해 버렸다. 이 스마트 자동차는 기존 벤츠에 비해 수익성이 떨어진단다. 오지게 폼만 생각하는 국민성이니, 말레이시아에도 중국에도 그리고 아프리카에도 들어간 스마트 자동차 대리점이 우리나라엔 없단다. 비싼 자동차가 잘 팔리는데 굳이 경차로 수익성을 떨어뜨릴 일이 없는 것이다. 그래도 살 놈들은 다 알아서 산다.

우리는 '빨리빨리'와 '대충대충'으로 순간의 돈벌이에 눈이 멀어, 기술력도 경쟁력도 제대로 갖추지 못하고, 인건비마저 뒤따라오는 중국에 경쟁력을 잃은 지 오래다. 가벼운 차량 사고에도 수리비는 100만 원이 훌쩍 넘는다. 그 100만 원이면, 벤츠의 껍데기를 새 것으로 확 갈아버릴 수 있다.

날아가는 비둘기 똥구멍을 그리라굽쇼?

우리나라 중형차 한 대 값이면 살 수 있는 벤츠. 어차피 서울이라는 도시 안에서 쳇바퀴 돌 듯 도는 내 일상. 그 도시는 내게 시속 20km 넘는 것을 허락하지 않는다. 배기량 600cc면 충분하다.

운전석에 앉았다. 키 큰 내게도 넉넉하다. 수원 가는 기름으로 대전을 간단다. 길 가는 사람 모두가 차에 앉아 있는 나를 보고 부러운 시선을 보낸다. 먼 미래로만 느껴졌던 11인승 승합차가 더불어 눈앞으로 다가오고 있다. 오늘 이후 기업들이 조국과 민족을 팔아 국산품 애용만을 외치며 더 이상의 디자인 개선 노력을 하지 않는다면, 나도 세계 시민의 한 사람으로써 단호한 결정을 내리련다.

정말 사람들 빠르다. 인터넷에 들어가 보니 '스마트카'의 동호회가 여기저기 생겼다. 사진들도 무진장 올라와 있다. 좋은 것은 그렇게 입소문으로 퍼진다.

phantom

숫자의 모양이 아주 독특하다. 특히 1자의 모양을 잘 봐 두기 바란다.

# 짝퉁 공화국

"그 시계도 혹시 로만손?"

애써 손목을 내밀어 폼을 잡던 시계 주인은 김빠진다며 눈을 흘긴다.

"이게 얼마짜린데……."

알 거 다 아는 놈이 비싼 밥 먹고 헛소리 한다고 핀잔을 받았다. 요즈음 프랭크 뮬러 시계가 주변에서 심심치 않게 눈에 띈다. 비싼 시계 차고 폼을 잡는 모양새가 꼴사나워 프랭크 뮬러 시계를 찬 사람만 보면 나는 로만손이라고 빈정댄다.

대선 당시 이명박 후보 부인이 차고 나와 세상을 시끄럽게 했던 시계. 그래서 유명해졌다. 나는 당시 결과야 어찌되든지 디자이너로서 김 여사의 디자인 안목에 한 표를 던졌다.

경제가 좋지 않다느니 물가가 오르니 난리를 쳐도 그게 어디 어제 오늘의 이야기냐. 우리나라에 세계적인 건축가가 없는 것도 아닌데 동대문 디자인 플라자의 설계를 외국 건축 디자이너에게 맡기면서 새삼 대선 후보 부인의 국제적인 디자인 안목이 단지 그 액수 때문에

문제가 될 성싶지는 않았다.

문제의 발단은 국내로 고가의 명품시계가 밀반입되었다고 대통합민주신당 김현미 대변인이 주장을 하면서 대선 후보 부인이 손목에 찬 시계가 그것 중 하나 아니냐는 말을 꺼낸 것이다. 분명 대선 후보를 겨냥한 정치 공세에서 시작된 이야기다. 그리고 김 여사는 그 말에 비분강개해 그 시계가 국산 7만 원짜리라며 김 대변인을 명예훼손으로 10억을 운운하며 봐 줄 테니 1억만 내놓으라 고발을 한 것이다.

로만손 시계

나는 이런 내용의 신문 기사를 읽으며 국내 시계회사 디자인 담당자가 로만손 시계와 프랭크 뮬러의 시계 디자인은 전혀 다르다고 언급한 부분에 씁쓸한 웃음이 나왔다. 다르다고?

서민들의 시린 속을 후비는 돈 처바르는 디자인 이야기는 하지 않겠다는 것이 평소 내 디자인 구라의 원칙인데, 이번엔 나도 액수 따지지 않고 일갈을 질러야 편안해지겠다.

## 짝퉁 공화국

우리나라 사람들은 참으로 이상한 특징이 있다. 언젠가 신창원이 탈옥해 홍길동처럼 동에 번쩍 서에 번쩍하며 날아다닐 무렵, 사람들은

날아가는 비둘기 똥구멍을 그리라굽쇼?

신창원이 입었던 알록달록한 '미소니' 쫄티에 열광했다. 전국의 '미소니'는 삽시간에 동이 났다. 신창원은 의적으로 추앙되었고 남대문에서 신창원 쫄티의 짝퉁은 아주 쉽게 볼 수 있었다. 그땐 미친 짓이겠거니 했다. 세상이 심심하니 범죄자의 옷 입는 것도 따라 할 수 있다고 생각했다.

프랭크 뮬러 시계

그러나 린다 김의 선글라스 신드롬은 미친 짓이라고 단정하고 넘기기엔 석연치 않은 내 나라의 국민성이 느껴진다. 죄를 짓고 법정에 출두하면서 얼굴을 가리기 위해 쓴 안경알이 왕방울만한 에스카다 선글라스. 그 장면이 텔레비전을 통해 전국에 방영되고 에스카다 매장의 그 선글라스는 동이 났다. '명품'만 아니라 '짝퉁'까지도 없어서 팔지 못할 지경이었다. 얼굴이 반반하면, 죄목과 관계없이 대중의 인기를 끈다. 그러지 않고서야 선글라스가 갑자기 동이 날 리가 없다.

그리고 이번엔 프랭크 뮬러다. 중국에서 얼마나 많은 짝퉁이 만들어지는지 모르겠지만, 이 나라는 지금 프랭크 뮬러 짝퉁의 천국이다. 그래서 인터넷 여기저기에서는 몇 만 원이면 살 수 있는 프랭크 뮬러 짝퉁이 몇 십만 원에 팔리고 있다. 또 진품과 짝퉁을 구별하는 방법들을 아주 소상히 나열하고 있다.

짝퉁이 어제 오늘의 문제가 아니니, 새삼 침 튀길 필요는 없지만, 국내 유수의 시계회사에서 만든, 게다가 통일 염원을 담아서 만든 시계가 묘하게도 프랭크 뮬러의 디자인을 닮았다는 것은 좀 짚고 넘어갈 문제다.

짝퉁은 진짜같이 보이기 위해 분명히 속인다. 진짜가 아니면서 프랭크 뮬러 시계라고 표시를 한다. 그래서 짝퉁이다. 돈 없는 서민이 그래도 폼 한번 잡아보고자 저렴한 가격대로 사는 것이다. 물론 불법이다. 그래서 나쁘다. 그런데, 자신의 이름을 달고 디자인만 슬쩍 베끼는 것은 짝퉁에 버금가는 문제다. 그런데, 프랭크 뮬러 디자인 비슷한 시계 디자인 위에 통일염원을 담았다는 의미로 비둘기를 그려 넣었는데, 그 비둘기 몇 마리가 들어간 디자인을 보고 프랭크 뮬러는 뭐라고 할지 궁금해진다.

### 크레이지 아워

이제 쉰의 나이에 왕성하게 시계를 만들어 대는 프랭크 뮬러는 지금 우리나라에서 벌어지는 이 웃지 못할 난장을 어떻게 생각할지 상상해 본다.

왜? 프랭크 뮬러가 디자인한 시계 중에는 'crazy', 즉 미쳤다는 단어가 들어가는 시계 이름이 있다. '크레이지 아워'나 '크레이지 컬러 아워'. 우리나라 말로 하면 '미친 시

날아가는 비둘기 똥구멍을 그리라굽쇼?

간'이나 '미친 색깔 시간'이라고 할 수 있는데, 이 시계 자판의 글자는 순서대로 써 있지 않다. 1시 다음에 9시가 써 있다거나 6시가 써 있어야 할 자리에 2시가 써 있다. 분명 정상적인 시계가 아니다. 그런데 사람들은 그 시계에 열광한다. 시간을 가르키는 바늘이 정확하게 숫자를 따라 점프를 하기 때문이다. 자판의 숫자들은 미친 듯이 나열되어 있지만, 시계 바늘은 정확한 시간을 향하기 때문이다.

왜 그는 그런 미친 시계를 만들었을까? 프랭크 뮬러는 스위스에서 태어나 자랐다. 청소년기에 벼룩시장을 뒤지며 희한한 물건들을 사 모았다. 대부분 오래된 천문학에 사용되던 기계장치들이다. 장영실이 만든 해시계보다 더 기묘한 모양들이다. 그렇게 한량 같은 시간을 보내던 어느 날, 그는 시계를 만들겠다고 작심을 하고, 제네바에 있는 시계를 만드는 학교에 간다. 서른이 넘은 늦은 나이에 학교를 갔다는 말이다. 시계학교에서 4년간 아주 우수한 성적으로 공부를 마치고 자기만의 시계를 만들기 시작했다.

시계는 정확성이 생명이다. 프랭크 뮬러의 시계는 아주 정확하다. 그 정확성을 담보하는 시계 장치의 특허도 여러 개 따냈다. 프랭크 뮬러는 시계에 보석을 박지 않는다. 뭐 돈 많이 주고 보석을 박아 달라면 박아 준다. 하지만 보석이 박힌 프랭크 뮬러 시계는 프랭크 뮬러 디자인을 대표하지 않는다. 신문처럼 대중이 보는 지면에서 보석 박힌 시계를 프랭크 뮬러 디자인이라고 하면 못쓴다. 그러면, 나 같이 디자인을 조금이라도 아는 사람은 기자가 아주 무식하거나 혹은 숨은 의도가 있다고 생각한다.

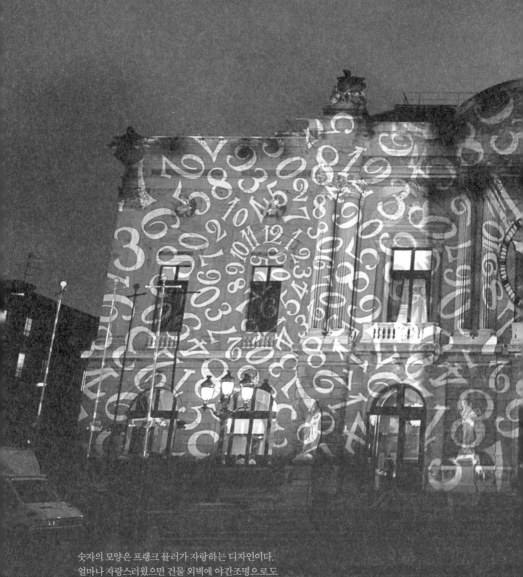

숫자의 모양은 프랭크 뮬러가 자랑하는 디자인이다.
얼마나 자랑스러웠으면 건물 외벽에 야간조명으로도
디자인 했을까? 로만손 시계에 사용한 숫자의 디자인은
누가 한 것이란 말인가?

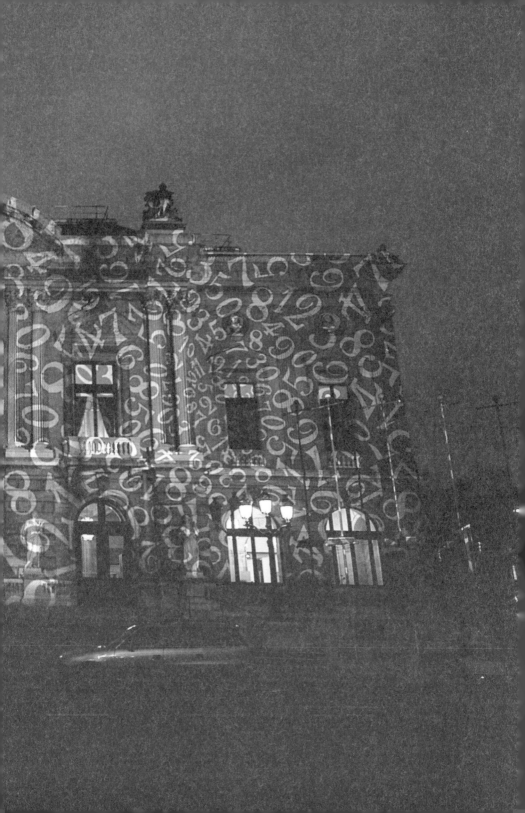

보통 시계는 자판에 로마숫자를 사용한다. 아니면 뭔가 정밀한 디자인이라는 느낌을 주기 위해 선으로 시간의 영역을 표시하기도 한다. 1이라는 숫자를 한 시라고도 읽고, 또 오 분이라고도 읽는 것이 불합리하다고 생각한다면, 숫자를 아예 쓰지 않는다. 그런데 프랭크 뮬러는 자판에 괘종시계에나 사용함직한 커다란 숫자를 쓴다.

프랭크 뮬러 시계는 우아한 곡선의 커다란 숫자가 특징이다. 커다란 글자를 쓰다 보니 자판도 상식 이상으로 크다. 자판이 보통 여자들 손목 두께만하다. 미학적으로 좀 거북스러운 크기다. 그런데 그 큰 시계를 마다하지 않고 손목에 차는 이유는 아무래도 100m 밖에서도 금방 프랭크 뮬러 시계를 차고 있다고 알아볼 수 있기 때문이라고 생각한다. 수천만 원짜린데, 우주선을 타고 나간 우주인이 만리장성만 보인다고 말하면 섭섭해 할 것이다.

## 짝퉁은 오리지널을 절대 따라가지 못한다

아무래도 프랭크 뮬러는 지금 우리에게서 벌어지는 이런 사태를 즐기는 것 같다. 그는 판화도 아닌 시계에 '에디션'을 붙인다. 조금 만들어 비싸게 한정 판매한다는 말이다. 사람들은 프랭크 뮬러에 환상을 가지고 인터넷에서 몇 십만 원의 프랭크 뮬러를 산다. 물론 짝퉁이다. 짝퉁은 오리지널을 절대 따라가지 못한다. 바늘이 점프도 못하고, 시계 바늘 소리도 지랄 같은 기계소리만 낸다.

인터넷 화면에서는 그런 것을 확인 못한다. 우리나라에 한두 개 있는 매장에 가봐야 쇼케이스 안에 있는 시계만 바라봐야 한다. 매장을 지

날아가는 비둘기 똥구멍을 그리라굴쇼?

키는 점원이 우리의 용모를 보면 아이쇼핑 족이라는 것을 한눈에 안다. 그러니 접근 금지가 당연하다. 침만 꿀꺽 삼키고 돌아설 수밖에 없는 가격이다.

이런 시계를 혼수용으로 장만하는 집은 돈이 얼마나 있어야 할까? 혼수용으로 잘 팔린단다. 잘나가는 연예인들도 차고 다닌단다. 중고는 더 비싸단다. 한정판이라는 것이 그런 요지경을 부린다. 아무리 생각해도 내 당대에 그런 시계를 손목에 찰 일은 없을 것이다.

2001년, 스위스 제네바 근처 작은 마을에 그는 사옥을 새로 짓고 'WATCHLAND'라고 이름 붙였다. 시계에 사용하는 숫자와 똑같은 모양의 커다란 숫자들을 그 '워치랜드' 건물 전면에 도배를 했다. 멋있다. 누가 봐도 시계 공장 같다. 그래서 프랭크 뮬러 시계 자판의 숫자는 프랭크 뮬러 디자인의 특징이 되었다.

그런데 통일이라는 의미를 담아 만든 시계가 남의 디자인을 베낀 것이라 하면 그 민족은 기분이 어떻겠냐 말이다. 또 그 뜻은 뭐가 되냐는 말이다. 그나마 그 시계도 한정 개수만 만들었으니 망정이지, 세상 창피한 일이다. 디자인올림피안지 뭔지도 거창하게 열었는데, 이제 앞뒤 좀 보고 살 때가 되지 않았나 싶다.

아줌마라고 불리는 층은 남다른 면이 있다. 사업을 하는 강 사장은 막강 아줌마다. 안면에 철판 깔고 여기저기 쑤시고 다니며 얼굴을 내민다. 그리고 수단과 방법을 가리지 않고 처음 만난 사람들과 연결고리를 만든다. 조각을 하는 김태수는 그녀를 '상어 같은 아줌마'라고 한다. 한번 물면 집요하게 파고든다는 의미란다. 그도 그녀에게 물려 상어 얼굴의 강 사장을 그려 주었다.

# 아줌마 만세!

영국의 BBC에서 우리나라 아줌마 특집을 방송했다는 말이 항간에 떠돌던 어느 날, 내게도 아줌마 한 분이 찾아왔다.

"선생님, 술 한잔 합시다."

그 아줌마 초면에 정말로 단도직입적으로 들이댔다. 동생이 사업을 하다가 유학을 떠나면서, 사업체를 정리해 달라고 집에서 살림만 하는 자신에게 홀라당 넘겼단다. 쓰레기 청소하는 마음으로 사무실을 가보니 어지럽게 집기들이 뒹구는 사무실이 가관이었다고 했다. 난감한 마음에 의자에 털썩 주저앉아 신세타령을 하려니, 괜한 오기가 치밀어 올라 사업을 하기로 결정했단다. 그래서 남편도 설득하고, 시부모 앞에 머리를 조아려 허락을 받아냈단다.

"꼭 도와주셔야 합니다."

이 아줌마 내게 상황 설명은 대충하고 생떼로 일관했다.

"애 둘 키우면서, 는 건 무대뽀 정신뿐입니다."

아는 것은 하나도 없지만, 애도 별 탈 없이 키웠는데 그 일보다 어렵

지 않으리라 생각한단다.

프랭크 로이드 라이트 재단을 뚫은 아줌마의 힘

'가와'라는 회사의 강은정 사장과의 인연은 그렇게 시작되었다. 솥뚜껑 운전하다 양팔 걷어붙이고 비즈니스로 뛰어든 아줌마치고는 상당히 의식이 깨어 있었다. 강 사장은 사무실이 어느 정도 정리가 되어 갈 즈음, 미국으로 날아갔다. 미국의 판촉물 시장이 세상 80%를 차지한다. 다들 코트라(KOTRA) 문전에서 손바닥 비비고 있을 때, 이 아줌마는 전 세계 판촉물 시장을 돌아다니며 '독고다이'로 자료 수집을 했다.

"그러다 지치면 접겠지."

나는 그렇게 생각했다. '아무리 힘 좋은 아줌마지만 지금까지 우리나라에서 전통문양을 소재로 디자인해서 세계적인 명품을 만든다고 한두 사람이 덤볐나. 내로라하는 디자이너들이 세계시장의 쓴맛을 보고 있는데, 아줌마가!'

그러던 어느 날, 이 아줌마, 또 술 한잔 하자고 전화를 했다.

"프랭크 로이드 라이트 재단을 뚫었어요."

나는 깜짝 놀랐다. 거짓말 같았다. 우리나라 전통 격자무늬를 소재로 디자인한 명함집이 프랭크 로이드 라이트 재단 담당자의 눈에 든 것이다. 그런데 자랑을 하려해도 그놈의 프랭큰지 토마슨지를 아는 사람이 주변에 하나도 없어 울화가 치밀어 내게 전화를 한 것이다. 프랭크 로이드 라이트는 건축가다. 옆 나라 일본까지 와서 건축가로 명

성을 떨치고 갔지만, 우리나라에서 그를 아는 사람은 아주 드물다.

그의 건축에 대한 유명한 일화가 있다. 그는 폭포 옆에 멋진 집을 지었다. 집을 의뢰한 사람에게 폭포를 보기만 하지 말고 폭포와 함께 살라고 설계 의도를 설명했다. 얼마 지나지 않아, 그 집 주인은 프랭크를 고소하기에 이르렀다. '도대체 물 떨어지는 소리가 시끄러워 잠을 잘 수가 없다'는 이유였다. 이 집이 문제가 되자 주 정부가 사서 일반에 공개했다. 집이 얼마나 멋이 있으면 그럴 수 있을까? 그 집이 세계적으로 유명한 '낙수장(Fallingwater House)'이다. 그가 죽고 난 후 재단이 만들어지고 그의 건축 모티브를 소재로 디자인 소품을 만들어 그의 명성을 이어가고 있다.

그런데 이 아줌마가 그 재단을 감동 시킨 것이다. 9시 뉴스에 나올만한 소식이지만, 신문 어디에도 한 줄 나지 않았다. 아줌마는 자신의 공을 치하해 줄 사람을 찾아 외로움을 달래고 싶은 것이다.

만나서 이야기를 들어보니 기쁜 일은 한두 가지가 아니었다. 우리나라 관공서에서 외국에 나갈 때 보통은 도자기를 선물로 준비했다. 그런데 도자기는 운반이 여간 어려운 것이 아니다. 운반 도중 깨지기 쉽고, 덩치도 만만치 않아 들고 다니기가 쉽지 않았는데 그 대용품이 없었다. 그런데 이 아줌마가 만든 물건들은 세련되기만 한 것이 아니라 들고 다니기도 편한 크기로 포장되어 있다. 주문이 쇄도한다고 자랑이다. 전 세계로 물건을 들고 나갈 예정이란다. 얼굴 보기 힘들 거라고 함박웃음을 지어 보였다.

## 자개는 '자패니스 스타일'이란다

나는 그 아줌마를 다시 보기 시작했다. 그날 기분 좋게 술 한잔 걸치고 헤어지면서, 그 아줌마 다음 목표는 '모마'라고 했다. 뉴욕 현대 미술관을 모마라 한다. 아줌마의 똥배짱은 하늘 높은 줄 모른다. 전 세계의 명품들을 모아 놓은 모마는 정말로 세계 최고의 미술관이다. 모마에 한국관도 있다. 이제 우리도 해외여행 자주하니, 라스베이거스만 가지 말고 수준에 맞게 모마에 가보라고 이야기한다.

이 아줌마가 3,000명이 넘는 직원을 거느린 코트라도 과중한 업무로 바빠서 뚫지 못한 모마에 입성한 것은 여름 한철 지나 삼청동에 은행나무가 노랗게 물들 즈음이었다. 중앙일간지에 대서특필될 만한 일이지만 아무도 관심을 주지 않아 아줌마는 또다시 나를 찾아와 무용담을 털어놓았다.

이번에 모마를 홀린 것은 우리가 호마이카 장으로 사라지게 했던 자개장에 흔하게 쓰였던 조개껍데기였다. 호마이카 장에도 자개가 무늬로 사용되었는데 무슨 말이냐고? 우리보다 역사가 일천한 나라, 미국. 그러나 미국은 우리보다 돈 많은 나라에서 수집한 각 나라의 전통유물들의 전시장인데, 거기다 한국을 대표하는 유산으로 호마이카 장을 보낼 수는 없지 않은가. 혹자는 자개장을 전시하면 될 것이라는 생각을 할 것이다. 그런데 자개장 대부분은 일본 사람들이 가져갔고, 자기 것이라고 떡하니 모마의 일본관에 전시를 해 놓았다.

우리는 그나마 남아 있는 자개장도 내다 버리지 않았나. 그런 기억이 없다고 말한다면, 참으로 가증스럽다. 우리는 그렇게 우리의 것을 버

날아가는 비둘기 똥구멍을 그리라굽쇼?

리고 호마이카 장으로 바꾸고, 생활수준이 나아지면서 그 호마이카 장을 또다시 거침없이 버리면서 이탈리아 가구로 개비를 하였다. 우리는 말은 잘한다. 자개가 우리의 전통공예라고 말만 한다. 밖에 나가면 찍소리 못하면서 안방에선 호통만 친다.

아줌마 이번에는 신나지만은 않았다. 모마에 기념품을 만들어 납품을 하려면, 모마에 수집된 유물들의 디자인에서 모티브를 만들어야 한다. 아줌마가 모마의 한국관에 갔을 때 너무도 깜짝 놀랐단다. 중국이나 일본에 비해 너무도 초라한 모습에 놀랐고, 전시되어 있는 물건에 더 놀랐다고 한다.

"뭘 그리 놀라나, 이 사람아."

비단 모마뿐이겠는가. 세계 어느 박물관에도 한국관은 그렇게 초라하거늘 새삼 아줌마의 그런 반응이 과장되어 보였다. 그런데, 그게 내 무지였다. 이 아줌마 기를 써서 자개를 소재로 기념품을 만들어 이름을 붙이려고 하니, 자개는 '자패니스 스타일(Japanese style)', 그러니까 일본 것이라고 표기를 해야 한다는 사실을 알았단다. 억울하고 분하고 원통해도 할 수 없는 것이다. 일본 스타일이라고 표시하는 것도 울화가 치미는데, 우리 전통 자개의 예술을 알릴 수 있는 '끊음질'이라든지, '줄음질'은 하지도 말란다. 왜냐하면, 모마의 한국관에 전통 자개장이 하나도 없는데, 어쩌려고 그러냐는 것이다. 한마디로 모마에 없으면 명품이 아니란 말이다. 그들이 무식하다고 말해봐야 소용이 없는 것이다.

## 전통의 고수냐? 계승 발전이냐?

프랭크 로이드 라이트 재단을 뚫었을 때보다 더 기뻐해야 할 아줌마는 시무룩하다. 나랏돈 좀 얻어 외국 기프트 쇼에 나가려면, 준비해야 할 서류만 산더미고 속이 터져 각개전투를 벌이고 있는 것은 참을 수 있는데, 이 난감한 현실을 어쩌냐고 내게 묻는다.

이번엔 정말로 술맛이 쓰다. 술맛이 쓰니 술고래인 아줌마도 주정이 시작된다.

"선생님, 신세타령 좀 할게요."

혀가 반쯤 꼬부라진 소리로 아줌마 술 한 잔을 거침없이 들이켰다. 사방이 웬수란다. 물건 좀 만들어 보려고 전통 공예가를 찾아가 갖은 아양을 떨어도 돌부처들이란다. 그 선생님들은 전통을 고수하는 역할을 충실히 하신다. 그래서 물건 하나에 수천만 원을 호가한다. 세계 기념품 시장의 가격은 3만 원에서 5만 원 대. 그 가격으로 우리나라 전통 공예품을 만들려는 야무진 꿈은 버려야 한다. 그래서 디자인을 새로 해야 하는데, 지금 디자이너들이 자개를 아나? 모른단다. 그래서 아줌마가 팔 걷어붙이고 디자인을 직접 했단다. 어릴 때 안방에 있던 자개장을 떠올리며 서투른 솜씨로 그려 가면, 선생님들은 거들떠도 보지 않았단다. 전통공예를 계승 발전시켜야 하는데, 계승은 그런대로 되는지는 몰라도 발전은 어떻게 하냐고 읍소를 해도 돌아앉은 부처들은 묵묵부답이라 했다.

할 수 없이 청계천으로, 왕십리로 뛰어다녔단다. 모두가 거기서 만드는 자개는 싸구려라고 손가락질을 해도 아줌마는 괘념치 않았단다.

물건을 대량으로 만들어야 하니 일을 맡겨 놓고 한시도 눈 돌릴 수가 없단다. 공부하지 않고 빈둥대는 아이들을 책상 앞에 붙잡아 앉힌 요령으로 대충 개수만 맞추어 납품하는 업자들에게 뛰어가 밤새 설득도 했단다. 그렇게 몇 달을 고생해 수출을 하려고 하는데 '자패니스 스타일'이라고 적으라니 그게 어디 말이 되냐.

아쉬울 땐 거들떠도 보지 않던 코트라도 이제 세상에서 인정을 좀 받으니 손을 잡자고 하는데, 그들도 실적이 중요하니 어쩔 수가 없지 않았냐고 어려움을 토한단다. 우리가 그렇게 무관심한 동안 빌게이츠가 우리나라 대통령에게 자개상자를 선물하질 않나, 일본 시계회사에서 자개시계를 만들었는데, 그 아이디어를 낸 사람은 한국의 기업의 문을 두드리다가 지쳐서 일본에서 낸 것이질 않나, 해도 너무하다고 목청을 높였다.

사람들은 자개보다는 수억 원이라는 액수에 방점을 찍고 자기의 디자인은 싸구려라 거들떠보지도 않는단다. 나는 찍소리 못하고 아줌마의 주정을 들어주어야 한다. 그 정도라도 해야, 디자인을 하는 남자로서 체면이 설 것 같고, 이 아줌마는 오늘의 서러움을 툭툭 털어버리고 내일 또 힘차게 돌아갈 것이다.

뉴욕 첼시 근처에 한국 고가구 가게가 하나 있다. 이 가게에는 남북한에서 한국동란 때부터 미국으로 건너간 우리나라의 전통 가구가 산더미 같이 쌓여 있다. 그리고 우리가 버린 자개장도 많이 있다. 기천만 원이 누구 집 애 이름은 아니지만, 정말로 그 가게를 털어 모마에 자개장 하나 기증하고 싶다.

바리 공주는 저승에 이른 영혼을 좋은 곳으로 이끄는 생명의 여신이다. 바리를
그린 그림은 몇 종류가 있는데 위 그림이 단연 눈에 띈다. 질박한 옷차림과
소박하고도 평화로운 얼굴 모습이 마음에 쏙 들어온다. 기쁨과 슬픔, 고통과
한을 이미 넘어선 듯 무심한 표정이다. 그가 손에 들고 있는 흰 꽃은 세상을 떠난
영혼이 저승에서 새롭게 부여받게 되는 새로운 생명의 표상일 터이다.

# 우리의 캐릭터는 어디로 갔나

"심청이 아세요?"

내 뚱딴지같은 질문에 술자리 사람들은 어리둥절한 표정으로 나를 쳐다본다.

"아니, 갑자기 심청이를 아냐니, 심청이를 모르는 사람도 있나?"

≪한겨레신문≫의 곽병찬 기자는 결론을 빨리 보려고 회의를 술자리까지 옮겨 진도를 나가고 있는데, 그런 의도에 전혀 도움이 되지 않는 내 발언에 좀 짜증이 났나보다. 나는 아랑곳하지 않고 한술 더 뜬다.

"그럼 춘향이 아세요?"

드디어 병찬이 형은 짜증을 냈다.

"홍 실장, 도대체 왜 그래?"

그 양반은 더 이상 참지 못하고 그동안의 내 회의 태도에 노골적인 불만을 나타냈다. 그랬다. 나는 우리나라는 캐릭터 하나 만들지 못한다는 생각이다. 우리는 춘향이를 알고, 향단이를 알고, 심청이도 잘 알고 있다. 그리고 우주소년 아톰도, 미키마우스도 잘 안다. 나는 어린 시

절 동화책 속에서 그리고 텔레비전에서 그들과 살았다. 아마 누구도 그랬을 것이다. 내가 우리나라에서는 미키마우스 같은 캐릭터가 만들어지지 못할 것이라고 확신하기 시작한 것은 아마도 아톰이 일본 만화영화라는 것을 처음 알고는 너무도 실망감에 싸여 있을 때였다.

## 로보트 태권브이와 마징가 Z

어릴 적부터 그림을 좋아하던 나는 미키마우스를 그리고 아톰을 너무도 많이 그렸다. 그리고 신동우 화백의 호피와 홍길동을 그렸다. 호피와 홍길동을 그리면서 이상한 느낌이 한 가지 들었다. 호피와 홍길동의 얼굴이 똑같이 생겼다. 아무리 그림에 재주가 있다고 하더라도 어린 나로서는 도저히 그 두 얼굴을 분간하지 못했다. 당시 내 할머니가 서양 사람들만 보면 전부 미국 사람이라고 하고, 누가 누군지 분간을 못하고 모두 '토마스'라고 부른 것과 마찬가지다.

그런데 아톰은 너무도 미키마우스와 달랐다. 왠지 모르지만 미키마우스보다 아톰이 좋아지기 시작했다. 키 작은 아톰이 내가 사는 대한민국을 위해 덩치가 산만한 불한당들과 싸워 이기면 박수가 절로

날아가는 비둘기 똥구멍을 그리라굽쇼?

나왔다.

내 신나는 생활은 중학교에 입학을 하면서 막을 내렸다. 초등학교 시절 그림을 그리면 너무도 칭찬을 아끼지 않았던 부모님이 내 취미 활동을 적극적으로 막고 나선 것이다. 이유는 집안에 환쟁이는 안된다는 것이었다. 나는 어머니의 눈물을 보고 만화 그리는 것을 더 이상 하지 않았다. 그래서 우주소년 아톰과 미키마우스는 아련한 추억 속에 묻어 두었다.

아톰을 다시 찾은 것은 대학에 가서다. 디자인과에 입학한 나는 이제 자유였다. 하루 종일 그림을 그려도 누구 하나 나무라는 사람이 없었다. 만화책 속에서 아톰을 찾은 나는 황당했다. 만화책 속의 아톰은 더 이상 대한민국을 위해 싸우지 않았다. 대한민국을 위해 싸우지 않을 뿐 아니라, 일본을 위해 싸우고 있지 않은가. 더군다나 아톰을 그린 사람은 데츠카 오사무(手塚治蟲). 일본 사람이었다. 은하철도 999에 나오는 '철이'도 '데츠로'란다. 독수리 5형제도 '과학 닌자 가차맨'이란다. 나는 마징가 Z만 일본 만화영화인 줄 알았다. 왜냐하면 김청기 감독의 로보트 태권브이가 어딘지 모르지만

여의주가 없는 용을 용이라고 할
수 있을까? 손오공의 여의봉은?
삼지창이 없는 저팔계는 그냥 돼지에
불과하다. 이렇듯 이야기 속에
등장하는 캐릭터들은 얼굴뿐만
아니라 전체적으로 특징을 가지고
있다. 그러나 우리는 어느 때부터인가
증명사진에서만 발견할 수 있는
정보를 특징이라고 여기기 시작했다.
그래서 우리는 옥황상제, 염라대왕,
용왕을 구분하는 특징을 잊어버렸다.

↑ 옥황상제의 특징은 구름 위에 깃털로 만든 부채를 들고 있는 모습이며
수염은 흰색과 검은색 마음대로다.
↘ 염라대왕은 저승 시왕(十王) 한 중심에 있다. 수염은 검은 색이다.
↘ 용왕은 용과 인간의 얼굴에 나타난 특징을 가지고 있다. 손에는 불꽃이
활활 타오르는 여의주가 있다.

무당집 그림들을 모아 우리가 알고 있는
신들이 가지고 있는 특징을 정리해
보았다. 주변에서 무당집 그림이라고
눈살을 찌푸리고 난리도 아니었다. 그럼
해리포터는, 서양 박수무당 아닌가?
1960년대까지 무당집에 춘향이나
심청이의 모습이 남아 있었다고
하는데, 새마을 운동을 벌이고
미신타파한다고 그 그림들을
죄다 없애버려 아쉽게도 지금까지
나타나지 않고 있다. 무당집
그림이라고 무시하지 말자.
디자인만 잘하면 우리는
일본보다 더 많은 캐릭터를
만들 수 있는 반 만 년
역사를 가지고 있다.

마징가를 닮았다는 생각이 들어 고등학교 시절 어머니 몰래 찾아봤다. 마징가보다 못생긴 철인 28호를 좋아하기로 했다. 시간이 갈수록 나는 처절한 배신감만을 느껴야 했다. 내가 아는 거의 모든 만화영화는 일본에서 만들어진 것이었다.

더군다나 데츠카 오사무는 일본 만화영화의 대부란다. 그는 어린 시절 2차 세계대전에서 패한 가난 속에서 유일한 희망으로 미키마우스를 동경한다. 그러면서 일본 사람으로 미키마우스와 상대할 만화영화를 만들게 된다. 미국에 패전하면서 어린 시절 느꼈던 덩치 큰 서양 사람들을 우주괴물로, 악당으로 그리면서 주인공 아톰은 일본 사람처럼 머리가 까맣고 코가 작은 땅딸만한 꼬마 로보트로 그리기 시작했다. 키 작은 아톰은 자기보다 수십 배 큰 괴물들을 통쾌하게 물리치며 패전으로 자괴감에 빠져 있는 일본 사람들에게 희망을 주었다. 그래서 데츠카를 존경하는 많은 2세대 만화영화 작가가 등장하게 된 것이다. 오토모 카츠히로(大友克洋)는 '아키라'라는 1990년 초 전 세계가 놀라는 베스트셀러를 만들었다. 분하고도 슬픈 이야기지만, 나도 지금은 로보트 태권브이는 그릴 줄 모르지만, 마징가는 내 머릿속에 생생하게 살아남아 잘도 그려진다. 이것이 나만의 이야기인가? 나는 그림을 잘 그린다. 그러나 심청이나 춘향이는 그리지 못한다. 춘향의 고향인 남원시는 춘향이를 시를 대표하는 캐릭터로 만들었다. 사람들은 그 춘향을 보고 이야기 한다.

"이게 춘향이라고?"

아니란다. 내 생각에도 아닌 것 같다. 우리 모두는 춘향이를 알고 있

지만, 그 정도의 상식으로는 춘향이가 아니라고 가늠할 수 있을 뿐이다. 춘향이와 심청이가 어디가 다른지는 생각해 보지 않았다. 이 나라 사람들 모두가 알고 있는 이야기 속 인물을 그리지 못하는 이유가 과연 무엇일까? 이야기가 신통치 않아서 일까? 5000년 역사가 아무나 가질 수 있는 문화유산이 아니고 분명 우리 중 어느 누구도 그 이야기가 외국의 신화에 비해 허접하다고 말하지 않는다.

그러면 우리가 그리는 재주가 없단 말인가? 우리나라 사람들의 손재주는 세계에서 둘째 가라면 서러울 정도로 뛰어나다. 세상에 만들어지는 애니메이션의 50% 이상이 우리나라에서 그려진다. 그런데 한 가지 의아한 사실은 그 애니메이션의 등장인물들을 만들어 내지는 못한다는 것이다. 외국에서 그렇게 그려 달라고 주문한 그림들이니 시키는 대로 그리면 되는 것이니, 그림 속 인물들의 느낌에 대해서 왈가왈부할 필요는 없다. 왈가왈부. 모두가 아는 정도가 비슷할 때 벌어지는 현상이다.

## 우리나라 신화책을 만들다

새로운 밀레니엄이 다가온다고, 새천년을 맞이한다고 떠들썩하던 1990년대 중반 즈음 어느 날, 나는 ≪한겨레신문≫ 곽병찬 기자와 선술집에서 만나 술잔 기울이며 이런저런 얘기를 하던 중 깜찍한 발상을 했다. 새로운 천년이 시작되면 분명 서양에서는 '그리스 신화'를 재조명해 세상을 휩쓸 것이다. 그리고 각기 자신의 문화유산인 신화 속 이야기를 앞세워 세상을 향해 장사할 것이 뻔하게 보일 때였다.

"형, 우리의 5000년 역사는 폼으로 있는 거야?"

내 시비에 곽병찬 기자 비분강개했다.

"그래, 우리도 만들자."

술이 확 깨는 순간이었다. 곽병찬은 한번 필이 꽂히면 불도저같이 밀어 붙인다. 그날의 숙취가 다 깨기도 전에 곽병찬은 대학원에서 박사 과정 중에 있는 신동흔을 꼬여 내 기획팀을 꾸리기 시작했다. 나도 당대 최고의 일러스트레이터들에게 이 역사적 사명에 동참하라고 목청을 높였다.

21세기는 세계의 국경을 다시 그려야 하는 시대다. 비주얼로 커뮤니케이션 하는 시대. 문자로 나누어진 국경을 그림이 무너뜨리는 시대란 의미다. 우리는 그림을 그리기 위해 대학 입학시험을 치루면서 그리스 신화 속 인물들의 석고를 그렸다. 감수성 예민한 시기에 그린 그림이 우리의 것이 아닌 서양의 미학에 따른 인물상이다보니 평생 서양 미학의 노예로 살아야 하는 것은 뻔한 결과지 않은가. 이제는 고쳐야 한다. 5000년 역사 속에 살아 있는 훌륭한 인물들을 그려야 한다. 적어도 우리 후배들이 서양 골상에 빠져 우리나라 훌륭한 인물들의 미학에 대한 까막눈을 만들지 말아야 한다.

나는 우선 영권이 형을 꼬였다. 일을 성공시키기 위해 제일 중요한 인물이다. 영권이 형을 꼬이면 전갑배 선배까지 자동으로 넘어오기 때문이다. 게다가 줄줄이 사탕으로 일러스트레이터를 한보따리 챙길 수 있는 대학교 조교 출신이다. 내 예상은 적중했다. 박성완까지 OK. 이제 혁수만 공략하면 된다. 그 양반 '역사적 사명' 한마디에 바로 넘

어 왔다. 혁수는 대의명분을 만드는 데 천재다. 30명이 넘는 당대 최고라고 자타가 공인하는 일러스트레이터들이 순식간에 모였다.

순풍에 돛달고 질주를 하던 어느 날, 병찬이 형은 폭탄을 가지고 나타났다. 돈이 없다는 것이다. 나도 예상은 했지만, 그 정도 일을 벌이려면 적지 않은 자금이 있어야 하는데, 이제 겨우 적자를 면한 한겨레신문사에서 자금을 조달한다는 것은 불가능하다는 의견이었다. 텔레비전에서는 '디자인 혁명시대'를 외쳐 대고 있었지만, 누구하나 선뜻 이 일에 투자할 생각이 없었다. 뜻이 있는 곳에 돈이 없고, 돈이 있는 곳에 뜻이 없다는 말을 실감한 우리는 눈물을 머금고 훗날을 기약해야 했다. 아쉬움에 마지막으로 모인 자리에서 전갑배 선배는 한 말씀하셨다.

"홍동원, 나는 너를 믿는다."

말수가 적은 양반의 그 말이 아직도 내 가슴속에 남아 있다. 나는 몇 달을 공황 속에서 지냈다. 새로 출판 책임자로 부임한 이기섭은 기획이 아깝다고 살려 보자고 했다. 허나 그림의 규모는 축소하자고 했다. 방황이 됐다. 박성완은 무릎에 관절염이 걸려 가며 그림을 반쯤 그렸는데, 그 그림을 쓰지 못한다는 말이었다. 전갑배 선배는 자신이 직접 출판을 하겠다고 한다. 난감함은 말로 이루 다 할 수 없었다.

우리나라의 신화는 일제치하를 거치며 변질되었다. 그리고 우리는 우리의 전통적인 것에 대해 고리타분하다고 세뇌되어 있다. 이런 상황에 다시 서양의 신화가 멋진 그림을 달고 쳐들어온다면, 다시 한 세기를 민족적 열등감에 살아야 한다는 생각을 하니, 아무것도 하지

날아가는 비둘기 똥구멍을 그리라굽쇼?

않고 그 시간을 맞는다는 것이 참을 수 없었다.

삼신할미가 그려지고, 바리데기가 만들어지고, 옥황상제를 시작으로 저승사자가 그려지기 시작했다. 제대로 된 자료를 모을 만한 시간도 여력도 없이 그저 일러스트레이터의 상상력에 의존해야 했다. 신동흔은 열심히 할머니들의 입에서 입으로 전해진 이야기 속에서 묘사된 인물들의 특징을 수집해 주었다. 그 할머니들이 돌아가시면, 그나마 남아 있는 이야기도 입으로만 전해진 터라 맥이 당연히 끊길 것이었다. 참으로 부지런히 전국을 돌며 이야기를 모았다.

아쉬운 대로 우리나라 신화책은 그렇게 만들어졌다. 그 신화책 속에 들어간 그림을 그린 분들에겐 누가 되는 말이지만, 등장인물의 캐릭터에 공감이 가지 않았다. 내 수준도 아니라는 말을 하는 정도에 불과한 것이다. 내 수준의 불만을 조상 탓으로 돌리는 인정머리인 것이다.

우리나라의 문화는 근대화를 거치며 두 번 죽었다고 말한다. 첫 번째 죽음은 일제하에서, 그리고 두 번째는 새마을 운동으로 먹고살기 위해 문화를 내다 버린 것이다. 새마을운동 이전에 우리에게는 옥황상제와 삼신할미 그림이 있었다. 불행히도 그 그림들은 무당집 벽에 걸려 있었다. 쫓겨난 무당들과 함께 옥황상제와 삼신할미 그림은 우리들 머릿속에서 잊혀졌다. 미신 타파한다고 무당을 동네에서 내몰던 우리가 지금 '해리포터'에 열광하는 것이 우스울 뿐이다. 무당은 부정하면서 마법사에 열광하는 사람들. 우리는 무엇인가 잘못 배워도 한참을 잘못 배웠다.

## 나타났다 사라지는 우리의 캐릭터

이기섭이 신화책에 대한 마무리 성격으로 우리나라 신화에 대한 인문서를 만들자고 제안했을 때, 나는 역 제안을 했다. 책을 디자인할 테니, 신화 속에 묘사된 인물들 중에 아직도 남아 있는 그림을 쓰자고 했다. 이기섭은 난감한 표정을 지었다. 미신타파의 상징적인 인물들이니 그의 우려도 간과할 수 없었다.

"무당집스러운 느낌은 최소한으로 그려 보지."

나는 묘한 도전의식이 생겼다. 그 무당집 그림들은 분명히 옥황상제고 삼신할미 그림이다. 그런데 부정적이다. 그럼 그 인상들을 잘 살린 디자인 캐릭터를 만들면서 부정적 느낌을 없앤다면 옥황상제가 아니라고 할 사람은 없을 것이란 생각이 들었다. 나는 사무실 인턴으로 갓 들어 온 양인성을 바라보았다. 이제 대학 4학년. 군기가 바짝 들어 있는 양인성은 여름방학 두 달을 꼬박 무당집 그림을 그리는 데 바쳤다.

새로 그리는 것은 쉽다. 전통 속에 남아 있는, 그것도 부정적인 캐릭터들을 지금의 느낌에 맞게 긍정적으로 살려 내는 일은 그야말로 마법사의 역할일 것이다. 육수 흘리며 여름내 고생한 보람은 있었다. 반신반의하던 이기섭이 긍정적인 반응을 보였다.

책이 출판되던 날, 우리 디자이너들은 따로 축하파티를 했다. 그림 값으로 받은 돈의 몇 배나 들었는데도 하나도 아깝지 않았다. 술김에 우리는 춘향이도 그려 보기로 했다. 그날 밤은 그렇게 만리장성을 쌓아도 후회스럽지 않았다. 새로운 것은 전통 위에서 꽃을 피울 수 있다

고 했다. 디자이너들은 아주 오랫동안 전통은 고리타분하고, '빠다' 냄새나는 외제를 베끼는 데 앞장서 왔다. 나도 예외는 아니었는데, 이번 작업으로 모처럼 그 빚을 조금은 갚은 것 같아 기분이 좋았다.

고증해서 그림을 그린다는 것은 쉽지 않다. 더군다나 우리나라 같이 근대화 과정에서 문화적인 암흑시대를 겪으면 살아남아 전해지는 자료를 찾기란 사막에서 바늘 찾기다. 그렇게 무심한 나라에 디자인이 다시 뜨고 있다. 그리고 88서울올림픽의 상징으로 만들어진 호돌이는 어디서 무엇을 하고 있는지 아무도 관심을 기울이지 않고, 그의 동생격인 왕범이는 서울시의 상징에서 짤렸다. 그리고 해치가 만들어졌다. 그렇게 우리의 캐릭터들은 나타났다 사라지고 있다.

마린보이

사람들은 마린보이 박태환에 열광하고 있다. 마린보이.
"바다의 왕자 마린보이~."
마린보이는 1970년대, 어린 내 마음을 설레게 했던 TV 만화영화 주인공이다. 불행하게도 이 마린보이 역시 일본에서 만들어진 애니메이션이다.

원고지를 가만히 쳐다보고 있노라면 원고지의 빨간 선들이 움직이는
느낌이 든다. 그 느낌을 따라가다 보면 별의 별 것이 다 보인다. 헛것이
보이는 것이다. 어떤 사람들은 이 헛것이 안 보인단다. 참으로 딱한
노릇이다. 안 보이는 그들은 내게 미친 소리 그만하라 한다. 말로 끝낼
일이 아니다. 그래서 가끔 그 헛것을 그려 본다.

# 세상 어디에도 없는 단 하나의 원고지

많은 디자이너들이 나름대로 '혼자 놀기'의 진수들이다. 나도 '혼자 놀기'를 곧잘 한다.

나와 일하는 디자이너들이 진행하는 일을 확인하고 정상적인 단계를 거치도록 기다려주는 동안 혹은 클라이언트에게 디자인 작업물을 넘겨주고 그들의 결정을 기다리는 동안에는 다른 일을 할 수 없다. 자리에서 움직일 수도 없다. 5분대기조다. 아무리 눈코 뜰 새 없이 진행되는 일이라도 작업물이 내 손을 떠나 클라이언트 손에 들어가면 그때부터 시계는 지 멋대로 간다. 급하다고 한 사람이 누군데, 빨리 디자인 방향을 결정해 주면 좋으련만, 함흥차사다. 그렇다고 긴장을 늦추었다간 아무리 고수라도 작업을 진행했던 감각을 되찾기란 쉽지 않다. 그래서 지금까지 작업했던 과정을 복기한다. 복기를 하다보면, 클라이언트 마음에 들지 않는다고 제쳐놨던 아까운 작업 시안들이 눈에 들어온다. 열 손가락 깨물어 아프지 않은 손가락이 없다지만, 시안들을 다시 보면 볼수록 섭섭하다. 울화가 치민다.

아니 분해서 눈물도 난다. 그런 세월이 쌓이면 클라이언트의 단두대에서 이슬로 사라져 가는 시안들에 대해 무덤덤해진다. 내가 무덤덤해질 수 있는 가장 큰 이유가 그 토막난 시간에 목이 잘려 버려진 시안들을 컴퓨터 골방에서 꺼내 다시 이어 붙이는 놀이를 시작하고부터다. 가끔은 이런 작업을 통해 형장의 이슬들이 대박을 터트리기도 한다. 예는 들어 줄 수 없다. 이 과정은 오로지 우뇌에 의존한 감각적인 진행이라고 할 수밖엔 없고, 수학적 공식으론 조금도 설명되지 않기 때문이다. 돈은 되지 않지만 참으로 위대한 과정임에는 틀림없다고 확신한다.

요즈음 나는 원고지를 가지고 논다.

내가 원고지 놀이를 시작한 계기는 장승욱이 만들어 주었다. 그는 신문사 기자를 몇 년 하다 때려치우고, 방송국 피디 몇 년 하다 또 때려치우고, 출판사 주간으로 들어갔다.

평범을 거부하는 성질머리라 그가 발상하는 일은 십중팔구 재미가 있다. 이는 돈이 안된다는 말로도 해석할 수 있다.

이 친구, 술기운이 오르면 자신의 인생관에 대한 구라를 풀기 전에 늘 하는 오프닝 세리머니가 있다. "제가 이미 고등학교 때 종로서적(그때는 종로서적이 있었다) 시집코너에 꽂혀 있는 가영심부터 황영걸까지 통달한 사람입니다." 그리고 소주병을 번쩍 치켜들어 술판에 둘러앉은 청중들에게 술을 한잔씩 따르며 마시라고 권한다. 그렇게 시집에 대한 남다른 애착을 보이던 그가 출판사에 들어가 처음으로 벌

　　　　　날아가는 비둘기 똥구멍을 그리라굽쇼?

인 일이 '육필원고 시집'을 백 권씩이나 만들기였다.

백 명의 시인은 자기가 다 알고 있으니, 백 명의 디자이너는 내가 책임지고 조달하란다.

"그 엄청난 비용은 누가 대지?" 청춘이 꿈을 이야기 할 때 돈으로 걸고넘어지면 나쁜 놈이란다.

그 술판이 있은 지 며칠 지나지 않아 나는 노년의 시인을 만나 같이 밥 한번 먹고, 육필원고를 건네받았다. 다시 며칠이 지나고 나에게 메일 한 통이 날아왔다.

> 새해 복 많이 받으십시오. 장승욱입니다.
>
> 제가 갑작스럽게 회사를 떠나게 되었습니다.
> 벌여 놓은 일을 제대로 마무리하지 못한 채
> 이런 말씀을 드리게 되어 마음이 무겁습니다.
> 정말 좋은 시집을 만들고 싶었는데
> 결실을 보지 못해 섭섭한 마음도 큽니다.
>
> 그동안 저희 시집을 만들기 위해 애써주신 데 대해
> 고맙고 고맙고 또 고맙습니다.
> 여러분과의 만남, 제 인생에 있어서 참으로 소중한 기회였습니다.
> 이미 작업을 마치신 분도,
> 지금 한창 마무리를 하고 계신 분도 계십니다.
> 이후의 진행은 제 업무를 인수할 분이 맡게 될 것이고,
> 아마도 곧 연락을 드리게 될 것입니다.
>
> 언젠가 어느 곳에서 다시 만날 날을 기다리겠습니다.
> 모두 건강하고 행복하시기를 빕니다.
>
> 장승욱 드림

그가 몸담았던 출판사의 철학으로 봐서 그렇게 될 것이라 예상은 했지만, 삽시간에 벌어진 일이었다. 어쩌란 말인가?

손으로 글을 쓴 느낌을 살리려고 원고지의 선들을 디자인에 가미해볼까해서 시작한 스케치 작업이 부지불식간에 단두대에서 목이 잘렸는데, 섭섭하기 그지없었다. 아까워서 도저히 스케치 하나 버릴 수가 없다. 그래서 책상 한군데에 잘 올려놓았다. "짬나는 대로 만져봐야지."

지금은 문방구에서도 잘 팔지도 않은 갱지에 빨간색으로 인쇄된 원고지. 나는 모니터에 원고지와 똑같이 그린다. 그리고 한동안 쳐다보고 있노라면 기적 같은 일이 벌어진다. 원고지 모양이 움직인다. 물론 실제로 움직이지는 않는다. 좌뇌로는 도저히 이해할 수가 없는 현상이다. 이럴 땐 순수하게 우뇌 세포에 의존해야 한다. 공부 못하는 사람이 왜 공부를 못하는 줄 아나? 열심히 하지 않아서? 그건 좌뇌가 훌륭해 공부가 재미있는 사람 이야기고. 이건 현대 과학이 아직까지도 증명하지 못한 우뇌의 훌륭함으로 발생되는 현상이니 이 또한 느끼지 못하면 우뇌의 활동을 열심히 안 해서 일수도 있다. 어쨌거나. 나는 원고지 모양이 움직이고 있다는 아주 강한 힘을 느낀다. 왜 그러냐고? 앞서 말했듯 그건 모른다. 하여튼 움직인다. 내 머릿속에서는 설명할 수 없는 반응이 일어난다. 원고지의 사각형 글자 틀이 마구 허물어진다. 그럼 나는 몇 개의 선들을 움직여 허물어지는 것을 그려 본다. 선들이 하늘로 날아가려고 한다. 나는 선들을 일률적인 규칙에서부터 떨어뜨려 본다. 그리고 날아다니는 선을 그려 본다.

모니터에 그려진 원고지는 이미 세상 어디에도 없는 단 하나의 원고지 형태가 된다. 나는 그 형태에 이름을 붙인다. 술 취한 시인의 원고지. 초등학생 백일장용 원고지. 싫다고 도망가는 연인을 달래는 원고지 등 생각나는 대로 이름을 붙인다.

나는 장승욱에게 매력을 느끼고 있다. 그래서 잠시지만 그를 만나 느꼈던 느낌을 원고지에다 풀어보고 있는 것이다. 그가 쓴 '술통'이란 책을 읽어보면 그가 얼마나 지멋대로 술 마시며 사는가를 적나라하게 알 수 있다. 원고지가 모니터에서 더 이상 움직이지 않으면, 그가 쓴 책을 본다. 그리고 다시 모니터를 본다. 원고지 선들은 다시 꿈틀댄다. 나는 그 꿈틀거리는 선들을 따라 그림을 그린다. 나는 혼자 히죽거리며 웃음을 참지 못한다. 미친 놈 모니터보고 널뛰는 장면이다. 시안을 봐달라고 내게 다가온 김 팀장도 말을 못 건다. 혀를 찬다. 언제까지 원고지를 가지고 놀 거냐고? 답은 간단하다. 장승욱 같은 원고지를 디자인하면 이 놀이는 끝날 것이다.

디자이너는 늘 새로운 것을 만들어야한다는 강박관념 속에서 산다. 아주 오래된 것이 어쩌면 새로운 것일 수 있다. 남들이 흔하게 생각해 소홀하게 보는 것도 어느 날 내게는 신기하게 보이기 시작한다. 내가 태어나기 전에 이미 사라져 체험하지 못했던 너무 오래된 것이 아니라면, 뭐든지 그려 본다. 그려 놓고 한참을 바라보고 있으면 그것이 내게 말을 걸기 시작한다. 그래서 오늘도 자폐증 환자처럼 혼잣말을 중얼거리며 모니터에 그림을 끼적인다.

"아빠는 왜 저렇게 못해?" "아빠는 왜 저런 거 없어?"……나는
뒷주머니에 꽂힌 지갑을 만지작거리다 집에 있는 텔레비전을
치워버렸다. 손바닥으로 눈을 가린다고 해결될 문제가 아니다.
아이들은 광고의 노랫말을 따라 부른다. "비비디 바비디 부!"

# 광고,
# 소비자 스스로 지갑을 여는 마법을 걸다

"애 봐주는 비디오가 나왔다고?"

오동통한 첫째 딸아이가 생겼을 무렵, 애 보느라 지친 아내가 애 보는 비디오를 사다 달라고 했다.

"비디오가 뭐 길래 애를 봐줘?"

애 보기 싫으니 별 핑계를 다 댄다고 한방에 아내의 말을 묵살했다. 전공이 디자인이니 내 주변에는 광고바닥에서 날고 기는 친구가 서넛은 넘는다. 집을 나설 때 말은 그리 했어도, 그 친구들을 만나 점심 식사 자리에서 아침에 들은 소리를 옮겼다.

"아니 요새 애를 봐주는 비디오가 있어?"

별 세상이라는 표정으로 말을 꺼내는 나를 그 친구들은 '이런 멍청한 놈 다 보네'란 표정으로 바라본다.

애 봐주는 비디오

나는 7살에 초등학교에 들어가 일사천리로 재수 한번 하지 않고 대

학원까지 마쳤으니, 대학 동기들 중 제일 어리다. 내가 대학에 들어갈 때부터 이런 꼬인(?) 인생은 시작되었다. 내 형뻘 되는 친구들이 우르르 생긴 것이다.

"너 몇 학번이야?"로 자신의 경력을 나타내는 시절이니 일상에서 나이가 드러나지는 않았다. 그러나 결혼은 어쨌든 나이 순이다 보니, 아이가 동기들의 나이를 간접적으로 알게 해 준다. 이미 '야자'한 세월이 30년이니 이제와 새삼 뭐라 할 수 있나. 꼬아도 그냥 살아야지. 헌데 내가 이런 뒤늦은 경험을 이야기할 때 이 친구들은 내게 그동안 꼬았던 모든 감정을 실어 일갈을 던진다.

"야 임마, 제수(그들은 내 아내를 늘 그리 부른다)가 그리 고생을 하면 얼른 형님에게 와서 상담을 해야지, 어딜 어린 놈이, 형님들 앞에서 함부로⋯⋯. 오늘 점심 니가 사."

그놈들 나한테 늘 그런다. 아무런 설명도 해 주지 않는다. 늘 그렇듯 나는 절대로 친구들에게 개기지 않는다. 그냥 하라는 대로 한다. 그래야 떡이 생겨도 생긴다. 개겼다간 밥값만 내고 본전도 찾지 못한다. 그날 그렇게 나는 친구들 시중을 들며 보냈다.

그리고 며칠이 흘렀을까, 광고대행사에 다니는 친구가 오란다.

"바빠 죽겠구먼." 구시렁대며 가긴 간다. 비디오 한 뭉치를 던져 주며 아내에게 갖다 주란다. 시중에 도는 것은 C급이고, 자기가 준 비디오가 오날리지(영어 안 쓰기 운동 한창일 때 우린 말을 막 만들었다. '오리지널'을 '오날리지'로 바꿔 불렀다)란다.

그놈, 술 먹고 마구 내 집으로 쳐들어 올, 그리고 지네 집까지 대리운

날아가는 비둘기 똥구멍을 그리라굽쇼?

전을 부탁할 후일 때문에 꼭 자기가 줬다고 말을 하란다.

"제수한테 꼭 안부 전해라. 내가 동생 잘못 키워서 미안하다고 전해라."

"짜식, 비디오 몇 개 주고 생색은 더럽게 내네."

나도 받을 거 받았으니, 이거 효과 없으면 넌 죽었다고 주먹을 얼굴 앞으로 내밀며 돌아 나왔다. '그래 얼마나 대단한 것이기에 그러나' 싶었다.

현관에 들어서니 온 집안은 그야말로 가관이었다. 아이는 밤낮이 바뀌어 낮엔 토막잠을 자고 밤엔 잠을 푹 자지 못하니 뻑하면 깨어나 엄마를 오도가도 못하고 꼼짝없이 자기 옆에 붙어 앉아 있게 만든다.

좀 자나 싶어 졸고 있으면, 어느새 아이는 깨어나 벌벌 기어다니면서 이 물건 끄집어 당기고, 저 물건 끄집어 당기다 결혼 선물로 들어온 유리 화병을 아낌없이 깨뜨린다. 화병 깨지는 소리에 화들짝 놀라 아이가 유리에 찔릴까봐 하는 걱정에 눈물범벅이 되어 아이를 소파 위로 올리고 바닥청소를 하면, 그새를 참지 못하고, 기다 소파에서 떨어져 이마에 혹이 나고, 아파 꺼이꺼이 울어대면 아내는 유리조각 치우다 말고 아이를 달래다, 달래다 결국 졸려 아이 도망가지 못하게 꼭 안고 두 모녀 눈물범벅이 되어 잠이 들 때쯤 이 무심한 남자가 들어선 것이다.

아이는 아빠라고 방긋방긋 웃는 눈으로, 아내는 졸린 그리고 눈물범벅이 된 눈으로 날 보고는 서러워 결국 엉엉 울어댄다. 내가 할 수 있는 수습방법은 딱 한 가지밖에 없었다. 어찌된 영문인지 아이는 내

차만 타면 언제 그랬냐는 듯 잠을 자는 것이었다. 그러니 그 방법. 나도 피곤하지만, 찍소리 못하고 두 모녀를 차에 태워 88도로를 그리고 강변도로를 도는 것이다. 4시가 넘고 새벽이 다 되서야 아내는 차창 밤 풍경에 아침부터 아이와 치렀던 전쟁을 마음에 묻고 선한 눈으로 돌아오고, 아이는 쌔근쌔근 잠을 자고, 고수부지에서 커피 한 잔 사바치는 것으로 무능한 내 죗값을 치루고 집으로 돌아가 나는 다시 출근을 한다. 이게 어디 사람 사는 모습인가.

비디오를 트는 순간 해방이다 싶었다. 내가 친구에게서 받아 온 비디오는 전 세계에서 내로라하는 텔레비전 광고 만드는 천재들이 만든 정수를 모아 편집한 것들이었다. 이게 돈이 얼마짜리냐. 광고를 만드는 비용은 '초' 단위로 따진다. 대개 텔레비전에서 보는 광고가 15초. 그 광고를 만드는 예산만 2,500만 원 정도라고 한다. 거기다 유명 모델료는 별도다. 그 외에도 별도로 돈 들어가는 것이 많다. 그럼 1초당 어림잡아 200만 원이라고 치자. 60분짜리 비디오 5개, 쉽게 계산 되지 않는 어마어마한 액수다.

아이의 눈은 텔레비전에 꽂혀 미동도 하지 않는다. 아이의 엄마는 청소도 하고 빨래도 하고 설거지도 한다.

## 소비자를 '봉'으로 만들어 버리는 광고

그런데 가만히 보자. 아이가 얌전해진 건 좋은데, 텔레비전에서 눈을 떼지 못하잖아. 밥을 먹자고 해도 반응이 없고, 잠을 잘 시간이 되어도 꼼짝하지 않아 텔레비전을 꺼버렸다. 순간 아이는 발광을 한다. 이

날아가는 비둘기 똥구멍을 그리라굽쇼?

런 부작용이 있나. 광고에 빠져 자정능력을 잃은 게 아닌가.

아이들은 어른에 비해 의지가 약하다. 당연히 선악의 구별 능력도 떨어진다. 광고는 소비자 스스로 지갑을 열게 마법을 거는 것이다. 인간의 머리 지름이 23cm 정도라고 한다. 이 지름 23cm 속의 인식에 마법을 걸어 거침없이 호주머니를 열게 하고 그런 행동을 당연하게 더나아가 자랑스럽게 여기도록 만들어 놓는다. 그렇게 소비자는 자기도 모르는 사이에 '봉'이 되었다. 그뿐이냐. 그 '봉'들이 나름대로 정신을 차려 호주머니 단속을 시작할 무렵 광고는 다시 그 봉들의 아이들을 대상으로 세뇌에 나선 것이다.

한 패스트푸드 가게 앞에서 아빠가 아이에게 아이스크림을 사 준다. 참으로 정겨운 장면이다. 아이는 자기 친구들에게도 아이스크림을 사 주면 어떠냐고 아빠에게 묻는다. 아빠는 당연히 사 주겠다고 함박웃음을 웃는데, 스쿨버스 뒤로 나타난 아이의 친구들은 수십 명. 아빠는 깜짝 놀라지만, 금방 표정이 다시 밝아진다. 광고는 걱정하지 말란다. 한 반 전체 아이들에게 아이스크림을 사 주어도 만 원이 되지 않는다고 아빠를 안심시키기 때문이다.

아이스크림 하나에 300원, 아이의 한 반 친구는 30명, 9,000원만 있으면 된단다.

광고가 그리 순진할까? 아니다. 그 패스트푸드 가게에서는 아이스크림만 파는 것이 아니다. 그 광고로 학교에는 새로운 풍습이 생겼다. 아빠가 쏘는 햄버거, 피자, 프라이드 치킨이 등장한 것이다.

300원 짜리 아이스크림은 전략상품이다. 그 상품으로 소비자를 꼬

인다. 꼬임에 넘어간 아빠들은 아이의 손을 잡고 신나는 표정으로 패스트푸드 가게로 들어선다. 아빠들이 어찌 쩨쩨하게 300원 짜리 아이스크림만 사 주고 나오겠나, 그리고 대한민국의 아빠들이 그리 한가한가? 바쁘다.

그 바쁜 아빠들에게 아이를 볼모로 아빠노릇을 대신 해 주겠다고 속삭인다. 당신이 일터에서 바쁘게 일하고 있을 때도 아이를 생각하는 자상한 아빠로 말을 전해 줄 테니, 아이가 다니는 학교에 햄버거를 쏴라. 그러면 당신의 아이는 아빠를 자랑스러워 할 것이다. 이런 유혹을 받은 아빠들은 액수에 따라 웃음의 크기가 달라지는 아이의 얼굴을 떠올린다. 그게 얼마나 한다고, 저번에 피자를 쏜 아빠보다 만 원쯤 더 보탠다. 이 '만 원쯤'의 발상을 하게 만든 것이다. 저번의 아빠보다 만 원을 더 뜯긴 아빠는 함박웃음을 웃는 아이를 생각하며 흐뭇해한다. 그게 광고다.

소비자는 자기도 모르는 사이에 '봉'이 되었다.
그뿐이냐. 그 '봉'들이 나름대로 정신을 차려
호주머니 단속을 시작할 무렵 광고는 다시
그 봉들의 아이들을 대상으로 세뇌에 나선 것이다.

아마도 우리에게 공짜라는 말의 대표는 달력일 것이다. 그래서일까? 나는
달력을 아주 편하게 만들기 시작했다. 어차피 공짜로 주는 건데, 싫으면 받지
않으면 되지. 반복학습은 사람을 세뇌시킨다. 매년 똑같은 달력을 만든 지 어언
20년이 다되어 간다. 10년이면 강산이 바뀐다. 그래서 공짜로 주던 달력을
지금은 팔고 있다. 그러면서도 아직도 변하지 않는 내 태도는 '싫으면 말고'.
그래도 달력이 팔리는 것을 보면 역시 세뇌는 무섭다.

# 디자인은 공짜? 아니면 뽕?

"도대체 이 책을 만드는 데 자네가 한 일이 뭔가?"
디자이너로 작업한 첫 번째 책을 어머니에게 보여드렸을 때 어머니는 아주 심각하게 질문을 하셨다. 아들이 글을 쓴 것도 아니요, 사진을 찍은 것도 아닌데 판권에 디자이너라고 당신 아들의 이름 석 자는 박혀 있는데, 당신 상식으론 천둥벌거숭이 같은 자식이 무슨 일을 해서 먹고 사는지 이해가 되지 않으셨나 보다. 어머니가 아는 디자이너라고는 '앙드레 김'이 다이니, 당신 아들이 '앙드레 김'과는 관계가 없는 과인 것은 알겠는데 덜렁 책 한 권 들고 온 아들을 못마땅해 하셨다. 그 때문일까? 어머니는 늘 내게 안부전화를 하시면서 밥은 먹고 사는지를 묻는다. 그런 어머니가 아들이 하는 디자인 중에 제일로 마음에 두고 계시는 것이 달력 만드는 일이다.

"공짜로만 달라고 해 그냥 돌아왔다"
내가 처음으로 내 이름을 걸고 일을 시작하면서 포트폴리오 만드는

것이 생경해-처음이니 자랑할 만한 일도 없었기에-달력이나 만들어 주변에 나누어 주자는 생각이었다. 어차피 돈 들여 만드는 것인데 좀 실용적인 것을 만들어 보고자 시작했던 이 달력은 주변에서 적지 않은 호응을 보였다. 양잿물도 마다하지 않는 사람들에게 공짜로 나누어 주니 달력은 삽시간에 없어졌다.

수요가 공급을 앞지르면 경제 개념이 생긴다고 했던가? 주변에서 달력을 팔라고 눈길이 갈만한 액수를 내밀던 어느 날이었다.

"야, 홍 실장, 당신이 만든 달력과 똑같은 달력이 있던데?"

친구가 호들갑을 떨며 내게 전화를 했다.

"있겠지?"

나는 내 달력이 이제 유명해진 것이라는 단순한 생각에 별일이 아니라는 답을 던졌다.

"아니야, 이 사람아. 보험회사에서 당신 디자인을 베낀 거야."

내 무성의한 답에 친구는 고래고래 소리를 질러댔다. 그래? 그렇다면 좀 다른 이야기지. 실상을 알아보았다. 보험회사에서 설계사들이 판촉용으로 달력을 나누어 주는데, 내가 만든 달력이 마음에 들었는지 인쇄소에다 내가 만든 달력을 보여 주고 그대로 만들어 달라고 주문을 한 것이었다.

전화를 걸어 자초지종을 물으니, 당사자는 만사 제치고 달려와 돈수백배하고 내게 물었다.

"어찌하오리까?" 나는 눈만 껌뻑이고 뚱한 표정을 지었다. 어차피 공짜로 나누어 주는 달력의 내 디자인이 좋다고 쓴 일인데, 나무라기도

그렇고, 그냥 넘어가자니 내가 밑지는 것만 같았다.

"남들은 이런 경우 어떻게 하나요?"

나는 차 한잔을 권하면서 그 양반 생각을 알아보기로 했다. 지금 와서 밝히지만 그 양반의 입에서 제시한 조건은 의외로 놀라웠다. 그 양반이 제시한 내 디자인을 도용한 대가로 제시한 액수도 액수거니와 지금부터는 정식으로 계약을 하고 달력을 만들어 달라고 청한 것이었다.

일이 되려면 그렇게 풀리나보다. 보험 설계사들이 내가 만든 달력을 전국에 뿌리게 된 것이다. 달력 한쪽 귀퉁이에 조그맣게 쓴 내 이름과 전화번호를 보고 달력을 만들어 달라고 전화가 오기 시작했다. 시기도 아주 적절했다. 왜냐하면 경제가 나빠지면서 달력을 만들어 나누어 주던 회사들이 더 이상 달력을 만들지 않기 시작했다. '소 뒷걸음치다 쥐를 잡았다'는 말이 이런 일을 두고 하는 말인가 보다.

내 먹고 사는 일을 걱정하시는 어머니께 이런 일이 있노라고 말씀을 드리니 돈이 된다는 달력을 끔찍이도 주변에 자랑하고 다니셨다.

"이게 우리 아들이 만든 달력이라우."

어머니는 다니시는 교회 목사님께 먼저 달려가 자랑을 하셨다. 목사님과 교회 사람들이 달력이 너무 마음에 든다고 하시면서 하나 얻을 수 있냐고 물은 것은 당연하다. 자랑에 열을 올리시던 어머니는 달력을 달라고 하는 사람들의 수를 세시더니 그만 집으로 돌아와 내게 전화를 했다.

"공짜로만 달라고 해 그냥 돌아왔다."

4
2005

1 2
3 4 5 6 7 8 9
10 11 12 13 14 15 16
17 18 19 20 21 22 23
24 25 26 27 28 29 30

5자에 나뭇잎을 그렸더니 초등학교 다니는 내 딸도 식목일이라고 금방 알아맞혔다. 가끔씩 숫자를 크게 디자인한 것을 발견한 사람들은 내게 묻는다. 대부분의 큰 숫자는 절기를 말한다. 그럼 절기가 아닌데 큰 숫자는? 내 마음대로 정한다. 예를 들어 내 생일.

나는 달력을 만드는 원칙이 있다. 오로지 아라비아 숫자만 사용해서 만든다. 요일도 쓰지 않는다. 그래도 사람들은 언제가 일요일인지 안다. 오랫동안 색깔이 있는 글자를 휴일로 알고 살아왔기 때문이고, 특히 줄 맨 앞에 있는 숫자에 색이 칠해져 있다면 당연히 일요일인지 알기 때문이다. 매년 똑같은 달력을 받아 보면서도 몇 년이 지나서야 내가 만든 달력에 요일이 적혀 있지 않다는 것을 발견하는 사람들이 있다. 하기야 아직도 나와 이야기하면서 내가 만든 달력에 요일이 적혀 있었다고 기억하며 부득부득 우기는 사람들도 상당수가 있다. 습관은 그렇게 무서운 것이다.

내게 전화를 하면서 공짜 심보에 속이 상해 하셨다.

"어머니, 친구 분들에게 그냥 나누어 주셔도 돼요."

나는 그래봐야 몇 개나 되겠나 하는 생각에 어머니께 여유를 가지시라고 말씀을 드렸다. 어머니께 그 말씀을 드리고 혼이 났다.

"야 이놈아, 내가 너 대학 보내고 그것도 모자라 대학원 보내고 유학도 보냈는데 그 돈은 뭐 하늘에서 공짜로 떨어진 것인 줄 아냐, 니 애미 허리가 휘었다."

그 말에 눈물이 찔끔 나왔다. 외제라고 특별소비세가 붙어 엄청 비싼 물감을 사느라고 나는 라면도 굶었고, 어머니는 버스 서너 정류장 거리는 걸어다니셨다. 아니 내가 한 절약은 어머니에 비하면 절약도 아니었다. 그 아까워 못쓰고 꼬깃꼬깃 모아둔 돈을 놀음판에 미친 서방이 들고 튀듯 아들이 날름 들고 나가니 서러워 눈물로 곡도 못하고 마른 침만 꼴깍꼴깍 삼키신 양반이다.

"너 혼자 잘나서 큰 줄 아냐."

이 말이 내 가슴에 꽂힌 어머니의 결정타였다.

한번은 어머니가 노안으로 글자가 잘 보이지 않는다는 말을 듣고 숫자가 아주 큰 달력을 만들어 드렸다. 어머니는 달력을 받아 들고 아주 흐뭇해 하시더니 내게 다시 주셨다.

"가서 하나라도 더 팔거라."

그 말씀이 너무 단호해 나는 달력을 그냥 가지고 돌아와야 했다.

달력을 만들기 시작한 지 벌써 20년이 다 되어 간다. 매년 달력이 나올 때가 되면 내 사무실 전화는 유난히 요란을 떤다. 그 전화벨 소리

중에는 달력을 사겠다는 즐거운 멜로디도 있지만, 내 달력이 마음에
들어서 기대가 된다는 사탕발림도 많다.

내겐 모두 다 즐거운 일이다. 그들이 내가 만드는 달력에 칭찬을 아끼
지 않으니 구전광고 효과가 있는 것이요, 그런 효과로 달력을 사려는
사람들이 점차 늘어가는 것인데 달력 하나에 인색할 필요가 없다는
생각이다.

## 공짜와 10만 원

그런데 달력을 공짜로 주지 않는다고 욕 하면 안된다. 속절도 모르고
달력을 만들지 못해 욕을 먹는 경우도 있다. 어머니가 눈이 어두워
만들었던 커다란 달력은 또 다른 유명세를 타기 시작했다. 그 커다란
달력이 어디 뮤직비디오에 살짝 비친 것이다. 크기가 대형 평면 텔레
비전만하니 허전한 벽에 걸어놓기 그럴싸했다. 경제 개념이 어머니만
큼도 안되는 내가 달력을 만들었으니 얼마큼이 팔렸는지 얼마큼을
공짜로 나누어 주었는지 계산을 해 보지 않았다. 아무리 경제 개념
이 없는 나도 달력이 한 개도 팔리지 않았는데 남아 있는 재고가 하
나도 없는 연유를 무심히 넘길 정도는 아니다. 정말로 해도 너무 한
것이다. 한 개도 팔리지 않았다고 하면 뻥이고, 팔린 것이 고작 10개
가 넘었던 것이다. 디자인적으로는 작품성이 아무리 뛰어나다 할지
라도 상품의 가치는 형편이 없었다.

주변의 칭찬으로 추락을 모르던 나는 다음 해에도 그 큰 달력을 다
시 만들었다. 결과는 마찬가지였다. 그런데 없어서 못 팔았다. 내가

날아가는 비둘기 똥구멍을 그리라굽쇼?

있을 때나 없을 때나 달력을 찾는 지인들은 내 사무실에 들러 마구 들고 갔던 것이었다. 디자인 사무실에 물류 개념이 없는 것은 당연한 것이고, 사무실에서 나와 일하는 디자이너들은 내 이름을 대고 찾아오는 사람들이 달력을 달라고 손을 벌리면 당연히 주어야 한다는 생각이니 정중한 인사와 함께 인심 좋은 흥부 마음으로 퍼주었다. 정작 큰 달력을 산다고 주문이 들어왔을 때는 팔 물건이 하나도 남아 있지 않았다. 사무실 문을 잠가 버릴 수도 없고, 전화를 받지 않을 수도 없고 처음으로 달력을 공짜로 나누어 준 일이 후회스러웠다.

그런데 정작 섭섭한 일은 그 이듬해에 있었다. 커다란 달력을 한두 해 걸어보니 그 자리는 달력의 고정석이 되었다. 내가 만든 달력은 마력이 있다 한다. 마력이란 이런 것이다. 예를 들어 텔레비전은 마력이 있다. 사람들은 거실의 한쪽 벽면에 텔레비전을 놓는다. 그런데 그 텔레비전은 무게나 디자인의 힘을 가지고 있다. 그래서 사람들은 그 자리를 정하는 데 신중하다. 한번 정해지면 다른 자리로 옮기기가 힘들기 때문이다. 부엌의 냉장고도 마찬가지다. 이렇게 마력을 가지고 있는 물건들이 처음 위치를 잡으면 나머지 자그마한 소품들이 그 주변을 장식하게 되는 것이다. 그런데 거실에 놓인 시커먼 텔레비전 위로 내가 만든 색색의 달력은 자세가 나온다는 중론이다(나는 텔레비전이 없다. 그래서 그냥 상상만 하는데 그럴 듯하다). 달력을 걸어 놓은 친구 중 한 명은 내가 만든 달력 때문에 벽걸이 텔레비전을 큰 걸로 장만했다고 농담을 했다.

그런 인기와는 상관없이 그 커다란 달력은 통장의 숫자를 크기만큼

이나 깎아 먹고 있는 것이었다. 그래서 만들지 않았다. 연말 달력을 얻어 보겠다고 기대에 차서 사무실을 방문한 양반들은 시무룩해져 돌아갔다. 그 정도는 점잖은 반응이었다. 왜 만들지 않았냐고, 마치 맡겨 놓은 물건을 찾아가는 자세로 들이대는 양반까지 나타났다. 달력 하나에 읍소도 서슴지 않았다. 해 지난 달력이니 다른 달력으로 바꿔 달아도 자세가 나오지 않고, 그냥 비워 놓자니 집안 한쪽 벽이 허전해 도저히 달력을 뗄 수가 없다는 것이었다. 하는 수 없지만, 해 지난 달력을 그냥 걸어 놓았단다. 내년에는 큰 달력을 꼭 만들라 신신당부를 한다.

고민이다. 그동안 보인 내 인심에 금이 가는 것 같아 빡빡하게 할 수 없는 노릇이고, 그렇다고 밑지는 장사를 계속할 수는 없지 않겠나. 더러는 내년부터는 돈을 줄 테니 자기 달력은 남겨 달라고 미리 예약도 들어온다.

그러나 가장 큰 문제는 평생 공짜로 받아오던 달력을 어느 날 갑자기 돈을 지불해야 한다는 생각이 없는 사람이 너무 많다는 사실이다. 더군다나 내가 만든 큰 달력은 개당 10만 원 정도이다. 공짜와 10만 원. 아무리 디자인의 마력을 가지고 있다고 해도 공짜와 10만 원의 간격은 이어질 수 없어 보인다.

어느 날 신촌 연대 앞에서 초방이란 책방을 운영하는 사장님이 내게 힌트를 주셨다.

"홍 실장, 달력은 국제적이야."

뜬금없는 책방 사장님 말은, 일본에 사는 친구가 내가 만든 달력을

날아가는 비둘기 똥구멍을 그리라굽쇼?

보고 구하고 싶어 하는데, 이번에 일본 갈 때 선물로 가져가려고 한다는 것이었다. 그래, 달력은 전 세계에서 쓰이는 물건이고, 그 달력의 디자인 요소는 한글이 아니라 숫자잖아. 한국에서 태어나 디자인을 하면서 가장 원통했던 것이 '왜 한글은 우리나라에서만 사용하는 말인가'였다. 나는 책을 디자인하는 일을 한다. 그림이나 사진 책을 제외하면 대부분이 한글로 씌어진 책을 디자인하는 일이다. 한글을 사용하는 6,000만을 대상으로 만든 물건이 많이 팔리겠나, 18억이 사용하는 영어로 물건을 만드는 것이 잘 팔리겠냐의 문제인 것이다. 숫자는 전 세계 사람들이 사용하는 문자라는 것은 삼척동자도 다 안다. 역시 베풀고 살면 자다가도 떡이 생긴다.

나는 달력을 바라보며 싱글싱글 웃는다.

"이놈이 이제 신통방통하게 일본도 가네."

달력은 한철 장사라 대기업 장사가 아니다. 헌데 대기업들은 달력을 만들어 공짜로 나누어 주고 있다. 경제가 안 좋아지니 공짜 달력이 줄어들고 있다. 틈새시장을 노리라고 한다. 그런 이유로 만든 달력은 아니지만, 이 달력이 나에게는 효자노릇을 하고 있다.

나는 달력을 숫자로만 디자인한다. 요일도 사용하지 않는다. 사람들은 20년 가까이 똑같은 달력을 만든다고 말한다. 사실은 똑같지 않다. 매년 조금씩 아무도 눈치 채지 못하게 바뀐다. 그 비밀은 며느리도 모른다.

그림을 그리다보면 묘한 장난기가 발동된다. 사람을 그리면서
일부러 안 닮게 혹은 비슷하게만 그린다. 당사자는 분명 이게 난데 하는
생각이 들지만, 물증이 없으니 심증만 있을 뿐이다. 약이 오른다.
그게 그렇게 그림을 그리는 의도다. 그럼 넥타이를 맨 저 남자 누구지?
이런 말이 있다. 위 그림은 특정기사와 관계없다.

# 날아가는 비둘기 똥구멍을 그리라굽쇼?

"너는 날아가는 비둘기 똥구멍을 그리는구나?"

모니터를 열심히 들여다보며 디자인을 하던 이 팀장은 내 소리에 뒤돌아 멀뚱히 나를 바라본다. 컴퓨터로 디자인 작업을 하기 시작한 지 벌써 10여 년이 지났다. 디자인뿐만 아니라 아마도 사무 공간에서 일어나는 거의 모든 일이라는 작업이 컴퓨터 모니터와 얼굴을 마주봐야 하는 시대다.

컴퓨터, 이는 판도라 상자다. 컴퓨터 앞에 앉아 있는 자세는 분명 일하는 모습이지만, 실상은 며느리도 모른다. 그래서 이 디지털 시대에 일하는 자세에 대하여 몇 가지 조건을 달았다.

첫째가 모니터 화면이 15초 이상 고정되어 있으면 일하는 것이 아니다. 장비가 눈을 뜨고 잠을 잔다고 했다. 디자이너들은 모니터를 바라보지만 머릿속에선 다른 생각을 하기 일쑤다. 모니터를 바라보기만 하는 디자이너는 분명 작업을 하는 것이 아니라, 다른 짓(?)을 하고 있는 중이다. 둘째는 마우스를 쉬지 말고 움직여야 한다. 모니터

앞에 백조처럼 우아하게 앉아 있더라도 손은 백조의 발처럼 쉼 없이 물갈퀴질을 해야 한다는 의미다. 셋째, 모니터 옆에 지금 디자인 작업을 하고 있는 작업의 스케치가 있어야 한다. 스케치는 작업을 하기 전에 디자이너가 머릿속에 상상하는 아이디어를 표현해 놓은 것이다. 한 길 사람 머릿속을 들여다보지 못해, 수 세기에 걸쳐서 머릿속에 있는 생각을 꺼내 놓은 것이다. 그러니 스케치가 없거나, 스케치와 다른 작업을 하는 중이라면 의심해 볼만하다.

## 나는 '날아가는 비둘기 똥구멍'을 본 적이 없다

이 세 가지 조건에 위배되는 행동을 하는 디자이너는 분명 '날아가는 비둘기 똥구멍'을 그리고 있는 중이다. 나는 날아가는 비둘기 똥구멍을 한 번도 본적이 없다. 그래서 어떻게 그려야 하는지 모른다. 아니면 세상이 희한하니까, 아마도 날아가는 비둘기 똥구멍을 본 사람이 한 사람 정도는 있지 않을까? 내 여태 그런 말을 하는 사람이 있다는 이야기를 들어 본 적이 없지만, 날아가는 비둘기 똥구멍을 그려 달라는 사람은 많이 봤다.
그 어떤 종류보다 압도적인 숫자가 '도깨비 방망이형 똥구멍'을 그려 달라는 주문이다.
신발을 만들어 달라고 했으면 신어봐야 하는 것인데, 머리에 써 보고는 모자가 아니라면서 고쳐 달란다. 그래서 묻는다.
"신발을 만들어 달라고 하지 않으셨나요?"
클라이언트는 당당하게 말한다.

"내가 말이야, 갑인데, 갑한테 지금 덤비는 거야, 뭐야?"

"머리에 쓰는 신발을 만들어 달라고 하면 만들어 줄 것이지, 디자이너가 말이야……."

결혼을 위해서 연애라는 사전 탐사 과정이 필요하지만, 디자인도 클라이언트와 일을 하기 전에 사전 연습게임이 필요하다. 만일 계약서를 작성하고 난 후 이런 지경에 빠진 디자이너라면, 병원에 입원하는 것이 상책이다. 머리에 쓰는 신발을 만들어 가 봐야, 그 다음엔 발에 신지 못한다고 성화를 부릴 것이고, 그렇지 않는다고 해도 손에 껴 볼 것이다. 분명 그 클라이언트는 007 영화류를 무지 많이 본 것이 틀림이 없다. 계약금을 받았다면, 헐리우드로 가는 비행기 표를 선물하는 것이 최선이다.

그 다음 만만치 않은 클라이언트가 소싯적에 '날아가는 비둘기 똥구멍을 그려 봤다'는 유형이다. 어릴 때 그림을 잘 그렸는데 여차저차해서 지금은 돈벌이에 나섰다는 말씀을 빼놓지 않고 하신다. 그런 분들은 일도 주고, 돈도 주고, 마음도 주신다. 디자이너에게 아주 헌신적이시다. 마음? 마음은 수시로 변한다. 마음을 주는가 했더니 어느새 아이디어를 주신다.

디자이너는 상당히 감성에 의존해 작업하는 부류다. 핍박받는 세상에서 마음을 주는 사람이 있다면, 목숨도 건다. 그런 삼룡이 같은 정신이 클라이언트가 마음에서 아이디어로 바뀌는 순간을 놓치는 경우가 발생한다. 불행은 그때부터 시작이다. 디자이너는 본 적도 없는 '날아가는 비둘기 똥구멍'을 밤새 그리다 지우고 그리다 지우기를 반

복한다. 그렇게 하기를 골천 번. 그리고 깨닫는다. 그런데 이미 시간과 돈은 다 써버리고 디자인을 보여 주기로 클라이언트와 약속한 시간은 코앞에 와 있다. 벙어리 삼룡이는 주인아씨를 좋아하다 어떻게 됐지? 그런 결말이 싫다면 동물적 감각을 따로 키워야 한다. 그리고 클라이언트가 마음을 줄 때, 더 긴장하는 습관을 키워야 한다. 여기까지는 그래도 디자인을 인정하는 수준이다. 왜냐하면 직접 만나서 이야기를 하는, 그러니까 디자이너를 사람 대접은 하니까 말이다.

세 번째는 디자이너를 물건 혹은 기계수준으로 알고 있는, 그러면서도 앞에서 이야기 한, 두 가지 특성을 골고루 갖추고 있는 부류다.

## 검인정 교과서를 위해 디자이너들은 얼마나 많은 참선을 해야 하나이까

지금 우리나라 교육은 조용한 혁명 중이다. 교과서가 바뀌고 있다. 영어와 수학을 필두로 국어도 바뀌고 있다. 겉으로 보면 정말 훌륭한 개혁이다. 그동안 나라에서 독점사업 같이 해 오던 교과서 생산방식을 '국정'에서 '검인정'으로 바꾼 것이다. 그러니까 국어 교과서가 다양한 내용과 형태로 만들어진다는 말인데, 지난 해 수학과 영어 교과서로 선정된 수를 보면 가히 세계 최고의 수준이다. 그 숫자가 말해 주는 양을 보며 머릿속에 '니들은 죽었다'가 금방 떠오르고, 이제 초등학교에 다니는 아들이 보였다. 왜냐고? 그렇지 않아도 입시지옥이란 말이 낯설지 않은데, 어느 책에서 어떤 문제가 나올 줄 알고 숫자만 늘려 놓으면, 애들이 학교에서 배운 교과서는 그렇다고 치고 보지

날아가는 비둘기 똥구멍을 그리라굽쇼?

도 못한 교과서는 어떻게 하란 말인가?

사실은 점입가경이다. 숫자로 이야기 해 보자. 우리나라에 얼마나 많은 인재가 있는지 몰라도 지난해 디자이너 대란이 일어났다. 각기 80여 종의 국어, 수학 교과서가 시안으로 만들어졌다. 간단하게, 80 곱하기 중학교 그리고 고등학교하면 160이고 수학과 영어를 곱하면 320종이 한 해에 만들어진 것이다. 책도 수학과 수학 활동, 영어와 영어 활동 두 권씩으로 나뉘니 디자이너도 2명 정도 붙어야 하니, 640명의 디자이너가 갑자기 필요해진 것이다. 디자인 경쟁시대라고 교과서도 당락을 결정하는 점수에 10점을 디자인 점수로 배정해 놓으니 디자이너를 쓰지 않을 수도 없는 노릇이다. 대한민국에 교과서를 디자인할 전문 디자이너가 그렇게 많단 말인가? 모르겠다.

디자이너는 교과서 본문에 그림을 그리는 일러스트레이터에 비하면 아무것도 아니다. 교과서 구성이 보통 1학기와 2학기를 합쳐서 평균 15장 정도로 나누어져 있으니, 각 장마다 특성을 살리려면 장마다 다른 일러스트레이터를 구해야 하는데, 그 숫자는 640명 곱하기 15장이 된다. 곱하기 싫어지는 숫자다.

우리는 율곡의 '10만 대군 양병설'도 없이 그렇게 교과서를 만들고 있다. 물론 심사라는 과정을 거쳐서 세상 사람들의 눈에 보이는 과정이니 그리 걱정할 만한 일이 아닐 수도 있다.

자본주의 국가의 디자인 수준 경쟁력은 그 분야에서 일하는 디자이너의 연봉이 얼마인지 중요하지 않을 수 없다. 굳이 숫자를 밝히기가 꺼려질 정도로 연봉 수준은 바닥이다. 얼마나 많은 디자이너가 백년

중학교 1학년 영어 과목 검인정 교과서 25종,
도대체 어떤 책을 고를까?

대계를 책임지고 있는 교육의 미래를 위해 교과서에 뛰어들었겠나? 돈 이야기를 하면 세상으로부터 구박을 받는다. 그나마 그 정도로 나라가 바뀌고 있다는 것만으로 만족하라는 뜻인데, 그건 그 교과서를 배워야 할 파릇파릇한 새싹들에게 물어 봐야 하는 이야기 아닌가 싶다.

내가 돈 이야기를 꺼낸 것은 돈도 돈이지만, 속셈은 따로 있다. 돈이 박하면 시간도 박하다. 지금 만들어지고 있는 교과서는 8차라고 한다. 언제 어떻게 8차까지 왔는지는 모르지만 7차 때에는 디자인 심사 과정이 없었단다. 그리고 교과서의 시안을 만드는 시간도 1년 6개월 정도가 주어졌다. 그런데 8차에서는 디자인이 중요하다고 해 놓고 디자이너들을 모아 공청회도 한번 하지 않고 시안 만드는 시간을 열 달로 줄여 버렸다.

생각을 해 보자. 우리나라에서 처음 교과서에 정식으로 디자이너가 점수를 받을 수 있는 항목이 생겼으니 디자이너로서 아주 흐뭇한 일이다. 형편없는 연봉은 현실이 그러니 어쩔 수 없다고 치자. 1년 반에서 열 달로 줄어든 시간에서 어느 과정 속으로 디자이너가 침투해 들어가야 하나 싶다.

저자 집필 과정. 1년 정도의 집필 과정으로 지금까지 만들어 오면서도 시간이 모자란다는 불만투성이의 집단이다. 그런 집단이 디자이너에게 시간을 내주겠나? 원고 넘긴 다음날 바로 디자인을 보잔다. 출판사에서는 저자를 만나게 해 주지도 않는다. 디자이너와 상대하는 편집자, 디자이너가 무슨 말을 하는지 알아듣지 못한다.

7차 때는 아무런 문제없이 편집자들이 디자인까지 다 했단다. 그래서 교과서를 만들어 봤다는 이유 하나로 동정어린 마음으로 디자이너에게 이렇게 저렇게 해 달라고 주문을 해댄다. 디자이너가 조금이라도 이견을 내면 편집자들은 그 위대한 '갑'을 주장한다. 디자이너 팔자, 한 마디로 '깨갱'이다. 편집자들도 저자들이 글을 써 줘야 움직이는 팔자니 여기도 디자인이 시간을 벌 아무런 틈이 보이지 않는다. 그러면 디자이너는 만만한 조판자를 째려본다. 원고를 입력하고 판을 짜는 그리고 편집자들이 교정교열을 봐서 넘겨주면 쉼 없이 뒷바라지를 해 주는 막장인생이다. 눈치코치가 있는 디자이너라면 아무리 막장이지만 비집고 들어갈 곳이라곤 여기 밖에 없다는 사실을 금방 안다.

디자인을 하라고 해 놓고 시간을 주지 않는 나라님이 원망스럽지만, 지들이 무슨 대문호인지 아는 저자들의 행동도 눈꼴시다. 교과서는 누가 무슨 말을 해도 내용을 어떻게 만들 것인가 하는 기획의 단계가 가장 중요하고 우선이 되어야 하는데, 현실적으로 시간이 그렇지 못하다 보니 출판사는 이른바 유명세가 있는 '대표 필자'를 잡는 데 혈안이 되어 있다. 중요하지 않다는 이야기가 아니라 과도하다는 말이다.

출판사가 한쪽에 과도한 신경을 쓰면 상대적으로 소홀한 쪽이 생기게 마련이다. 교과서가 국정에서 검인정이 되면서 그동안 국정교과서에서 함께 일하던 기획자들이 각기 출판사마다 갈갈이 찢어져 교과서 일을 하고 있다. 머리를 맞대고 함께 일해야 겨우 잘 만들 수 있을

까 말깐데, 삼지 사방에 퍼져 각개전투를 하고 있으니 걱정이 아닐 수 없다. 그래서 출판사 입장에서 보면 교과서는 또 하나의 로또 시장이다. '대표 필자', 국정교과서 시절 '대표 기획자', 이쪽으로 확 기울어 버린다.

디자이너? 교과서를 한 번이라도 만들어 봤나? 그러니 디자이너는 길 가는 사람들이 툭툭 차버리는 깡통 신세다. 그러니 조판자 옆에 찰싹 붙어, 조판자와 모니터를 같이 볼 수밖에 없는 것이다. 막장일은 밤낮이 따로 없다. '오 분 대기조?' 편집자의 부름을 하늘 같이 알고 뛰어가 원고를 받다 그들이 피곤한 몸을 이끌고 집에 가서 재충전해 오는 동안 눈을 벌겋게 뜨고 오탈자를 수정해 놓아야 한다. 그런 조판자 옆에서 이렇게 고쳐 보자 저렇게 고쳐 보자는 놈이 조판자 눈에 좋아 보일 리 만무하다. 동병상련이라고 시간이 흐르면서 조판자가 할 일을 나누어 받기 시작한다. 그러다 보면 교과서를 담당한 디자이너들은 아주 자연스럽게 조판자가 일한 다음 과정 그러니까 지금까지 듣도 보도 못한 막장을 스스로 만들어 들어앉게 된다.

그래도 이 일은 어느 정도 습관이 되면 할 만하다. 인간이 어느 정도로 독한지 알 수 있다. 거의 일이 아니라 참선의 과정이다. '달마가 동쪽으로 간 까닭'을 알게 된다. 그 즈음이 되면 마지막으로 디자이너를 환장하게 만드는 과정 속으로 진입한다.

편집자들이 주문해 두었던 일러스트레이터들이 그린 그림들이 들어오기 시작한다. 그 숫자도 계산이 잘 되지 않는 어마 무시한 일러스트레이터. 그들이 빠듯한 시간을 쪼개 그려 온 그림들을 보면 한숨이

절로 나온다. 거의 대부분 글을 읽어도 무슨 뜻인지 모르는 일러스트 레이터라고 말하지만 실상은 그들이 글을 읽을 시간조차 주어지지 않는다. 그래서 편집자들은 그들에게도 친절하게 가이드라인을 설명해 준다. 속으론 '니들이 읽어 봐야 무슨 뜻인지나 알아?'지만, 겉으론 시간이 너무 없으니 자신들이 내용을 잘 그릴 수 있도록 내용을 정리해서 설명해 주겠다고 친절을 베푼 그림들. 유치원 그림부터 초등학교 그림까지 그리고 중학생이 보는 그림이 별반 성장과정 없이 두루두루 섭렵되어 있는 '모여라 꿈동산'들이다.

일러스트레이터들도 상황을 들어 보면 이해는 간다. 먹고 살기 위해 그림을 그리다 보면 그나마 그림을 그려 달라는 시장이 초등학교 저학년 시장. 수준에 맞게 그림을 그리다 보니 자연스럽게 머리가 가분수인 눈이 땡글땡글하게 크고 머리가 집채만한 비례의 그림들을 그려댄다. 그러지 않아도 온 세상이 서구식 미인관에 사로잡혀 머리를 작게 보이기 위해 안간힘을 쓰고 있는 사춘기 소년 소녀들 앞에 이 '모여라 꿈동산'들이 어떻게 보일지는 뻔하다.

내 나이 쉰을 바라보니 내 역할은 교과서를 디자인하거나 혹은 심사를 하거나. 내가 잘나서가 아니라 사람이 없다는 것을 잘 알고 있다. 나는 심사하는 것보다는 그래도 만드는 것이 미래의 아이들을 위해 현명한 판단이라고 생각해 교과서를 디자인하는 쪽으로 방향을 잡았다.

출판사 측에서도 지나가는 말로 홍 실장을 선택한 이유 중에는 '보험'이라는 단어를 흘린다. 내가 꼭 필요한 사람이 아니라 다른 출판

사와 일하는 것이 심히 걱정이 된다는 뜻이다. 그래서 보험을 드는 셈 치고 딴 데 가지 못하도록 디자인 비를 지불하는 것이다. 자신들이 시키는 일 외엔 꼼짝하지 말라는 말이다.

교육인적자원부도 자신들에게 돌아올 비난을 피하기 위해 검인정 제도를 이용한다. 가능한 한 많은 교과서를 만들어 다양한 교육을 받게 하겠다는 의도 뒤에는 학교 당국과 학부모들이 최종 선택을 하게 만들어 책임을 넘기겠다는 속셈이 들어 있다. 출판사들도 한번 선정되면 7년을 편하게 먹고 살만한 기틀이 되는 것이니 이 엄동소란에 교과서는 대박을 만드는 '로또'가 아니라고 할 수 없다.

나는 오늘도 조판자 옆에 껌처럼 달라붙어 모니터를 쳐다본다. 밤은 이미 훤한 새벽으로 바뀐다. 호주머니 속에 들어 있는 휴대전화가 진동을 한다. 듣는 것, 보는 것, 말하는 것이 모두 무감각해져 있으니 허벅지에 감각으로 전화가 온 것을 느끼는 시간이다. 아들이 학교에 간다고 전화를 했다.

"아빠, 학교 다녀오겠습니다. 오늘은 꼭 집에 들어오세요."

전쟁 같은 새벽일이 끝나지 않았어도, 모든 것을 뒤로하고 아들에게 뛰어가 한번 안아 주고 싶다.

# 디자이너는 클라이언트의
# '시다바리'가 아니다

어떻게 해서 내가 '운동'을 하는 재야인사들과 친구가 되었는지는 잘 기억나지 않는다. 아마도 그 길로 나를 인도한 친구는 번역 일을 하는 정영목이었던 것 같다. 나야 할 줄 아는 것이 디자인이 전부인데, 편집디자인을 하다보니 책을 디자인하면서 정영목과 만나고 서로 죽이 맞아 사무실을 같이 쓰게 되었다. 그러면서 아주 자연스럽게 ≪사회평론≫ 윤철호를 만나게 되었다. 이 부분은 자연스럽다고 밖에는 달리 쓸 말이 없다. 왜냐하면, 우연히 같은 방향으로 길을 걷고 있는 옆 사람을 보는 것처럼 그렇게 그들과 만나기 시작했기 때문이다. 게다가 내 사무실과 사회평론은 엎어지면 코 닿을 거리에 있었다. 그 윤철호 뒤에는 어마무시한 사람들이 자리를 틀고 있었다. 사진 찍는 이지누, 조선희를 거기서 처음 만났고, 뿌리와 이파리의 정종주도 매일노동뉴스의 반건달 최석우도 거기서 처음 얼굴을 봤다. 당시 시국이 지금같이 대통령에게 이래라 저래라 할 수 없었던 때였고, 민주화의 봄이 아직 덜 찾아온 때로 그 봄바람 좀 빨리 쐬어 보자고 만든 간

행물들이 형편없는 재무제표 위에서 운영되었다. 헌데 그놈의 집단은 박봉에 제때 월급도 주지 않지만 물 컵 나르는 양반도 서울대 중퇴다. 중퇴인 이유는 아는 사람은 다 알기 때문에 말하지 않겠다.

성유보 선생이 한겨레신문사에서 나왔다는 말을 들은 지 얼마 되지 않아 윤철호가 점심을 같이하자는 전갈을 보냈다. ≪사회평론≫이 ≪길≫과 합치게 되면서 디자인을 리뉴얼 해야 할 것 같다는 희망사항이 전갈의 행간 속에 묻어 있었다.
"밥 먹자고 먼저 말했으니, 지가 사겠지? 뭘 먹을까? 디자인 비는 받을 수 있을까?"
사무실을 나와 윤철호를 만나러 가면서 나는 혼잣말을 중얼거리며 입맛을 다셨다. '내 사무실은 지하고 지들은 그래도 2층이 사무실이니 맛있는 걸 사주겠지'라고 생각하며 나는 윤철호 사무실 문을 열었다.
사무실로 들어선 나는 깜짝 놀랐다. 윤철호가 앉아 있어야 할 자리에 성유보 선생이 떡하니 버티고 계셨고, 그 앞에는 깍두기 반찬 접시 하나, 아직 보글보글 끓고 있는 된장찌개 뚝배기 하나 그리고 밥 한 공기가 놓여 있었다.
"밥 한 공기만 더 시키지."
선생은 아무렇지도 않다는 듯이 옆 사람에게 주문을 했다.
"여기에 앉으시게, 홍 실장."
선생은 의자 하나를 내게 내주며 식사를 같이하자고 하셨다.

날아가는 비둘기 똥구멍을 그리라굽쇼?

"바쁜 양반이니 식사하면서 들으시게."

나보다 훨씬 더 바쁘게 사시는 분이니, 나는 가타부타 말을 끊지 못하고 그저 숟가락을 입에 물고 있었다.

"디자인 비용으로 100만 원을 주지."

그 말씀이 결론이었다. 사무실이 서너 달을 꼬박 그 일에 매달려야 하는데 그 정도 액수는 말이 되지 않았다. 하지만 나는 너무 기쁘게 그 제안을 흔쾌히 받아들였다. 후일 역사 속 한 페이지로 기록될 일에 디자이너로 참석하고 있다는 사실이 그랬고, 지금 ≪사회평론≫이 처한 상황에 이 액수는 아무도 감히 선뜻 제안할 수 없는 큰 금액이라는 이유에서다. 한상에 기십만 원하는 방석집에 앉아 비즈니스를 하는 클라이언트의 특징은 밥값 지불하는 데는 인색하지 않는데, 밥 먹고 나면 십중팔구는 디자인 비를 깎자고 한다. 그런데 함바집에서 시킨 백반을 가운데 놓고 선생이 말씀하신 액수는 밥값에 비해 수천 배가 된다.

미운 놈은 무슨 짓을 해도 미워 보이듯이 좋아 보이는 일은 어떤 말을 해도 긍정적으로 받아들인다. 나는 설레는 마음으로 실무회의에 들어갔다. '천재들의 대화' 혹은 '진검승부' 뭐 이런 분위기였다. 시간이 가면서 회의가 조금 이상하다는 느낌이 들었다. 다른 집단의 회의에서 이 정도의 의견이 나왔다면, 아주 훌륭하다고 칭찬을 받았을 만한 제안도, 이 회의에서는 여지없이 난도질을 당하는 것이다. 뿌연 담배연기를 창문 열어 한바탕 걷어 내고 다시 심기일전해 회의를 계속하면 점점 더 나은 제안이 만들어지고 밤은 깊어 가고 담배를 하도

피워 대 입안은 빽빽해진다. 그래도 결론은 아직 멀었다.

"디자인하는 데는 시간이 안 걸리는 줄 알아?"

나는 어서 결론을 내자고 재촉한다. 생각하면 생각할수록 더 좋은 생각이 나는 것을 어쩌냐는 말이다. 그 업그레이드의 중심에는 윤철호가 있었다. 하는 짓은 유비같이 우유부단해 보이는데 깐깐하긴 둘째가라면 서러울 것이다. 윤철호 등쌀에 못이긴 편집장은 때려치우고 공부나 해야겠다고 나가 3개월도 되지 않아 사시 합격하고 지금 판사를 하고 있다. 그런 윤철호가 내가 하는 디자인에는 일언반구 없이 백퍼센트 받아들이고 있으니 나는 속으로 걱정이 이만저만이 아니다. '저놈이 아마 돈을 조금밖에 못준다고 생각해서 참고 있는 걸 거야.' 일하는 내내 조마조마하다. 내 디자인도 윤철호 스타일을 닮아 갔다. 밤새 작업을 해 어느 정도 마음에 들었는데, 윤철호 생각이 떠오르면 어김없이 어디에 하자가 있는 것 같고 그래서 고치고 또 고치고. 결국 시안 보여 주는 시간은 미뤄지고. 한마디로 알아서 기는 모습을 보이기 시작한 것이다.

당시 안광욱이 팀장으로 있던 시절, 안 팀장은 그 폭탄을 무지하게 받았다. 그렇게 일이 돌아가기를 한 달을 훌쩍 넘긴 어느 날 사무실을 들어가 보니 디자이너 모두가 패잔병처럼 자리에 퍼져있었다. 이러다 죽겠다 싶었다. 그래서 윤철호에게 뛰어갔다. 내가 디자인을 잘하고 있는지 묻는 나를 뻔히 쳐다보며 그 친구는 아주 간단하게 말했다.

"홍 실장, 당신이 전문가잖아."

전문가를 돈 주고 샀으면 최대한 써먹어야 한다. 맞는 말이다. 나는 아주 간단한 사실을 잊었다. 디자이너는 클라이언트의 '시다바리'가 아니다. 그날 이후 나는 클라이언트를 만나러 가기 전에 거울을 보는 습관이 생겼다. 거울 속에 비친 나를 바라보며 윤철호가 해 준 그 말을 되새긴다.

"홍 실장, 너는 전문가다."

꽃무늬 패션이란 말이 있다. 자칫 촌스러울 수 있는 패션이다. 여름에 꽃무늬가 있는 남방이라도 입을라치면 바지를 고르는 데 여간 혼란스러운 것이 아니다. 그래서 결국 꽃무늬를 벗어 버리는 것으로 선택의 고통을 해결한다. 그런 꽃무늬가 유행을 한다. 꽃무늬가 들어가면 상당히 배타적일 텐데 이해가 안 된다. 그러니까 꽃무늬는 예뻐 보일 수 있지만, 그 무늬와 같이 분위기를 맞춰야하는 다른 주변 것들은 여러 가지로 상당히 고통스러울 텐데. 새로 들여놓은 꽃무늬가 디자인된 제품 때문에 기존에 잘 어울리던 가제도구들을 죄다 내다버리고 새 것으로 장만해야 어색한 분위기가 해결될 텐데. 꽃무늬 남방에 받쳐 입을 바지를 못 고르는 나로서는 꽃무늬 제품을 장만할 엄두를 못 낸다.

# 디자인은 누구를 위하여 종을 울리는가?
## 미래를 예언하는 아칸더스 나뭇잎

"불경기가 되면 여자들의 치마 길이가 짧아진다며?"

홍대 앞에서 술 한잔 하던 친구는 안줏거리로 여자들의 치마길이와 사회현상에 대한 짧은 이야기를 펼쳤다.

"짧은 치마가 경기와 무슨 관계가 있다고?"

세상에 그냥 웃자고 하는 이야기를 경제 운운해 가며 너무 진진하게 이야기하는 꼴이 사나워 못 견딘 나는 친구의 말을 끊어버렸다.

"야 이 사람아, 옷감 소비를 줄이려고 짧은 치마를 입는다는 것은 1차 세계대전 때에나 통할 이야기고, 저기 길거리 방황하는 짧은 치마의 청춘들을 봐라."

하룻밤 쓰는 돈이 장난이 아닌데 경제가 저 짧은 치마들과 무슨 관계가 있나 싶다. 얼굴에 발라대는 화장품하며 몸에 걸친 액세서리, 신고 있는 부츠는 짧은 치마를 사면 보너스로 생기는 것이 아니다.

옛날 안평대군 시절에 입을 것 없고, 먹을 것 없을 때 나왔던 말을 지금 시대로 가져와 이야기한다면 어불성설이다. 홍대 카페 골목은 불

경기가 따로 없다. 여기는 유행의 첨단을 걷는 청춘 남녀들로 북적인다. 자기가 돈을 벌어 쓰든, 부모에게 '딕셔너리'를 산다고, '사전'을 산다고 거짓말을 하고 받아 낸 돈으로 쓰든, 결혼을 포기하고 자식을 포기해 양육비와 교육비로 들어갈 돈을 이렇게 흥청망청 쓰든, 써야 사는 사람들이다. 이 현상이 이 나라 청춘들의 소비문화의 단면이다. 중국 사람들은 돈을 벌어 도박을 한다. 도박으로 스트레스를 푼다. 왜 그런지는 알 수 없지만 그게 그 나라 사람들의 습관이다. 일본은 경기가 안 좋으면 돈을 쓰지 않는다. 현찰을 챙기기 시작한다. 챙긴 현찰을 이불 밑에, 장롱 속에, 천장을 뚫고 비밀 금고를 만들어 숨긴다. 올해 경기가 좋지 않으면, 내년엔 더 좋아지지 않을 것이라고 생각하는 국민적인 습관 때문이란다.

나라마다 국민마다 돈을 대하는 습관이 있다. 그럼에도 불구하고, 전 세계 공통적인 사실은 경기가 좋지 않으면 소비가 준다. 그게 경제의 기본이란다. 사실일까? 내 생각에 그것은 서민들의 이야기다. 우리나라는 자본주의 국가다. 자본주의 국가에서 돈이 있는 사람들은 다르다. 내 돈 내가 쓰는데 경기가 무슨 상관이냐는 생각을 가진 사람들의 이야기다. 눈먼 돈이라고 펑펑 쓰는 정부미들의 이야기일 수도 있다.

## 전쟁을 예고하는 아킨더스 나뭇잎

"요즈음은 여자들 짧은 치마가 아니라, 사방에 온통 나뭇잎 장식들이에요."

아닌 게 아니라 그랬다. 아파트 담벼락에도, 냉장고에도, 에어컨에도 그리고 카페의 유리창에도 나뭇잎 무늬가 어느새 무성하다. 좀 과하다 싶다. 잘 만들어 놓은 주택 때려 부수고 정원의 나무는 죄다 뽑아 내고 다세대 주택 만들고, 아파트 지어 이산화탄소 내뿜는 것들만 늘리더니 나무가 그리웠나. 보일러에도 나뭇잎 문양을 넣었다.

"내 이 나뭇잎과 인생사의 관계를 좀 알지."

나는 반쯤 채워진 술을 입에 털어 넣으며 중학생 시절을 떠올렸다. 미술 시간에 그리스의 건축 양식을 배우는데, 선생님은 전문 용어들이 중학생 수준에는 어렵다고 느끼셨는지 아주 재미있는 말씀을 해 주셨다.

"손바닥을 내밀며 돌아가라, 도리아식. 앞으로 쭉 내밀었던 손바닥을 오므리면서 이리 오너라, 이오니아식. 그리고 (코를 푸는 시늉을 하시며) 나뭇잎으로 코풀어라, 코린트식."

학생들은 선생님의 액션 섞인 설명을 들으며 깔깔대며 웃었다.

그리고 아주 간략하게 각 양식마다 가지고 있는 흥망성쇠에 대한 인상적인 설명을 해 주셨다. 직선적이며 강한 느낌이 드는 도리아식은 문화가 발전할 때, 그리고 곡선적이며 부드러운 이오니아식은 문화가 한참 절정에 올랐을 때, 그리고 코린트식은 다 된 밥에 코를 푸는, 즉 패망선을 걷기 시작할 때 나타난다고 말씀 하시던 기억이 났다. 이런 양식들은 신전의 기둥을 만들면서 기둥 꼭대기에 나타난 문양들이다. 나중에 대학에 가서 미술사를 공부하면서 그 말이 전혀 근거가 없는 말이 아니라고 확인했다. 코린트식에 사용된 문양의 재료가 아

킨더스 나뭇잎인데 나는 여태 그 아킨더스 나무를 본 적이 없다.

그런데 묘하게도 디자인 공부를 하다보면 이 아킨더스 나뭇잎이 또 한번 인류의 역사에 등장하는 때가 있다. 1차 세계대전이 발발하기 20여 년 전쯤인가 아르누보라는 양식이 대중적으로 유행한다. 아주 장식적이며 부드러운 그래서 퇴폐적이기까지 한 문양. 아르누보도 출발은 신선했다. 산업혁명으로 기계화가 가속되고 비인간적으로 산업화된 사회가 싫어서 자연을 소재로 한 문양이 등장한다. 등나무 줄기 덩굴이 만드는 곡선의 느낌, 담쟁이 넝쿨이 만드는 장식적인 느낌 등 사람들이 흔히 볼 수 있는 식물의 형태를 닮은 선들을 이용해 멋있는 문양으로 만들어 냈다. 그러니까 영국에서 일어난 산업혁명은 지극히 직선적인 형태들을 가지고 있다. 마치 도리아식처럼. 산업혁명으로 인류는 새로운 도약을 한다.

그리고 20세기를 맞으며 나타난 아르누보는 이오니아식처럼 곡선적이고 부드러운 문양을 만들어 내면서 당시 문화의 절정을 이룬다. 자, 20세기는 좀 만만해 보이지 않나. 내가 살아 본 세기니까. 우리나라는 일본 때문에 아주 쭈글쭈글했지만, 유럽 국가들의 측면으로 본다면 20세기의 출발은 아주 좋았다. 세계 여기저기에 식민지를 거느리고 있으니, 유럽은 돈이 넘쳐흘렀고, 모든 것을 아름답게 만들려고 노력하던 시기다.

빈익빈 부익부. 양극화 현상. 부자들은 돈이 금고 바닥에서 썩을 정도고, 가난한 사람들은 돈 냄새도 맡지 못하는 지경에 이른다. 그리스 시대에 이오니아 양식에서 코린트 양식으로 넘어갈 때도 아마 그랬

으리라고 생각한다. 돈 있는 것들이나 즐기는 양식이지 어디 서민이 거적때기라도 걸칠 수 있었나 싶다.

인류 역사에 나타난 화려한 양식들은 알려지지 않은 서민들의 피와 눈물로 만든 것들이 대부분이다. 신전에도, 도서관에도, 창녀촌의 건물에도, 공중목욕탕에도 아킨더스 나뭇잎은 번성해 갔다. 지금까지 남아 있는 생활 용품들을 보면 당시의 나뭇잎에 대한 사랑을 짐작할 수 있다. 그런 패망을 한번 경험한 사람들은 그 양식을 타산지석으로 삼아 한동안 문양에 문자도 꺼내지 않는다.

그런데 인간은 망각의 동물이지 않은가? 20세기에 들어서면서 식민지의 피눈물을 빨아 또다시 흥청망청이라니. 달도 차면 기우는 법, 돈 많고 '빽' 좋은 인간들이 가다가다 신들이나 사용할 만한 나뭇잎 문양을 또다시 가져온 것이다.

시간이 많이 흐르고 기술이 발전했으니 이젠 지들이 그렇게 하면 신이 될 줄 알았나 보다. 돈과 권력에 앞장서서 예술가들은 예술의 혼을 팔아 아르누보를 유행시키고 급기야 아킨더스 나뭇잎을 건물 기둥에 그리고 쇠문창살에 만들어 넣기 시작했다. 그런데 당시 시대가 어떤 때냐, 프랑스는 시민혁명을 성공시키고 이미 귀족을 몰락시켰고, 평등의 시대를 선언했다. 그리고 세상이 어쩌자고 하루 벌어 하루 쓰는 날품팔이들도 '먹고 죽은 귀신은 때깔도 좋다'고 흥청망청할 때다. 종국에는 퇴폐주의가 나오고 아주 난리도 아닌 때다. 소수 지식인들은 '타블로라사'를 외치며 지금까지의 과오를 대오각성하고 새로운 마음으로 새로운 세기를 맞을 준비를 하자고 했지만 그 외침

계단에도, 기둥에도, 재봉틀 다리에도, 철문에도,
총자루에도, 칼자루에도, 벽모서리에도, 접시에도
아킨더스 나뭇잎은 자란다.

은 공허하기만 했다. 그렇게 아킨더스 나뭇잎은 전쟁을 예고하고 있었다. 그리고 얼마 지나지 않아 동쪽 유럽의 작은 도시, 사라예보에서는 오스트리아 제국의 황태자를 암살하는 총성이 울리고 전 유럽은 전쟁의 소용돌이 속으로 서서히 빨려 들어가기 시작했다. 1차 세계 대전이 시작된 것이다.

20세기 초에 나타난 이 아킨더스 나뭇잎 문양은 참으로 웃지 못할 지경까지 간다. 정말로 돈지랄의 극이다. 이 문양은 공장의 기계들을 만들어 내는 데 아무 쓸모가 없는데도 선반 기계에도 공작 기계에도 무늬를 새길 공간만 있으면 들어가기 시작했다. 더욱 가관인 것은 1차 세계대전이 일어나면서 발명된 기관총, 사람을 한꺼번에 대량으로 죽이는 이 무기에도 아킨더스 나뭇잎은 들어앉았다. 그렇다면 신의 무기란 뜻인가? 하기야 '땅야땅야'하는 소총이 전부인 시절에 '우두두두' 갈겨대는 자동소총이 나왔는데 어디 인간의 무기라고 할 수 있겠나. 그렇게 아킨더스 나뭇잎은 인생들 종치는 징조로 세상에 다시 한번 나타났다는 기억이다.

내 어렸을 적 어머니가 쓰시던 오래된 재봉틀의 다리도 이 아르누보 양식의 식물 줄기 형태가 휘휘 돌아 생긴 무늬였으니, 그 양식이 세상 사람들에게 미친 영향은 대단한 것이라 짐작이 간다.

그리고 지금, 몇 년 사이에 아킨더스 나뭇잎까지는 아니지만 거의 그 형태에 다가가는 나뭇잎 무늬들이 우리나라에서 생산되는 공산품들의 겉지를 장식하기 시작했다. 아무리 정신없는 세상이라지만 아무래도 정신을 가다듬어야 할 때라는 생각이 든다. 지금 세상은 뒤

숭숭하다. 미국과 이라크가 전쟁을 했는데, 그 전쟁이 끝났는지 아닌지 아리송하다. 다우지수 만 포인트 선이 붕괴되었단다. 세계는 분명 경제, 즉 돈의 지배 아래 있다. 우리나라 상황은 더하면 더했지 절대 안전하지 않다.

친구들은 가뜩이나 경제가 뒤숭숭해 술 마시고 있는데, 이런 말하는 나에게 술자리 분위기 망친다고 아우성이다. 나는 이 어려운 시국에 술을 처먹더라도 디자이너 입장에서 생각은 한번 제대로 해봐야 하지 않겠냐고 더 큰소릴 질렀다.

## 화가들이 저지른 실수를 그대로 반복하고 있는 디자이너들

20세기의 상황과 지금 21세기 우리에게 나타나는 이런 '나뭇잎 현상'은 어떤 공통점이 있을까? 그때는 화가들이 앞장서 세상을 알록달록하게 만들었는데, 지금은 디자이너들이 나서고 있다. 20세기 초에 예술가들이 돈에 영혼을 팔아 그 짓을 한 죗값을 지금 톡톡히 치루고 있는 것이다. 예술가들이 영혼을 팔고 대중을 속이려고 고매하고 우아한 척하며 만들어 낸 아칸더스 이파리는 예술을 버리고 디자인을 택한 소수의 선각자들에 의해 세상에서 자취를 감추게 된다. 그럼에도 불구하고 예술가들은 세상이 바뀐 줄 모르고 대중을 무시하며 폼을 쟀고, 그 틈새를 비집고 들어간 디자이너들은 대중과의 소통을 무기로 20세기의 산업자본이 만든 돈을 고스란히 챙기기 시작했다. 게임은 그때 끝났는데, 이제 와서 포스트모더니즘이라고? 그렇게 어려운 말을 하면 대중이 다시 존경할 줄 알고?

날아가는 비둘기 똥구멍을 그리라굽쇼?

대중은 포스트모더니즘이 뭔지 모른단다. 웃기지 말란다. 비평가들은 당대비평을 선언하며 그때서야 대중의 지지를 시도했지만, 사실 그건 돈과의 야합을 속으로 품고 한 행동에 불과한 것이다. 당대비평 좋아하네. 일 벌이고 난 다음 사바사바하던 것들이, 그 사바사바가 안 통하니까, 친절한 척 일이 생기면 즉각 비평을 해 준다는 말인데, 그게 지들 입장을 떠들어 대기나 하는 것이지 어디 대중을 안중에라도 두긴 한건가?

디자이너들은 100년도 되지 않았는데 그런 사실을 까맣게 잊었는지 아니면 배에 기름이 끼었는지 100년 전 화가들이 저질렀던 실수를 고스란히 반복하고 있는 것은 아닌가? 대중을 버리면 어떤 결과가 오는지 뻔히 알 텐데, 왜들 이러는지 알 수가 없다. 대중의 심판은 준엄하다. 한번 실수는 귀엽게 봐 줄 수 있다. 두 번째 실수는 병가지상사라고 치자. 이번에도 똑같은 실수를 반복하고 '삼세 번'을 외치려고 하나?

살아남기 위해서 역사책을 들춰 볼 때다. 그것이 전문가의 역할이다. 그러나 심각하다. 지금 내 눈앞에 쌓여 있는 역사책들은 살아남은 자들의 기록일 뿐, 이 인생의 기로에서 지식이 짧은 불혹의 디자이너는 방황만 거듭할 뿐이다.

술 그만 마시고 일어나 학교 앞에 있는 헌책방을 둘러보자. 세월 좋을 때 지식인들은 문방사우를 챙긴다. 불황이 되어 끼닛거리가 걱정되면 그 애지중지하던 책들을 팔아 곡기를 때운다. 지금 학교 앞 중고책방엔 그렇게 주인에게 버려진 지식들이 널려 있다.

**DIN A0**

DIN A1

DIN A2

DIN A3

$1:\sqrt{2}$

DIN A5

**DIN A4**

DIN A7    DIN A6

우리가 지금 사용하는 A4 복사용지의 크기는 누가 처음 정했을까?
1922년 독일의 발터 포르스트만 박사가 종이의 규격을 독일 산업 표준
(DIN: Deutsche Industrie Norm)으로 제안했다. 독일 산업 표준 규격은
후에 ISO(International Organization for Standardization)가 되었고,
1975년부터 이 종이 규격은 세계적으로 공식 표준 규격이 되었다.

# 외국에 나가보니 황금 송아지는 없더라!

'디자인'이란 단어를 한국말로 풀어쓰지 않아서일까? 나는 디자인은 외국에만 있는 것으로 알았다. 그도 그럴 것이 미술대학을 들어가면서 입시라는 관문을 치루며 배운 것이 구성이니, 데생이니 하는 그림들인데 그런 종류의 그림은 우리나라 전통에서 내려오는 그 어떤 그림에도 속하지 않는 것이었다. 그런 서양의 전통과 상식에서 만들어 그림을 감수성 예민한 나이에 받아들이다 보면 당연히 그런 그림이 가지고 있는 조형과 미학에 빠지게 된다. 그리고 대학생활 내내 잘 그린 그림은 소위 '빠다 냄새'나는 그림이다. 그리고 서양의 팔등신을 그려야 한다고 세뇌되었으니, 머리가 커서 오등신 겨우 넘는 한국 사람의 인체 비례는 당연히 눈에 들어오지 않았다. 발을 조그맣게 만드는 전족이라는 중국의 옛날 습관처럼 우리나라 사람들이 머리를 조그맣게 만들기 위해 발버둥치는 민족이 된 것도 아마 그런 영향을 받아서 일 성싶다.

'우리의 것이 좋은 것이여'라고 아무리 외쳐 대도 그건 정말로 허공

에 대고 지르는 지랄이다 싶었다.

미국에서 유학한 친구들이 '미국에 가니 황금 송아지가 있더라'는
말을 해 대고, 우리나라는 보지도 못한 황금 송아지에 미쳐 마구 서
양 베끼기에(사실 이건 미국 베끼기지 서양 베끼기도 아니다) 정신이 없
었다. 그래서 나도 외국물 먹어 보려고 유학을 떠올렸다.
"그냥 여기서 가만히 있어도 대학교수가 될텐데 왜 떠나려는 거야?"
스물다섯 어린 나이에 나라에서 하는 공모전에 추천작가가 되고 그
축하하는 자리에서 유학이란 폭탄선언을 한 나에게 멍청하다며 선
생님은 버럭 화를 내셨다.
"그리고 하필 간다는 나라가 왜 독일이야?"
미국이 세상을 좌지우지 하고 있는 사실을 정확하게 알고 계시는 선
생님은 정말 이런 상황판단 제대로 못하는 자식을 조교로 두고 살았
단 말인가라는 눈총으로 나를 나무라셨다.
그런 선생님의 말씀이 틀렸다고만 할 수 없는 것이 내가 유럽으로 유
학을 떠나려고 생각한 발상의 근저들이 참으로 순진했다. 나는 당시
음악에 마니아 정도의 광기를 가지고 있었다. 내가 회화를 전공했다
면 아마도 클래식 음악을 들었을 테지만 디자인을 전공한다는 입장
에서 바로 팝송을 선택했다. 왜냐하면 당시에는 디자인을 '응용미술'
이라고 불렀다. 회화 전공자들은 응용미술이란 단어에 '미술'이 들어
갔다는 말 하나로 기분이 나빴는지 '회화'라는 단어에 순수라는 말
을 붙여 '순수회화'라고 불렀다. 그러니 순수회화는 클래식을, 응용

날아가는 비둘기 똥구멍을 그리라굽쇼?

미술은 팝송을 선택하는 것은 아주 자연스러운 현상이었다. 그럼에도 불구하고 한번도 의심하지 않은 것은 우리나라 창소리와 가요를 선택해야 하지 않을까라는 생각이 없었다는 점이다.

마니아는 일단 음악을 듣는 수준을 넘어 가수들의 계보를 찾아 딸딸 외우고, 음악뿐만 아니라 관련 음악 책을 사 모으고 그들의 철학과 생각들을 배우며 동경하게 된다.

근데 얼러리, 그 엄청난 미국이 제대로 된 팝송가수 하나 없지 않은가. 내가 좋아하는 '비틀즈', '롤링스톤즈' 그리고 '퀸'이 영국 사람이라면 미국 팝송가수는 누구지? 보너스로 알아낸 사실이지만 미국은 오케스트라 지휘자도 번 슈타인 하나 달랑 있는 문화 소비국이지 문화 생산국은 아니었다. 미국에서 소비하는 예술과 문화의 원조가 유럽에 있는데, 내가 문화를 생산해야 하는 일을 하는 디자이너인데 문화를 생산하는 유럽으로 가야지 미국은 영 아니라고 생각했다.

## 황금 송아지가 있는 미국이 아닌 독일을 선택한 이유

디자인운동은 우리나라 유관순 누나가 독립운동을 외쳐 대던 1919년에 독일에서 일어났다. 독일은 1차 세계대전의 폐허를 딛고 일어나려면 무엇인가 그동안과는 다른 생각이 필요했다. 그래서 그들은 디자인을 선택했고 그 디자인을 하려고 전 세계의 내로라하는 건축가, 화가, 인쇄공, 시인들을 모았다. 돈 없고 자원 없는 나라에서는 정말로 사람만이 희망이다.

그들은 세상에서 가장 빨리 그렇지만 튼튼하고 저렴하게 집 짓는 방

법을 고안하게 된다. 대리석으로 도배를 하던 세상의 집들을 유리, 시멘트와 철골 이 삼합의 저렴한 재료로 멋지게 건물을 지었다. 그것이 '디자인'이라고 했다.

대리석 건물을 클래식으로 만들어 버리고 모던의 대표적인 미학을 만들어 쌈빡하게 디자인한 건물들은 세상 사람들에게 새로운 선망의 대상이 되었다. 그런 여파를 몰아 2차 세계대전을 피해 미국으로 건너간 이 디자인 혁명가들은 시카고를 만들고, 뉴욕을 만들었다.

그뿐인가, 군대에서 짬밥 퍼 담는 식판을 디자인해 주방의 그릇창고를 없애버리고 많은 사람들이 먹고 난 그릇을 이리저리 씻고 운반해야 하는 번거로움을 없앴으며, 전쟁터에서 적에게 들키지 않는 탱크나 예비군복의 얼룩무늬를 디자인했다.

그래서 만들어진 명언이 '가격대 성능비'다. 우리나라가 1960년대 경제개발 5개년계획을 세우고 혁명적으로 도입한 세 가지 제도가 있다. 첫째가 이스라엘을 만든 기적이라는 '키부츠'를 벤치마킹해서 새마을운동을 벌였다. 그런데 잘 살아 보자고 벌인 새마을운동은 문화를 짓밟는 배부른 돼지를 만들어 내면서 오래된 고목들이 즐비한 가로수를 뽑아내고 마을길을 넓히고, 초가집을 없애고 도대체 실용성이라곤 눈곱만치도 찾아 볼 수 없는 슬레이트 지붕을 얹었다. 그래도 돈 좀 만지고 사니 큰 불만은 없다. 독일에서 나머지 두 가지를 가져왔는데 '아우토반'을 보고 경부고속도로를 만들었다. 그리고 지금 분당에 있는 코리아디자인센터의 전신인 디자인포장센터를 옛날 서울대학교 미술대학 근처 연건동에 만들었다. 일본을 통해 들어온 '도

날아가는 비둘기 똥구멍을 그리라굽쇼?

안'이라는 단어가 디자인으로 바뀌게 된 것이 아마도 그때 즈음 일 것이다.

또 한 가지 유럽을 선택하게 된 동기는 어린 시절 할머니 말씀의 영향이다.

"저눔의 코쟁이 새끼들."

당시 아버지는 미군부대 통역이셨다. 그러니 우리 집은 아주 자연스럽게 미군부대에서 쓰는 물건들이 넘쳐나고 동네 사람들은 우리 집 대문을 기웃거리는 것이었다. 소위 양키라고 불리우는 코쟁이들이 우리 집을 드나들고, 지프차 타고 온 양키들이 신기해 아이들이 몰려들고 "헬로, 헬로, 비스케트 쪼꼬래."를 외치며 꾀죄죄한 손을 내밀어 대면 거지 동냥하듯 '에이레이션'도 '비레이션'도 아닌 '씨레이션' 박스에서 과자부스러기 꺼내 던져 주는 모습을 보고 할머니는 노발대발하셨다. 나 역시 할머니의 영향을 받아 뜻도 모르고 비치보이스의 명곡 '서핑유에스에이'를 '퍼킹유에스에이'로 따라 불렀으니 미국이 좋아 보일 리 만무했다.

## 독일 산업 표준 규격, DIN

우리가 독일의 디자인 제도를 따라한 또 한 가지는 코리언 스탠다드, 'KS'다. 그 코리언 스탠다드의 원형이 독일의 'DIN', 도이치 인더스트리 노름인데 우리의 코리언 스탠다드는 뭐에 쓰는 것인지 모르게 되어 버렸지만, 그 도이치 뭐시깽이는 아직도 명성을 세상에 구가하고 있다. 왜일까?

태생이 달라서라고 생각한다. 그 디자인 제도가 좋아 보여 홀라당 베껴오긴 했는데, 어떻게 쓰는지 모르고 함부로 지들 편한 대로 굴렸으니 사람들이 '코리언 스탠다드'는 일단 '뻥구라'라고 생각하는 것이 당연한 것이 아닌가.

독일의 DIN은 눈물 없이는 들을 수 없는 사연이 있다. 독일이 1차 세계대전을 일으켜 유럽을 온통 뒤집어 놓았고, 결국 전쟁에 지고 얼굴에 철판 깔고 전쟁 상대국에 도와달라고 사정을 하게 된다. 그래서 도와줬더니 그 돈 받아 또다시 2차 세계대전을 일으켰으니 유럽이 독일을 보는 눈이 고울 리 만무했다.

독일은 또다시 전쟁에 패하고 먹고 살 일이 막막해진 것이다. 그래서 이번엔 절대 전쟁을 일으키지 않겠다고 맹서를 하고 자기들이 만든 물건이라도 사달라고 영국에 머리를 조아렸을 때, 영국은 아주 가소롭다는 듯이 말했다.

"마빡에 이름 정확하게 붙이고 들어와라."

'메이드 인 저머니(Made in Germany).' '마헨 임 도이칠란트(Machen im Deutschland)'도 아니고 '지는 독일 물건이에요, 하나만 사주세요'라는 비굴한 자세로 물건을 들고 오면 팔아 보겠노라고 답을 한 것이다.

영국의 역사와 자존심으로 보면 독일은 한낱 바바리안(Barbarian) 무리배 정도인 것이다. 아리안과 바바리안이 뒤섞여 독일 사람이 되는데, 독일 사람들도 바바리안을 바보 정도의 의미로 사용한다. 그래서 히틀러도 아리안이 세계최고 인종이라고 떠들어 대지 않았나. 독

날아가는 비둘기 똥구멍을 그리라굽쇼?

일 사절단은 본국행 배 위에서 통한의 눈물을 흘렸을 것이다. 그리고
이를 악물고 다짐해 뼈에 새겼을 것이다. 이번엔 전쟁이 아니라 디자
인으로 세계를 지배하겠노라고.

본국으로 돌아온 그들은 눈물 콧물
섞어가며 국민들을 설득했고, 그래서
만든 것이 독일 산업 표준 규격, 'DIN'
이다. 표준 규격은 살벌한 분위기에서
목숨을 걸고 만들어졌다. 뒷돈 받아
챙기고 얼렁뚱땅 표준 규격을 내주었
다간 나라 망치는 매국노로 간주하고
본인, 아버지 그리고 아들 3대의 크레
딧을 짤라 버려 다른 나라로 이민을
가서 살 수밖에 없도록 만들었다.

이런 표준 규격을 통과해야 비로소
'지는 독일 물건이구만요'라고 영국
이 시켰던 '메이드 인 저머니'를 마빡
에 붙였다. 세계 최초로 이 쪽팔린 이
름표는 얼마 지나지 않아 영국 사람들
의 머릿속에 '메이드 인 저머니'는 기

DIN은 KS로고처럼 요란하지 않았다.
누구나 그 표준에 따르면 로고를 쓸 수
있게 가장 평범한 글자꼴로 정하였다.
이른바 양심에 맡긴 디자인이다.
KS로고는 지금 사라졌지만 DIN의
정신은 세계 표준 규격이 될 수 있었다.
그게 디자인이다.

똥찬 물건이란 생각이 들게 만들었고, 전 세계의 물건에 이름표를 달
게 했다. 그래서 우리도 KS를 만들고 '메이드 인 코리아'를 붙인 것이
다. 그런데 우린 목을 걸고 KS 심사 기준을 실행했을까?

여하튼 독일은 디자인에 관한한 나에겐 공략대상이었다. 그것도 학비가 없어 가격대 성능비가 탁월한.

## 외국에 나가 황금 송아지가 아닌 한국을 보고 왔다

풍운의 꿈을 안고 비행기를 탄 나는, 정말로 행운아인 줄 알았다. 그 어렵다는 독일어를 열심히 배우고 수업에 들어가니 선생은 내게 독일에 왜 왔냐고 물었다. 왜 오긴 공부하러 왔지. 빤한 눈으로 멀거니 쳐다보는 내게 망치로 머리를 치는 듯한 질문들을 던졌다.

편집디자인을 공부하러 왔다. 그럼 너는 독일어로 편집디자인을 하려고 하느냐? 결국 너는 한국에 돌아가서 한글로 편집을 할 것인데, 그리고 국제 언어는 영어인데 하필 독일어로 편집디자인을 배우려고 하는 이유는 무엇이냐, 등등의 질문이 쏟아졌는데, 결국 한마디로 말해서 돌아가란 말이었다. 내가 아무리 독일어를 잘해도 한국말만 하겠냐는 것이었고 내가 잘하는 것을 해야지 왜 못하는 것을 굳이 하려고 하냐는 질문에 할 말이 없었다.

그래, 디자인. 디자인은 한국에 없어서 배우러 왔으니 배우는 것은 내 알아서 할 것이고, 가르치는 것이나 잘하란 투로 답을 하고 돌아는 나왔지만, 망치로 한대 얻어맞은 기억은 사라지지 않고 그 충격은 하루가 다르게 커져만 갔다.

5000년 역사와 전통에 빛나는 나라에서, 게다가 자국의 언어와 문자를 가진 나라에서 뭐가 아쉬워 바바리안들에게 배우러 갔지? 그들은 20세기나 다 돼서야 영문글자에 세리프 장식을 빼버리고 세계

날아가는 비둘기 똥구멍을 그리라굽쇼?

최초로 고딕체를 만들었다고 하지만, 그들보다 몇 백 년이나 앞서 세종대왕은 한글을 만들자마자 고딕형태의 글자로 용비어천가를 지으셨는데 도대체 뭐가 아쉬워 유학길에 오른 것인가? 혹시 이런저런 명분들을 다 걷어 내면, 학비가 공짜? 속이 보이는 듯해서 창피했지만, 이런저런 혼란 속에서 '타이포그래피'란 말도 배우고 '그리드'란 말도 배웠다.

그러면서 내가 '개무시'를 하던 '우리의 것은 좋은 것이여'가 머리에서 빙빙 도는 것이었다. 그래, 우리나라 경제개발 5개년계획을 세우며 명품 3종 세트를 들여온 그 양반이 내가 중학교 때 배운 한문 교과서에 써 놓은 '韓國的 民主主義의 土着化'란 글이 떠올랐다. 그 글을 만들고 써 먹었던 의도야 어쨌든 나는 내 의도대로 '한국적 디자인의 토착화'를 해야 했다. 아차! 싶었다. 금광을 떠나 엉뚱한 데서 노다지를 캐려고 하는구나 라는 생각이 들었다.

한국엔 원래 디자인이 없었다고 생각했는데 그게 아니었다. 디자인이란 말만 없었던 것이지 내가 잘할 수 있는 한국적인 디자인의 철학, 원리, 소재가 다 한국에 있다는 사실을 그제야 깨달았다.

'빠다' 냄새에 빠져 살았던 내 청춘이 아깝다는 생각이 들었다. 한국에 있을 때는 모른다고 한다. 외국에 나가 봐야 비로소 한국이 보인다고 한다. 외국에 나가 황금 송아지를 보고 오는 것이 아니었다. 자기가 평생 이마에 박고 살아야 하는 한국을 보고 오는 것이었다.

나는 애초부터 직장인 체질이 아니다. 첫째 이유가, 발에 열이 많아 겨울에도
양말을 못 신는다. 맨발의 청춘인 것이다. 특히 아이디어를 떠올려야 하는
시간은 절대적이다. 나와 오래 일을 해 본 사람이라면 내 이런 습관을 잘 안다.
그래서 이런 무례한 자세를 인정한다. 맨발을 허공에 올린 자세. 아주 불량한
자세지만, 좋은 디자인을 원한다면 인정해야 한다.
혹시 황금 송아지라도 그려 줄까하고.

# 돌아와 보니
# 황금 송아지를 보여달라 하더라

"홍 실장, 독일에서 배우고 돌아왔으니 한 수 펼쳐 봐야지?"

독일에서 돌아오자마자 나는 용강동 출판단지에 있는 사식집에 위장 취업했다. 지금이야 컴퓨터로 디자이너들이 글자를 키우고 줄이고 늘이고 용천지랄을 할 수 있지만, 1990년대 초반까지만 하더라도 글자를 입력해 주고 인화지로 출력해 주는 사진 식자 출력 사무실들이 있었다. 보통 그런 사무실은 상고를 졸업하거나 야간 상고를 다니는 아이들이 영업과 배달 서비스를 하고 여상을 졸업한 아이들이 눈이 벌게지도록 하루에 열대여섯 시간씩 14인치 흑백 모니터를 쳐다보며 노가다를 뛰는 사무실이었다.

나는 이런 사무실에 학벌도 밝히지 않고 무작정 찾아가 소정의 입사 시험 양식을 무난히 거치고 들어앉았다. 내 직위는 실장. 하는 일은 그동안 상고나 전문대 졸업생들이 하던 단행본의 본문을 만드는, 디자인이라고 하기엔 정말 낯 뜨거운 작업을 하는 곳이니 머리를 쥐어뜯으며 창작의 열을 올릴 필요는 없지만, 쎄게 밑바닥 작업부터 시작

하겠다고 작심하고 들어간 사무실의 일은 정말로 힘에 부쳤다.

출판대국이라 큰소리쳤지만 막상 선보일 책이 없다?!

당시 용강동에 있던 출판단지는 미래 한국 출판의 형태를 생각하며 서울 근교 어딘가에 출판단지를 만들 계획을 세우고 있었고, 나는 자연스럽게 그 계획의 언저리에서 기웃거리게 되었다.

아무리 과거를 숨기려 해도 들통이 나는 법. 1980년대 데모와 사상 교육으로 무장된 머리는 사식 집에서 일하는 실장 주제를 넘어 윗분들의 귀를 간지럽게 만들고, 출판계로 스며든 나와 비슷한 나이의 대학 중퇴자들이나 나라에서 분류한 일부 소수 용공분자들의 귀를 솔깃하게 만드는 지경에 이르렀다. 초록은 동색이라, 시궁창 속에도 죽이 맞는 친구들이 하나둘 보이기 시작했다. 결국 나는 그들과 어울리다 보니, 용강동에서 파주로 이사 가는 출판사들에게 빠이! 빠이!를 외치며 서교동으로 떨어져 남게 되었다.

진정한 출판인은 부동산 투기를 하지 않는다는 지론과 출판은 콘텐츠지 하드웨어가 아니라는 점이었다. 1만 5천 년 정도로 추정하는 인류 도시문화의 특징은 기본 세 개의 건물군으로 구성되어 있다. 첫째가 도서관 그리고 목욕탕 마지막으로 창녀촌. 도서관은 머리를, 목욕탕은 몸을, 그리고 창녀촌은 욕정을 해갈하는 곳이다. 출판단지엔 도서관의 구조만 있지 목욕탕과 창녀촌은 존재하지 않는다.

하지만 서교동은 달랐다. 신촌의 구조를 보자. 신촌을 대학가라고 부른다. 도서관의 형태다. 목욕탕은 문화예술 공간이다. 좀 부족하지만

　　　　　　　날아가는 비둘기 똥구멍을 그리라굽쇼?

어디 신촌만한 곳이 있나. 홍익대학교가 미술대학을 가지고 있으며 그나마 신촌의 예술을 빛내고 있다. 그리고 마광수가 그렇게 가자고 외쳐 대는 장미 여관이 신촌에 있다. 그래서 나와 일부 소수 용공분자들은 신촌 언저리 서교동을 택한 것이다. 굳이 계산해 보지 않더라도 지금 서교동에 있는 출판사의 수는 파주출판단지보다 훨씬 많을 것이다.

파주로 들어간 출판사들이 신음소리를 내기 시작했다. 책 만들어 번 돈은 책을 생산하는 데 써야지 건물에 묶어두면 안된다고 말한 어느 노 편집장의 말이 피부에 와 닿는 듯하다. 출판의 자본력 치고는 큰 돈을 부동산에 묶어놨으니, 경기를 더 민감하게 타기 시작했다. 디자인 비용을 깎기 시작했다. 참으로 멋있는 건물에 근무하면서 그런 말을 한다면 분위기 안 맞다.

몇 해 전 프랑크푸르트 도서전 주빈국으로 나갔을 때 출판대국으로 뻥은 쳤지만, 실상 선보일 책이 몇 권 없어 며칠 남기지 않고 디자인 엔테베작전을 세웠다.

하기야 이 엔테베는 우리나라 출판문화에는 아주 익숙한 작전이다. 우리나라는 예로부터 노벨문학상 번역판이 세계에서 제일 먼저 나오는 기록을 갖고 있다. 저작권을 '개무시'하던 출판 관행은 노벨문학상 발표를 누가 먼저 아느냐의 정보 수집력, 그리고 누가 빨리 원서를 구해 번역판을 만드느냐 그리고 누가 빨리 인쇄제본을 해 서점에 깔아 내느냐의 세 가지 작전을 아주 영악하게 돌려 다른 나라에서는 1년이 걸려도 나올까말까 하는 책을 일주일 안에 해치우던 실력의 소

유자들이다. 과거 일제 강점기 때 일본말을 배운 사람들이 지천에 깔린지라, 싼 맛에 중역도 서슴지 않았고 먼저 책을 만드는 놈이 장땡이란 생각으로 덩치를 키우던 내실보다는 외형에 집착하는 성향이 아니라 말할 수 없을 것이다.

## '니들이 김치를 알아!' 프로젝트

여름이 다 지나가는 9월 어느 날 출판사에서 하루가 멀다 하고 게끔 내기로 얼굴을 보자고 전화를 해 댔다. 새삼, 날 보자는 이유는 모두가 내가 디자인 작업을 한 ≪김치 천년의 맛≫ 같은 책을 디자인해 달라는 것이었다. 어이가 없기도 하고 기가 차기도 하고. 그 만들다만 책을 좋다고 그렇게 만들어 달라고 하니 괜한 하늘만 바라보았다.

갑자기 박수호 주간이 그리워졌다.

"야, 좀 와 봐라."

그 양반 디자인하우스 단행본 편집주간하실 때 나를 늘 그렇게 불러 댔다. 뭐 서로 사귀는 사이가 아니니 일이 있어 부르겠지만, 서둘러 가지 않으면 혼난다. 자기는 디자인이 좋아 다니던 의대를 때려치우고 디자인 책을 만들고 있는데……. 그러니까 디자이너들에게 봉사 중이고 희생하고 계신단다. 전화하면 즉각 뛰어가야 한다. 고집은 정말 고래힘줄이다.

"조국과 민족을 위해서 좀 나서 줘야 하겠다."

이 양반 조국과 민족을 팔면 그 다음 레퍼토리는 뻔하다. 깎자는 말이다. 왜냐하면 그런 책은 팔리지 않을 것이 뻔한데, 주제가 조국과

민족이니 허접하게 만들었다간 만들지 않느니만 못한 결과를 초래한다. 똥 묻은 개한테 욕만 먹는다. 그런 사실을 뻔히 아니 돈 생기지 않는 일에 부담만 백 배이다. 늘 그렇듯 그 양반이 근무하는 출판사 근처 생맥주집으로 간다.

전화해서 어디 있냐고 물어봐야 전화비만 아깝고, 돈 깎자고 하면서 생맥주 한잔으로 때운다. 그래도 맨입으로 깎자고 하는 것보다는 훨씬 인간적이다. 내가 너무 박하다고 엄살을 떨면, 고래고래 소리를 지르신다.

"내가 이 나이에 디자인이 좋아서……. 이 넓은 서울 바닥에 바늘 꽂을 땅 한 평 없이 사는데……. 내가 돈 있으면서 그러냐? 이 자식, 이름 좀 나더니……."

더 들어 봐야 좋을 것 하나 없으니 그냥 무조건 한다고 해야 한다. 그게 정답이다. 나는 그날 한마디도 안 개겼다.

"일본 놈들이 말이야, 웹스터 사전에 '김치'를 제치고 '기무치'라는 이름을 넣으려고 해요."

이 말씀으로 시작한 그 양반은 생맥주 500cc를 '원샷' 하시더니 여느 날과는 달리 한 잔을 더 주문하셨다. 술에 약한 그 양반, 30분 후 고래고래 소리를 치며 외치셨다.

"지들이 김치를 알아?"

그래. 지들이 경제대국이라고 우릴 깔봐도 너무 깔본다. 그런데 우린 할 말이 없었다. 일본은 기무치 책이 이미 50여 권 정도가 출판되어 있는 상태고, 질 면에서 우리가 만든 한두 권의 김치 책은 쨉이 되지

않았다. 출판 상황으로만 보면 김치가 아니라 기무치였다.

"아니 미국 놈들이 어떤 일을 벌이려고……."

이탈리아 '핏자'를 '피자'라는 영어식 발음으로 바꾸고 패스트푸드화해서 전 세계에 마치 미국 음식인 양 팔아 대고 있지 않은가. 어디 그뿐이냐. 함부르크 사람(Hamburger)들이 즐겨먹던 빵을 '햄버거'라고 미국 발음을 만들어 마치 지들 음식처럼 팔아 먹고 있는데 김치가 기무치가 되고 일본과 사바사바해서 그 비슷한 일을 벌인다면……. 뭐, 우리는 안방에서 큰소리 몇 번 치다가 시들시들거리고 말겠지.

우리는 두 주먹 불끈 쥐고 일명 '니들이 김치를 알아!' 프로젝트를 실행에 옮기기 시작했다. 당대 최고의 '구랏발'이신 이어령과 이규태 선생에게 자초지종을 말씀드렸다. 뭐 장황한 이야기 필요 없었다. 두 분 다 아주 초고속으로 흔쾌히 글을 내어 주셨다. 눈대중과 계량화되지 않은 손맛의 철학을 서양요리의 수학적 개념의 레시피로 만들어 낸 하버드 박사 출신 김만조 선생을 만났다. 강원도 배추밭서부터 순창의 고추밭까지 종횡무진 누릴 수 있는 사진 이지누, 100가지도 넘는 김치를 담글 황혜성 할머니와 그 빵빵한 요리군단, 정말로 콘텐츠 빌빌한 기무치로 찝쩍대는 일본의 코를 납작하게 해 줄 막강 팀을 만들었다.

선수들이 모이는 일은 일사천리로 진행되었다. 만들어야 하는 책은 모두 세 권.

첫 번째는 김치문화. 김치와 우리민족과의 관계 그리고 김치의 가장

날아가는 비둘기 똥구멍을 그리라굽쇼?

하이라이트 김장으로 절정을 잡았다. 봄이 되고 만물이 싹트는 아침 생물이 자라고 비록 배추가 3개월 고랭지 식물이지만 고추, 무, 배추 등 김치의 재료가 되는 모든 생물들의 싹을 보여 준다. 그리고 여름, 풍성한 식물과 재료들과 농촌·어촌·산촌·강촌의 어울림, 가을 과일이 익고 벼가 황금 파도를 치는 풍광과 겨울나기를 위한 부지런한 사람들의 움직임 그리고 아침에 일 나간 이들을 맞이하는 촌가 굴뚝의 연기 오르는 분위기로 겨울을 보여 주며 동네 사람들 모두 모여 김장을 담그는 내용은 죽어도 일본이 따라하지 못하는 것이다. 그게 문화다.

≪김치 천년의 맛≫, 김만조·이규태·이어령 지음, 이지누 사진, 디자인하우스, 1996

두 번째 책에는 정말 보여 줄 김치가 너무 많아 고민될 정도였다. 팀 모두의 합의로 100가지만 보여 주기로 했다. 가가호호 손맛으로 담근 김치를 보자면 100만 가지는 당연히 넘는 것이고, 계절별로 먹는

김치가 한 집에 어디 한 가지 뿐이랴. 하루 일을 마칠 때마다 정말 신채호 선생의 얼을 이어받아 남쪽 바라보며 호통을 쳐 대는 것으로 마무리했다.

"니들이 김치를 알아!"

아무리 조국과 민족을 위해 하는 일이라도 최소한의 자금은 필요한 것. 두 권 째까지 신나게 만들었을 때 자금이 바닥을 보였다. 전통문화의 계승까진 했는데 발전, 이게 세 번째 책인 '산업으로서의 김치'인데, 영 뒷심이 붙지 않았다. 우리는 일단 두 권이라도 발행하고 팔리는 대로 자금을 모아 세 번째 책을 만들기로 맹세를 하고 팀을 잠정적으로 해체했다.

그게 깜찍한 생각일까? 한국어로 만든 책은 전혀 움직일 기미가 보이지 않았다. 내 작업실로 가져온 100권 가량의 책은 마파람에 게 눈 감추듯 순식간에 사라져 한 권도 보이지 않았다. 아니 이게 무슨 조화란 말인가? 책이 사라졌다는 것은 분명 내 작업실을 드나드는 편집자들이 몰래 들고 간 것이고, 그러면 볼만한 책이란 것이 증명이 된 것이고, 서점에서도 그만큼은 팔려야 하거늘 전혀 미동도 없다니 어이가 없었다.

아무리 서점의 책들이 처세술과 참고서들이 많다고는 하지만 해도 너무하는 것 아닌가? 얼마나 팔리지 않으면, '똥 묻은 개들에게 욕은 먹지 않을까' 걱정까지 하고 있을 즈음 우리는 IMF의 폭탄을 맞았다. 잠정적으로 해체를 하자는 팀의 미래는 요원했다. 아니 뻔했다. 어디서 책을 잘 만들었다고 상을 탄 것으로 욕먹는 것은 면피했지만, 그

게 원래 목적이 아니지 않은가. 다들 죽겠다고 곡소리 하는 시절에 김치 나부랭이로 조국과 민족을 운운한다는 것은 어불성설이었다.

하늘이 무너져도 솟아날 구멍이 있다고 했다. 웹스터 사전에 기무치를 제치고 김치가 들어가면서 도대체 김치가 뭐길래 그러나 궁금해 하는 코쟁이들이 영문판 책을 만들어 달라는 요청이 들어온 것이다. 모두가 알다시피 한글로 책을 만들면 원화로 가격을 표시하고 영문판으로 책을 만들면 달러로 가격을 표시한다. 짐작이 갈 것이다. 입 가리고 화장실가서 웃을 일이 벌어진 것이다. 상황이 이럴진대 세 번째 책을 국문판으로 만들 생각이 들겠나? 디자인이 바본가?

## 시간 되고 돈 되는데, 아는 게 없어 안 될 줄이야

생각이 날개를 달고 내 기억의 바다를 날아다니는데 귓가에는 불이 난 전화벨 소리가 징징 댄다. 이제 며칠이나 남았다고 그 정도 책을 만들자고 말을 꺼내는 발상자체가 의심스럽다. 내 휴대전화에 박상순이란 이름이 뜨며 벨이 울렸다.

"아! 상순이." 내 작업실로 당장 온단다. 12시가 다됐는데, 뭔 일이지? 그 친구나 나나 둘 사이의 사생활 경계가 모호하다. 나도 아무 때나 술 먹고 찾아가 뭐 먹을 게 쏟아진다고 한 칸도 안 되는 책상에 코 박고 늦게까지 일하냐고 책상 헝클어뜨리고 술 먹자고 땡깡 부린 적이 한두 번이 아니니 그 친구 전화는 언제든지 콜이다.

늘 여유 있는 얼굴로 나를 만나러 오던 그 친구 이번은 좀 심상치 않다. 뭔가 한보따리 들고 내 작업실로 쳐들어 온 것이다.

"동원아, 너 비주얼 북 만들고 싶다고 했지?"

똑똑한 자식, 콘셉트는 잘 잡는다. 나는 한글로 디자인을 하면서도 한편으론 우리가 세계적인 책을 만들려면 '비주얼'로 승부를 봐야 한다고 목 놓아 외치고 다닌다. 문자는 국경이 있고 민족이 있지만 '비주얼'은 그런 장애물이 없기 때문이다. 한 예로 외람된 비유지만 포르노 산업이 국경이 없다는 것은 삼척동자도 다 안다.

그 친구가 가져온 외장하드에는 반가사유상을 찍은 사진들이 10장 정도 들어 있었다. 신통방통하게도 사진의 질은 국제적인 수준이었다. 누가 찍었을까? 알 수 없단다. 그냥 국립박물관 서고에 있는 것을 아주 우연히 발견했단다.

≪반가사유상≫, 국립중앙박물관 사진, 강우방 글, 민음사, 2005

이 친구 뭘 하자고 이것을 들고 온 것인지는 뻔했다. 연매출 기백 억이나 되는 출판사가 프랑크푸르트 행 비행기에 실어 보낼 책들이 궁색한 것이었다. 그 친구 평소에 만들고 싶었지만 월급사장이라 생각만

날아가는 비둘기 똥구멍을 그리라굽쇼?

굴뚝같았던 책들을 이번 이 난리를 역이용해 한번 만들어 보자고 한 것이다. 글자 하나 없는 책. 반가사유상 사진 열 장으로만 만들어야 하는 어려움도 있지만, 어차피 한글판으로 만들어 봐야 팔리지 않을 것이 뻔한데 그냥 사진만으로 이야기를 만들어 책을 만들자고 결론을 냈다.

그 제안을 흔쾌히 받아들이며 내가 내세운 조건. 전통문화 계승은 많이 있다, 이 사진으로 반가사유상을 반듯반듯 보여 주면 계승까진 보여 줄 수 있는데, 발전이 없다. 그러니까 이 시대의 시각으로 해석을 해야 한다. '비주얼적' 해석. 그야말로 디자이너가 편집자가 되고 기획자가 되고, 북 치고 장구 치고 다 할 수 있는 천의 기회가 된 것이다. 돈은 얼마든지 들여도 된다는 뒷말을 붙이며 상순이는 내게 일을 잔뜩 던져 주고 인쇄 라인을 정리하러 급하게 떠났다.

이번 일은 잘못하면 패키지로 싸잡혀 욕먹는다. 정신 차리자. 디자인 일에는 두 가지 종류가 있다. 떼돈 버는 일, 아니면 레퍼런스로 남아 포트폴리오에 들어가는 일. 디자이너에게 불행은 늘 그 두 가지가 일치하지 않는다는 것이다. 이번 일은 돈도 많이 준다고 했으니, 어쩌면 그 두 가지가 가능하다. 이번에는 전통문화의 계승보다는 발전에 방점을 두고 나름대로의 해석과 디자인을 해도 된다.

이런 일은 거꾸로 매달려 해도 신이 난다. 드디어 디자인이 완성되고 원고를 인쇄소로 넘길 순간. 왜 이런 순간에 엉뚱한 생각이 나는 걸까? 프린트된 페이지들을 한 장씩 넘기며 인쇄되어 나온 상태를 상상하는데 불현듯 반가사유상이 원래 어디 있었지? 불쑥 생각났다.

원래부터 국립중앙박물관에 있었던 것이 아니지? 그럼 어디야?

일본의 국보 1호가 반가사유상이고 그 반가상이 고류지(廣隆寺)에 있는데 왜 우리나라 반가사유상은 절에 있지 않고 국립중앙박물관에 있지? 강우방 선생이 책 끝에 해설로 써넣은 글을 읽어 보니 삼국시대 것은 확실한데 고구려, 백제, 신라 모두가 반가사유상을 만들었기에 어느 절에 있었는지 모른단다. 그저 이러저러한 추정만 할 뿐이란다. 난리를 수없이 많이도 치룬 나라니 그 절이 타 없어졌을 것이고 문·사·철 '개무시'하고 돈만 벌려고 뛰어다녔으니 연구된 바 없는 것이 당연하다. 김치 하나도 제대로 연구한 것이 없는데 먹고사는 데 하나도 도움이 되지 않는 반가사유상을 연구했을 리 만무하다. 디자이너가 디자인이나 하지 반가사유상이 어디 있었는지는 뭔 상관이냐고?

"니들이 디자인을 알아?"

디자인이 뭐 도깨비 방망이인 줄 안다. 뚝딱하면 하나씩 나오는 디자인. 나는 그런 디자인 모른다. 단지 표지를 디자인하면서 표지는 반가사유상이 있었음직한 어느 절 불당의 문창살을 만들어 비치게 하고 그 사이로 반가사유상이 보이도록 하고 싶었다. 표지가 그렇게 타공을 하고 널을 뛰는 것 같아 후가공이 어렵다면 '도비라'에라도 하고 싶었다. 왜냐하면 일본말 '도비라'가 우리나라말로 문이니까.

아주 단아한 연화문 창살 사이로 반가사유상이 보인다면 제대로 살아 있는 반가사유상 같아서. 국립중앙박물관에 죽은 듯 박제된 반가사유상보다야 책으로 만들면서 제자리로 가져다놓은 모습을 보여

날아가는 비둘기 똥구멍을 그리라굽쇼?

줄 수 있다면 얼마나 좋겠어. 근데 그게 시간도 되고 돈도 되는데, 아는 게 없어 안 될 줄이야. 고구려, 신라, 백제 삼국의 문양과 의상도 제대로 분간 못하는데……. 그래서 중국은 허허실실 동북공정을 펼치고 독도와 동해바다를 제대로 지키지 못해 조만간 애국가 첫 구절을 바꿔야 할 판이다.

그럴싸한 연화문짝을 만들어 보자고 했다. 상순이 고증되지 않은 사실을 책에 실으면 안된다 했다. 고지식한 자식. 중국은 백두산이 자기네 산이라고 하고, 일본은 독도를 자기네 섬이라고 우기는데, 그깟 반가사유상 책 '도비라'에 연화문짝 디자인을 넣는다고 뭐 그리 뺑이냐. 내가 중국 절에서 떼어 온 문짝을 달자는 것도 아니고, 일본 고류지에서 떼어 온 문짝도 아닌데, 그냥 삼국시대 어느 절의 불당 입구 문짝을 쓰자는 것인데……. 그래서 그 불상이 원래 어떤 곳에 있어서 어떻게 사람들에게 다가갔는지 이야기 해 주자는 것인데, 그런 아쉬움만 남기고 반가사유상 책은 무사히 프랑크푸르트 행 비행기에 올랐다. 아쉽다. 그리하라고 독일에서 배웠는데, 결국 이번에도 제대로 못했다.

# 우리만의 황금 송아지를 키우자

우리나라 자동차 번호판 디자인이 바뀌었다. 디자인을 담당한 한 사람으로 시원섭섭하다. 그 섭섭한 마음에 디자인 잡지에 번호판에 대한 에피소드를 썼다. 그 글을 누군가 인터넷에 올리면서, 갑자기 나는 잠시나마 유명인사가 되었다. 신문사에서 걸려 오는 전화가 온 사무실 기능을 마비시키기 전에 나는 인터넷에 있는 글을 강제로 삭제해 버렸다. 그리고 시간이 흘렀다. 길거리에 새 디자인의 번호판이 눈에 띌 때마다 무언가가 가슴 한편에서 콩당댄다. 나도 할 말이 무지 많은데…….

블로거 deupul 님에게
님이 올리신 글 잘 봤습니다. 제가 자동차 번호판 디자인 막바지 작업에 끌려들어 간 사람입니다. 처음엔 자문을 해 달라고 했습니다. 누리꾼들에게 하루가 멀다 하고 자동차 번호판이 난도질당하고 있었습니다. 저도 텔레비전을 보았습니다. 나라에서 하는 일이 그렇지

하고 넘어가기엔 저도 화가 났습니다. 그래도 어떻게 하겠습니까. 나라의 내로라하는 전문가들이 그리 만들었다는데 뭔 속사정이 있겠지 하는 마음이 들었지요.

그러던 어느 날 제게 위에서 연락이 왔습니다. 자동차 번호판 문제가 심각하니 와서 봐 달라고 했습니다. 솔직히 자동차 번호판 디자인이 왜 그리 나왔는지 궁금한 것도 많았고, 몇 가지 고치면 좋아질 수 있지 않을까 하는 가벼운 생각으로 분당에 있는 코리아디자인센터로 달려갔습니다.

그 일은 누가 봐도 자문으로 끝날 일은 아니었습니다. 발을 담그자니 욕을 먹을 것이 뻔하고, 그냥 돌아서자니 내 자동차에도 저 번호판이 붙겠구나 생각이 들어 이도 저도 못하는 꼴이 되었습니다.

"1자와 4자가 문제가 되니 글자를 고쳐 주시면 됩니다."

담당 사무관이 이렇게 말씀하시더군요. 하기야 그 양반이 무슨 죄가 있겠습니까. 어려서 디자인을 배웠겠습니까? 아니면 디자인이 입시 과목에 있어서 딸딸 외우기라도 했겠습니까? 공부 잘해서 행정고시 보고 여차여차해서 맡은 일이 자동차 번호판 디자인인데, 세상에서 이리도 난리 블루스를 추니 외통수에 몰려 제게 간절히 부탁하는 것인데, 그 부탁을 뿌리치진 못하겠더군요.

"그 정도 고쳐서 될 일이 아닙니다."

처음엔 저도 그리 말씀드리고 디자인을 고쳐 보려고 했지요. 이미 예산을 다 써서 제가 받을 돈이 한 푼도 없다는 것도 불만은 아니었습니다. 시간을 '1자와 4자' 고치는 정도로 받을 수밖에 없다는 현실도

불만은 아니었습니다. 그동안 앞서 진행했던 사람들이 모았던 자료와 히스토리를 하나도 받을 수 없다는 것, 그래서 '맨땅에 헤딩'을 해야 한다는 것이 이해가 가지 않았습니다.

저는 사무실로 돌아와 인터넷을 뒤지기 시작했습니다. 저도 몰랐습니다. 맨땅이라고 생각을 했는데, 이리도 여러 누리꾼들이 세계 각국의 자동차 번호판 디자인에 대한 자료를 올려놓았으리라고는 상상도 하지 못했습니다.

돈 한 푼 받지 못하고 하는 일이니, 외국에 나가 자료 수집은 꿈도 못 꾸었는데, 인터넷에 올라온 자료가 얼마나 많은 도움이 되었는지 정말로 누리꾼들이 고마웠습니다. 회의 때 나온, "누리꾼들이 오지불만만 터트려 문제를 만들었다는 말"이 어불성설이란 생각이 들었습니다.

인터넷에 올라온 자료 역시 참으로 유용한 것들이었습니다. 저도 나라마다 자동차 번호판 디자인이 그리 개성 있는지 처음 알았습니다. 그 자료를 찬찬히 살피다가 깜짝 놀랐습니다. 저도 텔레비전에서 보여 준 번호판이 어디서 많이 보던 것이라는 생각이었는데, 어쩌면 동독의 자동차 번호판과 그리 숫자가 똑같을까 생각했습니다. 정말로 '1자와 4자'만 고쳐서 될 일이 아니라는 증거지요.

유럽형 자동차 번호판 디자인이라고 했습니다. 동독은 통독이 되면서 이미 사라진 나라지요. 그래서 그랬을까요? 회의 때 물었습니다.

디자인을 하면서 자료 수집을 합니다. 세상엔 나와 똑같은 생각을 하는 사람이 한 사람도 없을 수가 없거든요. 그래서 자료 수집을 하는

데, 우리는 이 자료를 보며 요령과 꼼수를 발상할 때가 있습니다. 그렇지요. 베끼는 겁니다. 그걸 '벤치마킹'이란 말로 포장을 하고 베끼는 겁니다. 실상이야 어떻든 그런 생각이 들었습니다. 유럽에서 사라진 나라니 그 번호판 디자인을 홀라당 베껴 사용하면 편하지 않겠습니까. 설마 누가 알까 생각했겠지요. 어쨌든 전체 숫자를 바꾸는 것으로 방향을 잡았습니다.

님이 블로그에 올리신 미국의 자동차 번호판을 보고 정말 고생하셨다고 생각했습니다. 많은 부분, 님의 생각이 옳다고 생각합니다. 세상 일이라는 것이 이런저런 장애물들을 걷어 내도 '뻐꾸기 우는 사연'은 있기 마련입니다. 번호판을 그리 디자인해야만 하는 주변 이유지요. IMF를 겪은 지 얼마 되지 않았는데, 고속도로 과속 단속기마저 바꿔야 하는 디자인이라면 문제라고 생각했습니다.

더군다나 번호판 제작 양식은 너무나 터무니없었습니다. 위변조 문제 때문에 숫자를 가지런히 쓰지 못한다 했습니다. 대충 페인트로 칠하면 1자는 4자를 쉽게 만들 수 있다든지, 3자를 8자로 만드는 범법 행위를 원천적으로 차단할 수 있는 디자인을 요구하면서, 전국 어느 곳에서나 수급이 쉬운 재질로 디자인해야 한다는 말은 정말로 앞뒤가 맞지 않는 말 중에 하나였습니다.

자동차 번호판을 제작하는 업자들은 영세합니다. 그러니까 디자인 제작사항이 바뀌면 기계를 바꿔야 합니다. 그러나 그들이 먹고 살기 빠듯하니 기계를 바꿀 수 있겠습니까? 제가 잘못 디자인하면 애매한 여러 분들 밥줄이 끊길 수도 있다는 말이지요. 그러니까 먹고 살 형

편에 맞게 디자인하자는 것이지요. 차 떼주고 포 떼니 남은 것이 뭐가 있겠습니까? 그저 남이 쓰던 것을 베끼는 일은 하지 말아야 한다는 생각뿐이었습니다.

우리나라에서 사용한 자동차 번호판들

거기에 점입가경이 하나 더 있습니다. 번호판을 길게 유럽형으로 만들고 또 기존의 차들은 번호판 다는 부분이 기존 번호판의 크기에 맞추어 있으니 기존 크기에 맞는 디자인도 해야 한다는 말이었습니다. 맞는 말 같았습니다. 그런데, 이상한 생각이 들었습니다. 새로 자동차를 사는 사람들에게 번호판을 새로 달면서 적용한다는 것이었는데, 이미 굴러다니는 차에도 번호판을 바꿔 준다는 말인가 생각했습니다.

원래 윗분들은 정답을 잘 말씀하지 않습니다. 그냥 알아서 눈치껏 하

날아가는 비둘기 똥구멍을 그리라굽쇼?

라는 말이지요. 말씀을 한마디 하면 그게 인터넷에서 어떤 폭탄이 되서 돌아올지 깜깜하신데, 말씀을 함부로 하시겠습니까? 어쨌든 하라면 해야지요.

우리나라에 자동차를 만드는 회사들이 있습니다. 저는 그 회사들이 다 수출을 하는 줄 알았습니다. 그게 아니더군요. 한 회사가 수출을 못합니다. 그래서 내수용으로만 자동차를 만들어야 합니다. 이 제한을 당장 풀 수가 없답니다. 왜냐하면 일본에서 자동차 디자인을 사 왔거든요. 사 오면서 국내에서만 팔겠다고 서명했지요. 그런 처진데 번호판 디자인이 뭐 별거라고 제한을 풀어라 말라 하겠어요.

본전 생각이 났습니다. 왜냐고요? 저는 그 기다란 번호판 디자인만 하는 줄 알았거든요. 그런데, 기존 크기로도 해 달라고 해서 제가 되물었습니다. 그런데 제가 기존 크기만 해야 하는 것이 아니었습니다. 버스에 달 것도 트럭에 달 것도 줄줄이 사탕으로 매달려 있는 것이 아니겠습니까? 이게 어디 자문해 달라고 불러 시킬 일이냐는 생각은 들지 않았습니다. 건교부에 디자인할 수 있는 컴퓨터가 없다고 합니다. 그러니까 건교부에 디자인할 컴퓨터가 없어서 나를 불렀구나라는 생각이 들었습니다.

갑자기 서글퍼지면서 제가 대학을 졸업하고 초보였던 시절 경험이 떠올랐습니다.

"이거 멋있지 않아?"

외국 잡지 쭉 찢어서 내 앞에 내밀며 그리 디자인해 달라는 주문을 받았더랬습니다. 이제 막 청운의 꿈을 안고 시작한 디자이너에게 그

런 짓은 죽으라는 말입니다. 하지만 제가 어떻게 하겠습니까? 목구멍이 포도청이고 또 해 달라고 하는 시간에 그 정도보다 잘할 자신이 없었는데, 그러니까 저는 양단간에 결정을 내려야 했지요. 자존심 접고 그 일을 하느냐, 아니면 못하겠다고 배를 내미느냐? 저는 자존심을 접었지요.

"야, 천하에 홍동원이 디자인을 베끼네."

몇 년 동안 저는 이 말에 시달려야 했습니다.

제가 조금만 디자인을 잘하면, 사람들은 제게 물었습니다.

"이건 어디서 베낀 거야?"

디자인 때려치우고 이민 가려고 했습니다.

정보가 돈이 됩니다. 남들보다 먼저 본 외국의 디자인은 먼저 가져다 쓰는 사람이 임자입니다. 그런 나라였습니다. 그런 짓을 님 같은 누리꾼들이 막은 것입니다. 하지만 저는 여직 뭡니까? 디자인이 뭔지 디자이너가 뭔지 잘 모르는 사람들하고 같이 살고 있다는 생각뿐입니다. 그러면 외롭지 않겠습니까? 디자인은 디자이너들만 잘해서 되는 일이 아닌 듯합니다.

자동차 번호판 디자인은 차를 가지고 있는 사람이라면 죄다 한마디씩 합니다. 자동차야 마음에 들지 않으면 다른 차를 사거나 타지 않으면 됩니다. 그러나 번호판 디자인은 마음에 들지 않아도 반드시 달아야 합니다.

지금 우리나라는 정말로 디자인이 변하고 있습니다. 그래서 번호판도 디자인을 새로 한다고 생각합니다. 30년 만에 바꾸는 디자인이라

　날아가는 비둘기 똥구멍을 그리라굽쇼?

고 했습니다. 그리고 또 30년이 지나야 바꿀 거라고 했습니다. 그러면 자동차 번호판을 디자인해서는 먹고 살지 못하겠지요.

번호판은 매일 수백 개씩 전국에서 새로 만들어집니다. 자동차 번호판을 디자인해서 먹고 살 수 없는데, 자동차 번호판을 디자인의 안목으로 관리할 윗분이 계실지 모르겠네요. 디자인이 변하면서 이런 수년 아니 수십 년마다 한 번씩 하는 디자인이 어디 자동차 번호판 디자인뿐이겠습니까?

그동안 우리나라는 물건을 내다 팔아서 먹고 살았습니다. 외국에 내다 파는 물건들은 그나마 디자인에 신경을 쓰고 있습니다. 외국에 나가 경쟁을 해야 하는데, 디자인은 필수 조건이니까요. 그러나 나라 안에서 쓰는 물건들은 아무리 봐도 그렇게 디자인에 신경을 쓰지 않는 것 같이 보입니다. 차차 나아지겠지요. 그런데 나아지는 방법 중 하나로 '외국 잡지 쭉 찢어 베끼기'는 하지 말았으면 합니다. 그건 어떤 경우에도 '벤치마킹'이 아닙니다. 님이 블로그에 올리신 말씀 늘 마음에 두고 디자인하겠습니다.

1950년대 영화 '소매치기'의 포스터에 사용된 일러스트레이션. 이 그림을 보고
있노라면 나는 뚱딴지 같은 생각 속으로 빠져든다. 요 앞 가게가 엊그제 간판을
새로 달았는데 그 돈이 가게에서 파는 과자값에서 나왔을 테고, 길거리로
나가면 번쩍거리는 전광판의 광고도 내 호주머니에서 나간 돈이 들어 있을
테고, 신문과 텔레비전의 광고들은 매일매일 알게 모르게 내 호주머니 속의 돈을
슬쩍해가는구나. 두 눈 똑바로 뜨고 있는데도.

# 나는 광고를 '악의 꽃'이라 부른다

세상이 좋아졌다. 서울시 지하철에 에스컬레이터가 생긴 것이다. 외국 나들이 하는 사람이 많아진 탓인지 지하철도 외국의 그것을 닮아간다. 나라님도 우리가 선진국이라고 뻥을 치지 못하겠는지 하루가 다르게 지하철에는 에스컬레이터가 생겼다. 그리고 외국처럼 이 에스컬레이터를 타는 문화도 생겼다. 한쪽은 서서 가는 사람, 다른 쪽은 바쁜 일로 가만히 서서 기계의 속도를 참지 못하는 사람들을 배려했다. 내가 알기로 외국도 그렇게 에스컬레이터를 타는 문화가 있다. 한동안 우리는 에스컬레이터를 그렇게 이용했다.

그런데 어느 날인가부터 그러지 말란다. 에스컬레이터에서 걷거나 뛰다가 다친 사람이 한 해에 400명이 넘는다고 지하철역 벽에 노란 포스터를 붙였다. 그리곤 '두 줄 서기' 문화를 제안한다.

습관은 무서운 것이다. 한번 몸에 익은 습관은 쉽사리 바뀌지 않는다. 에스컬레이터를 타는 사람들의 행동은 아주 무질서해졌다. 바쁘니 걸어 가겠다고 앞에 서서 내려가는 사람을 비키라 하고, '두 줄 서

돈 받은 광고와 돈 받지 않은 광고. 돈이 우선인 세상, 그 위치의 상하가 분명하다.

기'라며 비켜주지 않겠다고 버티는 사람, 언성이 높아진다.

서울시 지하철은 왜 갑자기 400명 운운하며 '두 줄 서기'를 제안해 사람들을 어리둥절하게 만들었을까?

속사정이 있다. 사람들이 한쪽으로 쏠려 에스컬레이터를 타다 보니, 급하게 시설한 에스컬레이터의 고장이 잦아진 것이다. 다시 한번 국산품의 위상이 흔들린 것이다. 이런 속사정을 국민들에게 털어놓았다간 욕만 먹을 게 뻔하니, 은근슬쩍 말을 돌려 '두 줄 서기'를 제안한 것이다. 국민들이 호구인 줄 안 것이다. 국민들이 호구인 것은 사실이나 상당히 수준 높은 호구라는 사실을 몰랐던 것이다.

## 수천만 원짜리 광고와 공짜 포스터

자, 지하철을 이용하는 사람들의 눈높이를 보자. 그들은 출근길에 일곱 가지가 넘는 공짜 신문을 골라 집는다. 그리곤 에스컬레이터를 탄다. 신문 1면의 광고료는 어림잡아 1,000만 원 정도다. 그 정도 광고료를 지불하고 싣는 광고가 지하철에 400명 운운하는 포스터처럼 허접하게 할 수 있나? 그렇지 않다.

지하철 승강장에는 이제 거의 스크린 도어가 설치되어 있다. 스크린 도어? 당신은 그게 스크린 도어로 보이나, 스크린 광고판으로 보이나? 내가 볼 땐 분명 광고판이다. 가난한 사람들이 사는 동네의 지하철엔 스크린 도어가 아직 설치되어 있지 않다. 왜일까? 뻔하지 않겠나. 광고판을 걸어 주는 돈으로 스크린 도어를 설치하는데, 돈 많은 사람들이 사는 동네를 중심으로 광고를 하지 않겠나.

그런 시설을 할 수 있을 만한 돈을 지불하고 하는 광고 또한 허접하지 않다. 지하에서 열차를 기다리는 사람들은 원래 지상에서 골라온 신문을 봤다. 이 신문을 보는 눈길을 빼앗을 정도의 광고를 스크린도어에서 하고 있는 것이다. 화면이 화려하고 지극히 영상적이다. 이젠 아예 LCD판을 걸어 놓는다. 이놈은 작지만 소리도 낸다. 눈을 감아도 들리는 소리는 어쩔 수가 없다.

지하철을 타 보자. 열차 안에도 여전히 광고는 넘친다. 이 광고들도 열차 이용객들이 손에 들고 있는 신문으로부터 시선을 빼앗기 위한 나름의 무기들을 가지고 있다. 신문에 있는 글자들보다 큰 글씨로 아우성치는 놈들, 선정적인 문구로 눈을 홀리는 놈들, 심지어 빛을 발산하는 놈들로 지하철 안은 어디 한군데 눈길을 둘 수가 없다. 그들은 그렇게 광고 속에 산다. 지하철에만 광고가 있는 것이 아니다. 지상으로 올라오면 오만 가지 광고가 눈에 들어온다. 이런 속에서 사는 사람들에게 고작 고만한 포스터로 몇 년 동안 길들여진 습관을 고쳐 보겠노라고 한 발상이 깜찍하기만 하다.

아마도 지하철에 광고를 싣는 비용이 얼마인지 모르고 있는 것은 아닌지 의심스럽다. 그렇지 않고서야 자기들은 벽에다 공짜로 붙일 수 있다는 것만 생각하고 만든 포스터를 수억 들여 만든 광고들과 '어깨 나란히'를 시켜 놓고, 습관을 고치지 않는다고 저리 시민들 탓만 하고 있지 않은가.

광고를 '자본주의의 꽃'이라고 한다. 정말 화려한 색상의 꽃이 많다.

날아가는 비둘기 똥구멍을 그리라굽쇼?

나는 광고를 '악의 꽃'이라고 부른다. 광고는 사람들의 눈을 즐겁게 해 주는 꽃이 아니기 때문이다. 장미만 가시를 숨기고 있는 것이 아니다. 광고의 꽃은 의도를 숨기고 있다. 옆에 있는 광고보다 더 선정적인 그리고 화려해 사람들의 시선을 홀리는 그런 속셈이 기본적으로 들어 있다. 그렇게 하기 위해서는 더 많은 돈을 들여야 한다. 그런데 그 돈은 어디서 생긴 것일까? 그렇지. 그 돈은 원래 당신의 호주머니 속에 있었던 것이다.

이런 광고들 속에서 만날 적자에 허덕인다는 서울시 지하철이 만든 광고가 눈에 뜨일 리 만무하다.

시골 의사는 박경철 씨 덕에 떴다. 그런데 시골 교수는? 교수라는 직업과
시골이란 단어는 왠지 어울리지 않는다. 말은 제주도로 사람은 서울로. 이 말
때문인가 보다. 그래서인지 시골 학교 선생님보다 시골 교수는 정말 느낌이
없다. 최신 유행을 타는 우리 디자인. 그 디자인을 가르치는 교수가 시골에서
무엇을 할까? 채플린은 알까?

# 교수 및 잡상인 출입금지
## 어느 지방 대학 디자인학과 교수의 하소연

"저희 금박기술은 세계가 인정합니다. NASA에서 만든 유인 우주선에 들어가는 금박도 우리 집에서 만들어 준 것입니다."

머리가 하얗게 센 칠십 노인은 단정하게 차를 따르며 말씀을 하셨다. 우주선을 만드는 중요한 설비로 아주 얇은 금박이 필요한데 지금의 과학기술로는 그 정도로 얇은 금박을 만들지 못한다. 그래서 지금 우리에게 차를 따르는 이 노인에게 달려와 부탁을 했고, 그 얇은 금박을 손으로 만들어 주었단다.

손으로? 입이 쩍 벌어져 말문이 막힌 나는 막 따른 찻잔에 목숨 수 (壽)자의 얇은 금박 띄우는 것을 보고 그 노인을 다시 바라봤다. 순금으로 된 글자가 찻물에 둥둥 떠 있지 않은가. 노인은, 대단치도 않은데 그 정도를 보고 뭘 그리 놀라냐는 표정이다.

"금이 몸에 좋다잖아."

노인은 도회지에서 유학을 마치고 돌아온 젊은이들이 만든 것이라며 칭찬을 아끼지 않는다. 그러고 보니 작은 시골 마을에 젊은 사람

들이 상당히 눈에 띈다.

우리 일행은 자존심이 몹시 상해 집밖으로 나와 담배를 하나씩 물고 그 대단한 집을 바라보았다.

"이런 허름한 집에서 오사카 성의 성주가 잠을 자는 방에 온통 금박을 하고, 우주선에 들어가는 금박도 만들고, 마시는 차에 글자를 만들어 띄우기도 한단 말이지."

이대로 한국으로 돌아가 봐야 심하게 구겨진 자존심이 펴질 것 같지 않았다. 나는 우리나라 지방의 디자인 발전계획 수립의 중대한 임무를 받았지만, 아주 가벼운 마음으로 몇 명의 공무원과 일본 시찰단에 끼었다. 동경, 오사카, 나라, 교토 등 비교적 이름난 곳을 돌며 현지 디자인 실정에 대한 시찰을 하고 시간이 조금 남아, 나랏돈 들여 간 놈이 그 시간에 쇼핑하면 나쁜 놈이란 생각에 일본의 동쪽 해안가 작은 마을로 간 것이다. 태평양이 바라보이는 해안가 도로를 달리며 우리는 맡은 바 임무를 까맣게 잊고 마냥 신나했다. 그 촌구석에 뭐 대단한 것이 있으랴는 생각에 설렁설렁 시간을 보내다 뒤통수를 맞은 것이다.

내일 아침 비행기를 타려면 동경으로 지금 돌아가야 한다. 나는 시간이 없다고 발을 동동 구르는 통역을 달래 다시 노인을 만났다. 가나자와는 일본의 작은 마을이다. 이 작은 마을에서 젊은 사람들을 도시로 디자인 유학을 보낸다. 디자인을 전공하고 돌아와 이 마을의 금박기술을 이어받아 새로운 상품들을 만들어 낸다. 마을 언덕 위엔 지역민들이 실습도 하고 연구도 할 수 있는 디자인센터도 있다. 이 동네

날아가는 비둘기 똥구멍을 그리라굽쇼?

사람들 대부분이 금박 디자이너란 말이다. 마을 사람들은 디자인센터에서 매년 전시를 하는데 어떻게 알았는지 외국 사람도 상당히 많이 온단다.

"아니, 젊은 사람들이 도회지로 나가면, 거기 그냥 눌러 앉잖아요?"라는 질문에 노인은 금시초문이란다. 살던 동네 놔두고 동네 과부와 눈이 맞아 야반도주한 경우가 아니면 왜 고향 버리고 타지에 나가 사냐고 묻는다.

이렇다면 우리와 달라도 너무 다르다. 우리는 전국 방방곡곡에 있는 대학이라는 이름이 붙어 있는 곳마다 디자인 전공이 없는 데가 없다. 그럼에도 불구하고 '말은 제주도로, 사람은 서울로'라는 생각에 대학 졸업반 학생들은 서울 땅을 밟아 보려 애를 쓴다. 왜? 지방에서 디자이너가 먹고 살만한 산업기반이 있나? 눈 씻고 봐도 없다. 그래서 서울로 올라온 디자이너는 서울에서 버티기 한판을 한다. 우리는 지방 특성화 교육에 돈을 쏟아 부은 지 수년이 지났다. 수년 만에 그 성과가 눈에 보이기 바란다면 과욕이라 할 수 있다. 특성화란 말은 각 지역마다 개성을 찾자는 말이 분명하다. 개성! 디자인에서는 아주 중요한 요소다. 그러나 지방에 디자인을 교육하는 대학의 커리큘럼에서 개성을 찾아보기가 힘들다. 지방 디자인 대학의 학과장으로 있는 친구는 '교과목의 개성'이란 말에 고개를 설레설레 흔든다.

"이 사람아, 지방 사정 모른다고 함부로 말하지 말게."

지방 대학 교수들은 가을만 되면 너나 할 것 없이 주변 고등학교를 뛰어다녀야 한다. 물론 자신이 몸담고 있는 대학이 얼마나 훌륭한 교육

제도를 갖추었나 설명하는 자리를 마련하기 위해서다. 그러나 그런 교수들의 박대는 고등학교 교문에 붙어 있는 '교수 및 잡상인 출입금지' 문구에서부터 벌어진다. 지인들을 통해 겨우 교문을 통과하면 학생들의 냉담한 반응을 보게 된다. "그 학교에서 서울로 편입하는 비율이 얼마나 되냐, 서울로 취업은 얼마나 되냐"의 일관된 두 가지 질문을 받는다. 결국 교수들은 지역에 머물러 있지 않겠다는 지역 청소년들의 강력한 의지만을 느끼고 돌아온다. 이 지점에서 소통이 전혀 안되는데 대학에 돈을 처들여 시설을 해 봐야 지역의 젊은 인재들이 눈길 한번 주지 않는 것은 뻔한 이치니, 대학은 특성화 교육이 실행된 이전보다 더 '서울 베끼기'를 할 수밖에 없는 노릇이다.

돈을 쏟아 부은 정부는 실적을 요구하고, 돈을 받은 대학은 교수들을 몰아세운다.

"그래서, 매년 소설(?) 한 편씩 써 대지."

그 친구는 교수연구실 밖 먼 산만 바라본다. 지역 사회를 기반으로 연구 좀 하려고 해도 사람이 없단다. 학생들이 그렇게 수준이 떨어지냐고 묻는 나에게, 그 친구는 기가 막힌다는 듯 냉소를 보낸다. 학생들은 입학하면서부터 서울로 편입 시험공부를 한단다. 요즈음은 가능성이 보이는 학생들에게 장학금을 줘 보니, 그 돈으로 유학 준비를 한단다. 그러니, 자신은 편입학원 선생 혹은 유학원 상담자 노릇을 한단다.

그 친구 유학을 마치고 돌아와 서울은 인간성 대신 매연만 잔뜩 낀 도시라며 지방 대학을 자청해 내려간 때가 엊그제 같은 기억인데 벌

날아가는 비둘기 똥구멍을 그리라굽쇼?

써 10년이 훌쩍 지났다.

"지방에 살면 얼마나 황당한 일이 많은지 아나?"

애가 아프면 들쳐 업고 하루 종일 뛰어다녀야 한단다. 그래 결국 아이를 서울에 있는 어머니에게 맡기고 주말마다 아이를 만나러 서울을 간다. 내 아이를 서울로 보내고 학생들에게 고향에 머무르라고 말한다는 것이 얼마나 아이러니한가. 열정적이었던 그도 이젠 희끗희끗한 머리 만큼이나 만사에 무덤덤해졌다.

"자네 늦었는데 올라가야지, 나도 쓰던 소설 마무리 해야지."

그 친구는 웃는다.

"계속해서 노력하면 무엇인가 나아지는 것이 있지 않겠어?"

나는 비록 접대용이지만 그 친구에게 위안의 말 한마디를 던졌다. 그 친구 교수 연구동 현관 앞까지 나를 배웅하며 씁쓸히 말을 맺었다.

"내가 쓰는 보고서는 담당 공무원들이 상부기관에 제출하는 서류더미의 두께 조절용이지."

김 팀장. 내가 그리면 흉측하게 그릴까봐 본인이 그렸다. 김 팀장의
이름은 김규범. 그의 사수는 장준수다. '준수' 그리고 '규범'으로
이어지는 교과서 같은 계보가 이어졌다. 규범의 조수로 '정숙'을 뽑자고
했다. 김 팀장 아직 조수를 구하지 못하고 있다. 이름이 말해 주듯
융통성 전혀 없다. 최근에 와서야 본인도 인정했다.

# 재미있거나 혹은 돈이 되지 않거나

디자인이란 게 원래, 재미도 있고 돈도 되는 일은 없나 보다. 일을 의뢰받을 때 재미가 있겠다 싶은 일은 대부분 예산이 부족하다. 돈이 없는 만큼 일 주는 사람이 나를 대하는 태도는 정중하다. 나는 일에 대해 설명을 듣는 동안 자연스럽게 발 한쪽을 담그게 되고, 사태가 파악된 다음 예산이 없다는 이유로 발을 뺀다는 것이 낯간지러워 그냥 고개를 끄덕인다. 아직도 조국과 민족을 위해 개인적인 희생을 해야 하나라는 허탈함이 없진 않지만, 그런 일들은 돈 문제를 빼면 정말로 전문가 대우를 받는 느낌이 든다.

건축가 김영준이 차 한잔 하자고 전화를 했다. 그 친구 작금의 화두는 '노마드'라며 교환교수를 빌미로 마드리드 대학으로 떠났다. 잠깐 한국에 들어왔으니 얼굴 한번 보잔다. 나는 스페인의 물(?) 이야기가 궁금해 열일 제쳐놓고 뛰어갔다. 한 구라하는 그 친구 이야기 보따리를 풀고 나는 넋이 나가 혼미한 상태가 된다. 그 친구 막간을 이용해

후배 건축가와 눈인사를 시켰다. 어렁어렁 몇 분의 시간이 지나고, 고개를 몇 번 끄덕였더니, 내가 무슨 일을 해야만 하는 상황이 되어 버렸다.

"잠깐, 정리 한번 해 보자고."

일순 정신을 차린 나는 친구의 말을 끊었다.

"그러니까 포스터를 만들어 달라는 말이지. 그러면서 가능하면 티셔츠도 디자인해 주고 안내 책자 등등 소소한 몇 가지. 그런데 그 일이 새만금을 멋있게 만들 아이디어를 모으는 지명 공모전 포스터란 말이지. 그런데 그 공모전에 대한 예산은 있는데 내가 할 디자인 예산은 없다?"

온 나라가 디자인 어쩌고저쩌고 하는 이 시대에 어찌하여 전라북도는 디자인이 공짜란 생각을 아직도 한단 말인가? 그것도 세계 아홉 개 대학의 건축과에서 지명 공모를 받아 전주에 모여 세미나를 여는 국제적인 행사에.

말을 들으니 실상은 이랬다. 지금 이 행사를 하는 비용은 원래 설계 사무실 몇 달치 운영비도 안되는 돈이란다. 그래서 이 친구 묘안을 냈다. 세계 유수의 건축과 대학들에다가 새만금을 개발할 아이디어를 달라고 프로젝트 의뢰를 한 것이다. 이른바 산학협동이라고나 할까. 그리고 그 예산을 9등분해 지원비로 보낸 것이다. 세계 빵빵한 대학들도 돈 준다는데 모른 척하진 않는다. 모두가 자비라도 들여 새만금을 보고 싶다 했고 그래서 아이디어만 모으려고 했는데 모이는 김에 새만금을 보고 세미나까지 하기로 된 것이다. 다 알다시피 일이 이

날아가는 비둘기 똥구멍을 그리라굽쇼?

렇게 훌륭해지면 공무원들은 싫어한다. 월급은 같은데 할 일이 늘어나서이고, 혹시라도 감사를 받았을 때 원형 변질에 대한 '왜 그랬냐'를 설명해야 하는데, 귀찮기 짝이 없고 혹여 일이 잘못된다면 문책을 받을 것이 뻔하기 때문이다. 담당자가 그런 표정인데 어떻게 돈을 더 달라고 하나? 그저 하고 싶은 일을 하게 놔둔다고 해 주면 고맙지.

"디자인 비 하나 때문에 프로젝트 전체를 포기할 순 없지 않은가?"

이 한마디에 나는 디자인은 내 맘대로 해도 된다는 다짐을 받았다. 말이 내 맘대로지 디자인을 잘못하면 국제적인 망신이라는 둥, 그래도 세계적인 대학에서 건축을 가르치는 교수들인데 바우하우스 운운하며 내 뒤통수에 충분한 협박성 문장을 날리니 부담이 안될 수가 없다.

나는 실실 웃으며 사무실을 들어선다. 그러지 않아도 일이 많아 밤늦도록 일하는 김 팀장 볼 면목이 없어서도 그러하거니와, 이런 일을 나혼자 몰래 해치우려고 하면 어김없이 김 팀장의 태클이 들어온다.

"왜 재미있는 일은 혼자하고 나한텐 힘든 일만 시키는 겁니까?"

그러면 고맙지.

"그래, 같이 밤 새자. 그러면 될 거 아냐."

나는 퉁명스럽게 답은 하지만 속으론 미안하다. 미안한 것은 미안한 거고 일은 돈 되는 일보다 세게 돈다.

"새만금이 만경과 김제를 잇는 새로운 땅이라는 의미군."

열심히 자료를 찾는 김 팀장에게 나는 말 한마디 툭 던진다. 김 팀장. 대답이 없다. 한참 후에 김 팀장 말 한마디 툭 뱉는다.

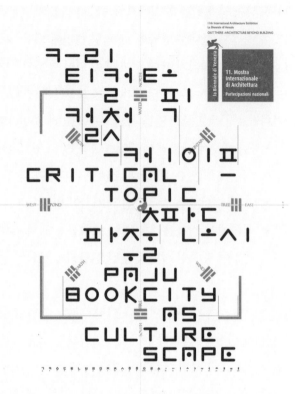

신나게 일을 하면 생기는 것도 많다. 이 포스터를 디자인하면서 예상하지 못한 보너스가 생겼다. 한글의 초성, 중성, 종성을 다 분해해서 출판이라는 분야의 느낌을 전달하고자 했던 의도가 클라이언트에게 어찌 느껴졌는지 알파벳 글자도 한글이 가지고 있는 형태감을 살려 쓰자고 했다. 그런 주문은 백만 번이라도 OK. 그렇게 포스터를 만들었더니, 외국 사람들이 포스터에 쓰여 있는 한글까지 읽으려고 한다는 것이었다. 그래서 포스터 아랫단에 한글자소를 쓰고 발음을 달아 주었다. 신기하게도 그 발음기호를 따라 잘 읽는다고 했다. 포스터에 사용한 글자를 컴퓨터에서 누구나 사용할 수 있게 폰트로 개발하자는 주문이 들어왔다.

"왜 이런 일은 돈도 안 주면서 시간도 안 주죠?"

할 말 없는 나는 김영준 소장에게 들었던 핑계를 댄다.

"이 사람아, 돈을 달랬다간 프로젝트 자체가 날아갈 수 있대요."

이 말에 김 팀장 나를 빤히 바라본다.

"이게 어디 돈 문젭니까? 마인드의 문제지."

김 팀장 그 말에 나는 잠시 멈칫했다.

"그래, 마인드."

나는 왜 김영준 소장이 말할 때 그 생각을 못했을까? 나는 심술이 나기 시작했다. 그래 두고 보자. 뜬눈으로 꼬박 새도 신통한 생각은 떠오르지 않고 덩그런 해만 두둥실 떠올랐다. 서서히 나는 다른 회의 준비를 시작했다. 먹고는 살아야지?

"김 팀장, 나 돌아올 때까지 해결해."

만만한 게 김 팀장이다.

나는 허겁지겁 가방을 챙겨 사무실을 나섰다. 지하철로 걸어 가는 길은 아련했다.

"하룻밤 샜다고 이러는 건가? 늙었구나. 아! 하늘이 노랗구나. 노오래."

그즈음해서 갑자기 묘한 심술과 함께 생각 하나가 스쳤다. 나는 바로 김 팀장에게 휴대 전화를 때렸다.

"김 팀장, 부적같이 만들자고. 그러면 공무원들은 아주 난색을 표할 거야. 미신이라는 등 해가며, 근데 외국인은 아주 신기해 할 거야. 새만금 프로젝트가 잘되게 기원하는 부적이라고 하지."

밤새 별 시덥지 않은 생각만 해내다가 단 1초 만에 디자인 시안을 머릿속에 떠올렸다. 일은 일사천리로 돌아갔다. 김영준 소장 봉고차 대기시켜 놓고 있다가 포스터와 티셔츠가 나오자마자 차에 싣고 전주로 밟았다.

그날 저녁, 내 휴대전화에 메시지가 떴다. 좋단다. 포스터와 티셔츠가 동이 났단다. 김 팀장, 안도의 한숨을 돌린다. 이번에 정말 디자인을 잘했나 보다. 행사가 끝난 며칠 후까지도 그 일에 대한 칭찬이 자자하다. 평소에 남 칭찬 쥐꼬리만큼도 안 하는 김영준도 이번엔 별말을 다 한다.

"좋은 일이 있을 것 같아. 승효상 선생이 보자고 할 거야."

정말이다. 지금 김 팀장은 건축가 승효상 선생이 베니스비엔날레에 초대받은 작업의 포스터를 만들고 있다. 김 팀장 입이 째진다. 모처럼 돈도 되고 재미도 있는 일이 생긴 것이다.